張偉 · 嚴潔瓊

海上張園

近代中國第一座公共空間

目次
content

第一章　味純小乘

　　上海是一座有故事的城市，近代以來發生的諸多大事似乎都與這座城市有著千絲萬縷的關係，而這時代的烙印也就這樣隨歲月變遷散布在城市的各個角落，雖零落漫漶，但一經追溯，便迴響一片。

　　沿著繁華喧囂的南京路一路向西，拐進深幽狹窄的泰興路，穿過略顯嘈雜的吳江路，一座鐵藝牌坊赫然在列，匾額上寫著大大的「張園」二字。穿過牌坊，一幢幢石庫門住宅瞬時映入眼簾，紅磚青瓦，白色門頭，亦中亦西，彷彿一下進入那一段旖旎的摩登時光。這片石庫門建築，有別於一般石庫門里弄的擁擠閉塞，弄堂寬敞，房屋氣派，多為獨幢單開間，歐式立柱的門框，裝飾有三角型或半圓型的巴洛克花紋，窗框也與此呼應，還有小巧的陽臺和木製的百頁窗，側面高高的山牆上則嵌著漂亮的浮雕，顯然為當時殷實人家所住，它還有個別致的名字──「張家花園」。然而，雖名「花園」，卻找不到一點花園的影子，原來，再往前追溯，這片石庫門建築原先則是晚清滬上第一名園──張園的舊址，1919年張園停業出售後才改建成石庫門住宅，雖然曾經的曲池假山、荷沼花圃、茵茵綠草如今都變作座座小樓，這名字倒還保留了下來，也算是對盛極一時的張園的一種紀念。而我們要說的，就是這座已然湮沒的花園浮沉數十載的故事。

提起張園，現在的人多感到陌生，但在一個世紀之前，它可是滬上首屈一指的娛樂場所，與愚園、徐園一起並稱海上「三大名園」，亦是近代第一批向普通民眾開放的私家園林之一。從1885年4月17日開園直至1919年閉園出售，張園歷經多次擴建改造，不僅成為當時最著名的集娛樂、休閒、集會於一體的社交場所，更見證了清末民初改朝換代之際上海這座新興港口城市的急速蛻變。當年什麼東西最時新，什麼東西最流行，都可以第一時間在張園嘗鮮；一些盛大的集會、演說、展覽也常假座張園舉辦。而張園之所以能在當時眾多海上園林中一枝獨秀，也絕非一蹴而就。

　　就在上海開埠之初，此地還是一片漫無邊際的農田，屬上海縣二十七保九圖，土名大浜頭。開埠之後，隨著大批英殖民者陸續湧入上海，填河築路，租地建樓，上海的城區面貌日新月異，這片農田也在變化之列。1872年，英商和記洋行的經理格農（Groome）一眼相中了這塊農地。自1872年至1878年，格農先後向農戶曹增榮、徐上卿、顧上達、裘兆忠、陳掌南、顧聚源租得土地共20.25畝，闢為花園住宅。格農本以經營園圃為業，故對園林布置頗具心得，整座花園丘壑錯落，草木蔥蘢，且別具西式花園曠朗疏達之美。有洋房一所，池沼一汪，種植荷花；四周沙路曲折，樹木葳蕤，青草

一片，其平如砥。1879年，此地轉租給英商豐泰洋行，該洋行於同年及翌年先後添租華人徐炳春、顧順坤土地兩塊，於1881年複將此地轉手給和記洋行。1882年8月16日，格農

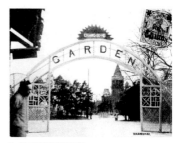

| 張氏味蒓園園門。

行將離滬歸國之際，寓滬富商張叔和自和記洋行購得此地，計面積21.82畝，價銀一萬數千兩，命名「張氏味蒓園」，簡稱張園。

　　能一舉買下偌大花園的張叔和當然亦非泛泛之輩，在當時也是一位有頭有臉的大人物，與洋務大臣李鴻章、實業巨商盛宣懷都私交甚篤。他原籍安徽歙縣，名鴻祿，道光二十一年三月十四日（1841年4月5日）生於江蘇無錫東門包秀橋塊，17歲時到上海，捐資取得了清政府候補道員的官銜。據見過的人說，其人身材高大，蓄著小鬍子。1880年，他以廣東候補道的身分，到輪船招商局幫辦事務。1881年春，經唐廷樞、徐潤稟請，被正式委為幫辦。從1882年至1885年，他是招商局四個主要負責人之一，另三人分別為唐廷樞、徐潤與鄭觀應。他起先經營海運、漕米，後專管漕米事務。1885年9

月，因招商局虧款問題，張叔和與徐潤同被革職，仕途遭受重挫，但仍從事輪渡業務。1887年1月20日，因經營大陸與臺灣間的商務，所乘萬年輕號輪船被英國一船撞沉，船上有83人罹難，他因沒有隨眾乘小船逃命，而是攀上桅桿等待救援，得以倖存。經此大難後，他似乎再未參與招商局事務，或是從此改變了人生軌跡。

不過張叔和無心官場，雖有歷經磨難、參透生死的因素，但更重要的則是當時其仕途前景已經一片黯淡。有兩件事可以說明，一是，光緒二十年十月十五日，張叔和被參了一道。上諭：「劉坤一奏前辦上海招商局，廣東候補道張鴻祿因虧空局款，被參革職開複，仍在上海起造花園，聚集遊人，日事徵逐，聲名甚劣，實屬行止卑鄙，有玷官箴。張鴻祿著即革職，勒令回籍，不准逗遛上海，以警官邪。欽此。」當時張叔和只要一回原籍，就有可能面臨被查辦的危險，所以只能避居上海租界。二是，張叔和被革職後，曾集股另造淺水輪船參與臺灣海域的輪渡競爭，但被勸告不宜同室操戈，搶奪輪船招商局的生意，而致互相損傷。故此後，張叔和主要致力於實業投資。1893年，他與西人丹福士和斐禮思合股創辦《新聞報》，並借其為張園內剛落成的安塏第大樓大作宣傳。1894年，盛宣懷籌辦的華盛紡織總廠開工投產，張叔和亦在其中擁有股份。1915年，張叔和任振

新紗廠經理，並投資6萬元，幫助榮氏兄弟在上海創辦申新一廠。

　　當然，張叔和最為人津津樂道的，主要還在於其對張園的經營。1882年，張叔和還未經歷官場革變，尚是意氣風發之時；他從和記洋行手中買下此花園時，也並無意向公眾開放，而是有其獨特想法。張叔和首先是看中其地皮便宜，靠近租界，有升值潛力；其次則是看中其占地廣闊，屋舍精雅，花草繁茂，很適於侍奉其母親養老。以後的發展也說明張叔和果然獨具慧眼，1899年，公共租界大肆擴展，此地便納入租界範圍，地價頓時翻番。而將此園取名「味蒓園」，則源於晉代詩人張翰的典故。據《晉書‧張翰傳》記載，張翰乃吳郡吳縣（今江蘇蘇州）人，性格放縱不拘，時人稱為「江東步兵」，被齊王辟為大司馬東曹掾。他在仕途順暢時，一日見秋風起，想到故鄉的蒓菜、蒓羹、鱸魚膾，說「人生貴得適志，何能羈官數千里以要名爵乎！」遂萌生退意，辭官歸里。不久，齊王司馬冏兵敗，戀於官位的同僚多在鬥爭中喪生，他卻因此倖免於難。這是成語「鱸膾蒓羹」的出處，也是歷史上不戀官位、退隱山林的著名典故。張叔和與張翰同姓，同是吳人，所以用「味蒓」隱喻「張」字，也有不戀官位的含意。張園大門題「煙波小築」四字，則取唐代詩人張志和的典故。張志

和號「煙波釣徒」，中年看破紅塵，浪跡江湖，隱居祁門赤山鎮，曾有「願為浮家泛宅，往來苕雲間」之一說。此與「味蒓」有異曲同工之妙，亦同嵌一「張」字。由此可見張叔和取名之深意，而這種借園林之名表達高遠之志的取名傳統也與蘇州著名園林如「拙政園」、「網師園」等一脈相承。

　　1882至1885年，張叔和陪侍母親在園中度過三年平靜的晚年生活後，其母不幸病故。面對滿園景色，思及舊日點滴，他一度不勝悲痛，欲將花園賣掉，重回原籍守制。其友人「倉山舊主」袁祖志聽聞後，悉心開導，建議與其賣園，不如開園，一來可使花園得以保存，二來更可使名園與眾人共享。張叔和最終採納好友袁祖志的建議，除了考慮以上兩點外，當時西人公園的出現對華人社會的衝擊很可能也是一大原因。西方真正意義上面向公眾的公園雛形出現於十七世紀，開始是由英國貴族的私家園林向公眾開放而形成的，其後各國紛紛效仿，到十九世紀中葉，歐美主要城市基本都有自己的公共花園。西人來滬以後，為豐富租界生活起見，很容易想到闢設公園的問題。1868年，上海租界最早的公園——外灘公園建成，但遊園對象有嚴格限制，明確規定「華人無西人同行，不得入內」。其後，虹口公園，復興公園、兆豐公園次第闢設，但也都不許華人入內。不

光如此，其他一切西人公共活動場所，如跑馬廳、各國總會等，華人均不得隨便入內。而一般寓滬的達官顯貴雖坐擁私家園林，也不對外開放，只供親朋好友、文人雅士宴請酬酢之用。因此，普通上海市民儘管羨豔西人花園之濃蔭密布、寬敞整潔，卻面臨無園可遊的窘境。張園之面向全體公眾開放，不僅滿足了這一日益增長的娛樂需求，且大有與西人爭鋒之意；而私家園林向公共花園的轉變，也在其中悄無聲息地得以完成，並對以後的園林發展產生深遠影響。

光緒十一年三月初三（1885年4月17日），「張氏味蒓園」正式開園。當日之開幕告白上這樣寫道：

> 本埠跑馬場西首過斜橋路南張氏味蒓園，水木清華，樓臺匬畫，具登高臨流之勝，有琪花瑤草之觀，茲擇於三月初三日開園，任人遊玩，每人先輸洋銀一角，收洋付籌，驗籌啟戶，男女從同，童稚不計。

張園開園伊始，後期的一些建築還沒有造好，許多新娛樂也沒有引進，主要還是以園林景色之勝招攬遊客，而張叔和對花園的經營也確實別具匠心。味蒓園本就具有西式花園開闊齊整的風格，他接手後，又在原園

1885年4月13日刊登於《申報》的張園開園佈告:「本埠跑馬場西首過斜橋路南張氏味蒓園……茲擇於三月初三日開園,任人遊玩。每人先輸洋銀一角,……男女從同、童稚不計。」味蒓園一切管理中西合璧,借用西方遊園規則,憑票入園,絕無中外、華洋之禁,使得開園之初,便得上海中外人士的歡喜。

之西,先後向農戶夏成章、李錦山、吳敦利、顧裕龍等,購得農田近四十畝,闢為園區。全園面積最大時達61.52畝,為當時上海私家園林之最。張園不僅面積廣闊,園林布置也極具特色。在園東南有帶狀曲池一泓,人工開挖,通過敷設在地下的管子和園外小河相連,池中活水瀠繞,岸邊插植垂柳。池中有小島一座,島上遍植松竹,望之若海上三神山,另有數橋跨之,皆請海上

名人題名，有納履、臥柳、龍釣、知星、三影等名。園內還雇傭花匠，栽培了許多名花佳草，春蘭秋菊，夏荷冬梅，四時不斷。園中沙路兩側皆植大批樹木，既可遮陽，又可避雨。園東、西各有荷沼一窪，每當盛夏時節，荷葉田田，蓮花朵朵，美不勝收。園西北有花房三四處，皆以琉璃為之，其中奇花異草、羅列殆滿，多為國外引進品種，可供售賣。園西南角建有假山，假山之頂設一幢日式板屋，全木結構，房屋的窗櫺均用東洋紙糊上，看上去潔白明淨。室內以草席鋪地，凡有客到均脫鞋在戶外，入室席地而坐。因在假山之頂，可登高望遠，風景絕佳。此外，張園尚有茅亭、雙橋、花蹊等景頗可一觀。不僅景色迷人，因其吸取西式花園的治園理念，還兼具乾淨、整潔的優點，因此到八十年代後期，張園已被認為是最合於衛生之道的新式花園。時人曾撰文稱讚：

> 自來治園之道，必有山水憑藉而後可以稱盛，若毫無憑藉，空中結撰，則維揚、姑蘇間或有之。維揚鹽商所營，姑蘇豪富所築，不惜重資，務極華麗，不留餘地，但事架疊，大抵不離乎俗者近是，何也？以其全資樓臺亭閣，裝成七寶，或侈為楠木之堂，雕鏤則極意精工，堊漆則必求金

碧，又或堆疊太湖等石，充塞其中，絕無空隙。登陟則有失足隕身之慮，遊行則有觸額礙眉之苦，凡此皆治園之大弊也。……考泰西治園之用意，乃為養生攝身起見，與中國遊目騁懷之說似同而實不同。西人以為凡人居處一室之中，觸目觸鼻，一切器物，皆死氣也，西人謂之炭氣，無益有損，惟日日涉園，呼吸間領受生氣，西人謂之養氣，乃為養身之道。若山水，若草木，若花卉，皆生氣也。既領生氣，尤須開懷抱。夫大開懷抱，非拓地極廣極大不為功。中國人但以悅目為務，不察護身之理，往往計不及此。惟此味蓴一園，能深合西人治園之旨。園之東半隅，本二十餘畝，園之西半隅，今又擴二十餘畝，合之五十餘畝。東西浚巨沼各一，東南有池一，小港則由西而南而東，環繞四達，一葦可枕，臨流賦詩，坐磯垂綸，無乎不可。浮於沼者，蓮葉田田，泳於池者，遊鱗喋喋。雜花生樹，四時不間，奇卉列屏，千色難狀。

隨著園林不斷擴大，為豐富園中的娛樂設施，張叔和在園西南又興建了一幢洋樓。這裡本有一座被層林環抱的舊式洋樓，名曰「碧雲深處」。新建洋樓則曰

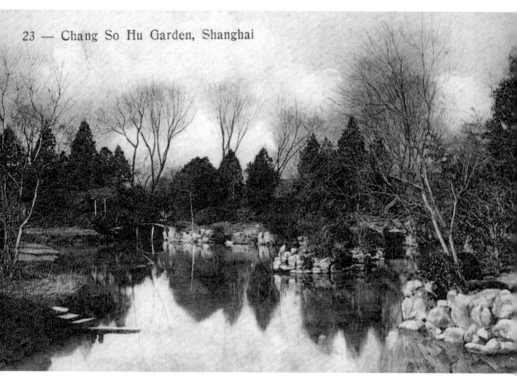

23 — Chang So Hu Garden, Shanghai

| 張園景致中西融匯，有軒敞的洋房，也有玲瓏的戲館；有平整的草地，也有曲幽
的竹林；有登高的假山，也有泛舟的池沼。圖為20世紀初時味蒓園曲池一景。

「海天勝處」，是滬上有名的戲劇舞臺，遊園旺季幾乎每晚都有演出，劇種包括崑劇、髦兒戲、北方曲藝、灘簧、早期話劇、雜技、魔術等。同時還有茶點供應，讓人邊吃邊玩，一時間往來遊客日益增多。但張叔和仍不滿足，他還在醞釀一個更大的工程，那就是安塏第的建造。而真正使張園聞名遐邇、門庭若市的，也正是1893年安塏第的竣工。這一兩層洋樓的出現，使得大型集會成為可能，從而深刻改變了張園的社會功能。

安塏第始建於1892年9月12日，由有恆洋行英國工程師景斯美（kingsmill, T. W.）、庵景生（B. Atkinson,）二人設計，浙西名匠何祖安承建。有恆洋行是當時上海著名的建築設計事務所，公共租界總巡捕房也是由他們設計的。1894年以後，庵景生與人合夥開辦通和洋行，日後成為20世紀初上海規模最大、影響最大、作品最多的建築設計機構，聖約翰大學科學館、大清銀行、旗昌洋行、新世界遊樂場等建築都出自他們的手筆。安塏第從設計到建造都頗為用心，兩個設計師甚至日日到現場監督，以求各處細節均與設計稿不差分毫。整整歷時一年，方於1893年10月竣工，英文名Arcadia Hall，意為世外桃源，與「味蒓園」意思相通，中文名則取其諧音「安塏第」，有時也寫作「安愷第」。這個名字起得極有創意，不僅音和，同時「塏

第」通「愷弟（悌）」，有和樂平易之意，又與「安」相連，更添平安和美之感。安塏第樓內各景，亦以英文命名，有高覽台、佛藍亭、樸處閣等名目。整幢樓高大巍峨，分上下二層，可容千人同居一室，樓側還有角樓一座，為當時上海最高建築，登高遠望，申城景色盡收眼底。遊人曾如此描繪安塏第的諸多特色：

　　安塏第者，錦磚砌成之大洋房也。居園之西偏，高聳層宵，下臨無地，周圍文石階台，寬闊盈丈，拾級而升，則重門洞開，四通八達，其中庭排宴可至五十餘桌，四面走馬高樓，如戲院看樓之式，而曠爽明潔，莫之與京。正面樓臺，則作新月之形，雲梯直上，有前報所登《味蒓園記》中韜華閣者，如鳥道羊腸，盤旋而上，登其巔則園中勝景一覽無餘，且東西馬路，棋局縱橫，裙屐皆臨，冠裳畢聚，車如流水馬如龍，正合斯時情景。遙望洋場，覺浦樹江雲，綿渺無際。又名曰高覽樓，日下重陽節近，正可登高眺望，藉擴吟懷。尤可觀者，庭際之頂，懸嵌極大自來火燈四盞，可三四人合抱。據西人言，其光華照耀，與日光無殊，為滬瀆所未見，於今晚燃點，與庭前所放煙火兩相輝映，泂入不夜之城，當更目迷

五色。古昔名園稱靡華者，試較之今日，恐亦退
遜三舍。美景良辰，未堪辜負。及時行樂者，尚
其秉燭夜遊，勿失之交臂焉可。

　　除了這些亭臺樓閣外，安塏第門前還有一片廣闊的
大草坪，可容納數千人，是舉行室外大型群眾性集會的
最佳場所。

　　至於張叔和為何要斥鉅資建安塏第呢？開發資源、
增加收入，當然是原因之一。但據其自稱，另有一層原
因則是要讓華人在張園中也能享受堪比外灘公園的設
施。外灘公園乃專供西人使用的公園，一般華人禁止入
內，後經寓滬紳商屢次交涉抗議，為平憤懣，工部局於
1890年在蘇州河南面、里擺渡橋東面闢一新公園，專供
華人使用，亦稱華人公園。但是面積狹小，設施又差，
稍有體面之華人皆不側身其中。是以，張叔和不惜重金
打造安塏第大樓，試與外灘公園媲美。他還請著名英籍
律師擔文，致函工部局，表示願意把張園免費向西人開
放，作休息與娛樂之用，所有費用均由張叔和自己負
擔，但希望工部局能派一名巡捕在花園執勤，維持秩
序。工部局對此舉表示讚賞，也願意在聘用巡捕方面予
以協助，但費用需由張叔和本人負擔。

　　從張叔和與盛宣懷當年往來書信中可以看出，他

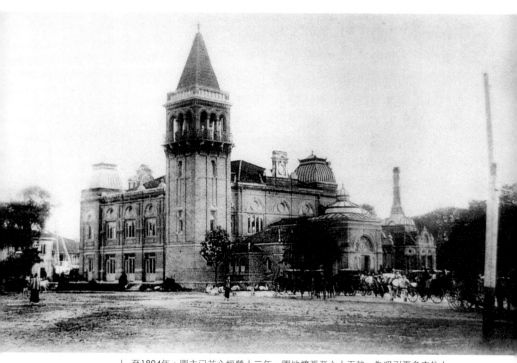

至1894年，園主已苦心經營十二年，園地擴張至六十五畝。為吸引更多中外人士遊園，園主進行了各項擴建，建造了一座規模更大、更豪華的洋房和花房，名為「安愷第」。安愷第是張園的主體建築，是張園許多重要活動、宴會的舉辦地，最為人們所津津樂道。大樓竣工於1893年10月，英文名Arcadia Hall，意為世外桃源，與「味蓴園」意思相通，中文名則取其諧音「安愷第」。整幢樓以錦磚砌成，分上下兩層，內裡中庭可置宴五十餘桌，四面如戲院看樓之式，正面樓臺作新月之形。安愷第二樓西北部有一座開放式的望樓，可一睹園中勝景，四周遠望，申城景色一覽無遺。安愷第門前有一片大草坪，可供千餘人數的大型集會。圖為安愷第及四周草坪。

造安塏第其實也冒著巨大風險。據這批史料發現，張叔和曾拿著張園的地契以及自己持有的仁濟和保險公司的股票，於1892年至1893年間通過盛宣懷的斡旋借貸白銀萬兩，雖沒有說明具體用途，但從時間上看，這筆錢應該正是投在了安塏第的建造中。事實證明張叔和的擴張之舉是走對了。安塏第建成後，因其不設門票，只收茶資，張園每日車馬盈門、裙屐滿座，三教九流、五行八作之人皆前來捧場。營業如此之盛，使張叔和一度還萌生了發行股票，集資建造更大洋樓的想法。1894年6月發行的《味蒓園為保息公司啟》中有一段張叔和自述，這樣說道：

> 是園構自西人，八年後售與叔和，今又十二年，前後已歷二十載。當時曾有集公司之說，叔和以園中出息尚微，陸續擴充，及至近年接連添造洋房，遊人畢集，出息遂溥。並承西人屢來假園跳舞，然尚嫌屋房猶不敷用，緣商同人集為公司添造更大洋房於池河適中之地，聯絡洋台回廊，接造極大花房，既供華人之遊覽又供西人之跳舞，跳舞則按日議租，遊覽則取資一角。此專指添造更大洋房而言，其餘各洋房仍照舊例，不取遊資。

雖然最後新洋樓並沒有造起來，但營運公司卻確實開了出來。1903年，張叔和將張園租賃給西人愛汾師的謙和洋行（Evans&Co., A.M.A）經營，租金每月銀千兩。是年7月，愛汾師成立張叔和花園公司，並在《新聞報》上連載大幅廣告，宣傳新開中西頭等番菜館，並即將舉辦各類體育競賽。公司還添置了大量新的遊樂設施，使花園營業更盛於前──舉凡當時上海流行的娛樂活動，比如彈子房、拋球場、溜冰場、舞廳、照相館等等，在張園都應有盡有。收費雖然不低，遊客仍絡繹不絕。據1909年《上海指南》所載，張園各項收費標準是：

　　　　入門不取遊資；登望樓，概不取資。泡茶每碗二
　　　　角。茶座果品，每碟一角。洋酒，起碼二角。
　　　　點心酒菜，湯麵每碗一角半，炒麵每盤三角，紹
　　　　酒每斤一角，魚翅每碗八角，牌南每盆三角，獅
　　　　子頭每盤五角，鹵鴨每盆三角。安塏第書場，每
　　　　人六角。海天勝處灘簧，每人約二三角。彈子房
　　　　租大木彈一盤給二角，租小象牙彈一盤給二角五
　　　　分。鐵線架，欲打者給一角。拋球場，租地一
　　　　方，每月十五元。外國戲有時有之，座價上等三
　　　　角、中等二角、下等一角。照相，光華樓主人在

園開設，其價四寸六角，六寸一元，八寸二元，十二寸四元。花圃，有玻璃花房，出售外國花，如石蘭紅、美人粉等，價數角至一元數角不等。又有益田花園，售日本花，如寒牡丹、櫻花、青簾楓、紅簾楓等，價目一元至數元不等。假座演說，包租安塏第，一日價四五十元，茶房另給十二元，夜加電燈費十二元，禮拜日酌加租價。如事關公益，亦可酌減。假座燕客，每次給煤水及伺候人等各費共十四元。廚房代辦酒席，每桌自五元至十餘元不等。

　　晚清上海花園眾多，比較出名的除了張園，還有古老的豫園，新闢的徐園、愚園和南市西園等。何以張園能獨佔鰲頭，俾睨群雄？我們先來看看其他花園的情況。

　　城隍廟豫園在晚清時分為東、西兩園，時人習稱東園、西園，也是向公眾開放的花園。但因年代久遠、亭閣頹圮、店鋪林立，已無園林風貌。

　　徐園，亦稱雙清別墅，1883年由寓滬浙江絲商徐鴻逵所建，園址初在閘北唐家弄（今福建北路），占地3畝。1909年，徐鴻逵子徐仁傑、徐文傑以周圍過於囂鬧，遷築於康瑙脫路（今康定路）5號，面積擴至5畝，

佈景一依舊式，有草堂春宴、曲榭觀魚、桐陰對奕、蕭齋讀畫、平臺眺遠、長廊覓句、盤谷鳴琴等十二景。遊資一角，茶資每碗二角。此園以優雅古樸聞名，占地不多而結構頗稱可觀。園中築一大廳，名鴻印軒，有戲臺者，專為演說與演戲而設。台前有聯云：「莫道戲為嬉，卻是現身說法；請觀歌以可，無非藉口宣言。」園主人愛好書畫曲藝，結詩社、曲社，藝術界人士常在此雅集。

愚園，在靜安寺路西首赫德路（今常德路）8號。此處在光緒初年建過一個小花園，園中有一小洋樓，因取靜安寺湧泉之水煮茶攬客，故名品泉樓。1890年由寓滬寧波商人張某購下產權，易名愚園，以後二十多年中五易其主，鎮海葉氏、陽湖劉氏等先後經營過此園。園內分東、西兩所，西為花圃，東多台榭。台榭之中，以敦雅堂一帶為最勝，環以池水，池旁鴛鴦廳、倚翠軒、花神閣等景點依次錯落。花神閣中點綴有閩人辜鴻銘英文詩和德文詩的石刻，敦雅堂前則有高大洋房一所，可容五百餘人，演說集會，此為最宜。其他如飛雲樓、湖心亭等，依山作址，面水開窗，亦饒幽致；且於樓閣參差、山石嶙峋之間，雜以松竹高槐，綠蔭夾道，尤為他園所少。西面花圃則架玻璃房、闢草地、築菜畦，豢養鳥獸，有鄉村風景。此園對外開放，遊資每人一角，茶

資每碗二角。

南市西園，在西門外斜橋東首濱南，占地數畝，由張逸槎等發起修建。張逸槎等為上海地方自治的重要人物，在建造了內地電燈公司分廠以後，見尚有餘地，又感於南市沒有公共遊覽場所，遂集資建造了此園，於1908年建成開放。入門有廊，沿廊架棚，稍進有四面廳一座，寬敞涼爽，為全園之冠。廳側有小假山，拾級而上，可以眺遠，山上有茅亭一座，供登山者休息。其餘亭臺樓閣一應俱全，也有劇場等設施。門票一角二分。

這幾處花園雖然各有特點，但相較而言，張園之優勢仍非常明顯：一是面積大。占地七十餘畝，為眾園之最，園中又有大洋房安塏第，適於開展各類大型活動。二是布置洋氣。徐園、愚園等均為華商所造，採用傳統江南園林風格；張園則是張叔和根據格農所造西式花園擴建而成，中西合璧，有西洋風情，開闊整潔。誠如晚清人評論，「張園以曠朗勝，徐園以精雅勝」。三是地理位置佳。愚園稍遠；徐園先是太鬧，後顯略偏；豫園、西園都處於華界，更遜一籌。張園則東面離跑馬廳不遠，北面緊貼靜安寺路，南面是富裕紳商的住宅區，西面是當時全上海綠化環境最好的靜安寺地段，有天然地理優勢。四是免費。張園自安塏第建成以後，便免費開放，遊人可隨意入園與登高，而其他花園都要收取門

票，愚園、徐園均為一角，西園則是一角二分。雖然看似只有約一角錢的差距，但卻涉及到能否隨便、自由入園的大問題。正因為張園免收門票，自由出入，才能集聚人氣，成為滬上人士最愛遊玩之所。

對於張園以上種種優點，當時就有人讚不絕口。比如，有評論道：

> 近年以來，滬北所築園林數處，可資消譴，其中則以張氏味蒓園為最勝。何也？他處皆有湫隘之嫌，惟此間地將百畝，水勢回還，加以一片平蕪，四圍綠樹，兩方巨沼，幾簇樓臺，羅羅清疏，恢恢闊大，其景淑且和，其氣疏以達。有時柳梢月上，群瞻碧落清光，有時水面風來，共醉紅渠香氣。坐花陰而偶語，只聽喁喁；倚石畔而怡情，何妨默默。荷蘭水好，未須雪藕而調冰；呂宋煙香，且佐評茶而品茗。雲如羅薄，歷歷星光；露比珠圓，微微涼意。以視他處之張燈萬盞，滿室輝煌，燒燭千枝，一庭炫耀者，真覺靜躁之不同，而清濁之迴異也。……味蒓園以幾及百畝之地，廣栽竹木，大開池沼，遠在郊坰之外，斷絕塵囂之聲，宜乎人人不憚車馬之勞，夜夜來為不速之客。

又有一則評論，則這樣說道：

> 本邑租界各花園，地址以張園為最大……，園
> 內有彈子房、點膳鋪、拋球場、茶座、照相館
> 等。其最高大之洋房曰安塏地，中央平坦，四周
> 有樓，上下可容千人，故凡開會演說，恒有賃此
> 者。樓之東北隅，複築有望樓一，拾級而登，可
> 縱覽全滬風景。安塏地之西南，曰海天勝處，即
> 現在之中國品物陳列所，幽雅宜人。東北隅有西
> 式旅館，南首有曲池一，板小橋三，池內荷花，
> 紅白掩映。池心有小嶼，雜栽松竹。橋西垂楊，
> 與四圍雜樹，搖曳生姿，頗饒畫景。以是春秋佳
> 日，士女如雲，咸以此為遊覽地，蓋滬上園林中
> 巨擘也。

還有人認為，張園不僅是上海人最愛去的花園，而
且是所有來滬中國人最愛遊的地方：

> 味蒓園有大樓，廳名安塏第，規制宏敞，有人云
> 彷彿美總統宮殿。每禮拜日，士女雲集。幾座茶
> 皿，皆極精雅。凡天下四方人過上海者，莫不遊
> 宴其間。故其地非但為上海闔邑人之聚點，實為

我國全國人之聚點也。

　　不過，味蒓園真正的黃金時代，也就是從1893年安
塏第落成直至1911年辛亥革命爆發這十幾年間。其時，
每日客流不息，鶯歌燕舞，一派繁華之景。有詩為證：
「海天勝景讓張園，寶馬香車日集門。客到品花還斗
酒，戲樓簫鼓又聲喧」。然而，到二十世紀第一個十年
之末，雖然還在盛景時光，卻已開始流露出了一絲日暮
氣息。張園租給西人經營之後，因為增加了不少娛樂項
目，營業日盛。但是，其過於喧囂嘈雜的環境也受到不
少文人雅士詬病，特別是1905年日俄戰爭時期，還曾有
沙俄軍隊在院內駐兵，引起管理混亂。而從1903年至
1906年，張叔和還與前招商局同僚徐潤為張園地契問題
展開了一場曠日持久的官司。原來，當年張叔和擴充張
園土地時，曾由徐潤所設之寶源祥號代購田地十六畝，
其中五畝地契在張叔和手中，其餘十一畝稅契田單則暫
存在寶源祥號內，有字據為憑證。而1903年，張叔和要
將土地租賃給西人時，為了這十一畝田地的歸屬問題，
兩人產生糾紛，遂將一紙訴狀遞到官府，此官司直到
1906年也沒有定論。不過可以確定的是，1909年，張叔
和已將張園的經營權收回。這點從1909年4月8日，《鄭
孝胥日記》中記載的一段對話可以看出。這天，鄭在張

園建議張叔和：「電車摯愛文義路停車處，距子園只百餘步，宜署立木於道曰：遊張園者在此下車，門前更署曰：坐電車者向某處，則遊人必多矣」。張大謝曰：「頓開茅塞」。

雖然後來張叔和再度親自打理張園，不過業績大不如前，而1909年愛儷園建成後，張園就更為相形失色。愛儷園又名哈同花園，是房產大亨哈同為其愛妻羅迦陵特別建造的庭院，為當時上海最大的私家花園，有「海上大觀園」之美譽。園內池水環繞，山石錯落，亭臺樓閣，奇花異草，目不暇接，處處勝似仙境。雖不完全對外開放，但哈同誠聘名人雅士在園內興辦學校，收藏文物，出版書刊，還在園內宴請軍政工商各界，召開賑濟救災大會，甚至為革命黨人聚會提供一席之地，使這裡成為堪與張園媲美的公共活動場所。

要說張園真正衰落的原因，哈同花園的出現自然是一個因素，但更重要的原因還是新興娛樂場所的興起所造成的巨大衝擊。當時租界的營業條例規定，凡遊戲場所如張園等必於午夜12點前結束。於是每到夏令之際，一些毫無園林景色的地方就打出某園或某夜花園的幌子，以聲色犬馬來吸引遊人。一般擇華洋交界冷僻區域，租地數畝，遍鋪煤屑，建搭蘆棚，以影戲、灘簧為號召，實則為曠男怨女幽會之地。每夜開放時間，從夜

午一點鐘起到天亮為止，恰好填補了張園的營業空白時間。夜花園一度十分興旺，為歡場中人暑夜必去之地，直到社會輿論聲討加劇，上海道、縣衙門下令取締了幾座聲名狼藉的園子，此風才有所收斂。這類夜花園因為營業時間和張園等傳統園林相錯，衝擊還不是最大的。但自1912年新舞臺屋頂上的樓外樓創設後，則不僅夜花園逐漸銷聲匿跡，張園的營業也大受影響。樓外樓由經潤三、黃楚九開辦，為上海第一家遊樂場，其實不過是新舞臺屋頂上加蓋一個小小的玻璃廳棚而成，內中遊戲也只是說書、灘簧、大鼓等尋常節目。但它有兩個吸引人的噱頭，一是上海那時還很少有電梯，樓外樓安裝一台很小的電梯供遊客上下，甚是轟動。二是進門處裝置哈哈鏡，這也是當時上海人沒有見過的，由於稀罕出奇，致遊客眾多。眼見樓外樓生意興隆，此種屋頂遊戲場便如雨後春筍般出現，比較著名的有繡雲天、天外天、雲外樓等等。1915年後，更有新世界、大世界等大型綜合遊樂場出現，場內既有園林景致，又有各類劇場，舉凡南北戲曲、曲藝、話劇、音樂、歌舞、雜技、魔術、電影放映、舞廳、彈子房、棋藝室等等莫不應有盡有，遊人到此無不流連忘返。

相比之下，張園無論在地段、設施、還是經營手段方面都相形見絀，營業自然每況愈下。1914年，園中

一些器具被拍賣，溜冰場也被出租，張園越發荒廢。並且似乎張叔和此時財力亦碰到問題，無力再對張園進行大規模改造。一個例證是，1918年，因為拖欠修繕費事宜，一家修繕張園建築的公司將張叔和控告到公共公廨，由此可見張氏經濟之拮据。至於張園最後被出售，經營不善是一個原因。還有一種說法是，當時張叔和將張園地契借給友人陳某向銀行抵押借錢投資麵粉生意，但陳某不久即宣告破產，而張園地契抵押在銀行，銀行追討債款，張叔和以商業信譽為重，願意出售張園了結。張園就此被銀行收購，改建為石庫門住房。

而張叔和的命運似乎也與張園休戚相關，就在張園停業待售之際，張叔和也於1919年1月13日病逝。兩個月後，其孫張志彭等在報上登出訃告：

> 不孝承重孫志彭等，罪孽深重，不自殞滅，禍延
> 顯祖考清授資政大夫晉封榮祿大夫、一品封典花
> 翎鹽運使銜、廣東候補道、國學生叔禾太府君，
> 慟於民國八年戊午十二月十二日未時，壽終滬寓
> 正寢，距生於道光二十一年辛丑三月十四日午時
> 享壽七十有八歲。不孝等隨侍在側，親視含殮，
> 遵禮成服，擇於二月二十七日題主，二十八日張
> 園本宅領帖，二十九日發引，權厝於平江公所，

再行選吉，扶柩回錫安葬。叨在戚世友鄉族誼，
哀此訃聞。

　　　不孝承重孫張志彭、孤哀子勉成泣血稽顙

　　出殯路由　張園朝東走靜安寺路，轉同孚路、威海
衛路、馬霍路、大沽路、墳山路、西藏路、福州路、河
南路、北京路、新聞路，至平江公所安厝。
　　如今，一個世紀過去了，昔日的園林景致早已消散
在成排連棟的石庫門住房中，那些輝煌的過往也在歲月
流逝中漸漸淡出。只有當年第一高樓安塏第，還有部分
建築被保留了下來，據考證，77號大院即為原先的安塏
第改建而來，尖聳的屋頂、大氣的回廊，略顯陳舊，卻
孤傲高潔，自有一派氣象。遙想當年此處衣香鬢影、裙
屐往來之勝景，不勝幾多唏噓。建築會頹敗、傾圮，乃
至消失，但歷史不會遺忘，這座花園，以及這座花園經
歷的滄海桑田。

第二章　中西百戲

　　張園內各類豐富的娛樂活動一直為人所津津樂道，但要看到這也有一個逐步形成的過程，和整個社會的經濟發展水平、普通市民閒暇時光的增長、以及對新鮮事物的接受能力等都密切相關。直到清嘉慶年間，上海市內的公共娛樂設施仍屈指可數，不過就城隍廟內的戲樓以及一些行業會館附設的戲臺，節慶廟會則是一年之中難得可以恣意狂歡的時分。1843年上海開埠以後，隨著洋人進駐租界，帶來了許多新的娛樂方式，比如賽馬、賽花、拋球、跳舞、話劇等等。但是這些娛樂一來限制華人參與，二來華人也深感陌生，基本上還是局限在洋人範圍內開展。然而，隨著商品經濟的迅速發展和富裕市民階層的出現，普通市民的日常娛樂需求也日益突顯。一個鮮明的跡象是，自1851年南市三雅園開幕後，茶園如雨後春筍般在華租兩界遍地開花，成為最受市民歡迎的休閒方式。所謂茶園，其實就是戲園，每晚準點上演京昆大戲。當然也有更純粹的茶樓，如青蓮閣、四海升平樓、同安、奇芳等，主要供應茶水點心，兼有曲藝表演，是三五好友聚會閒談的好去處。另外還有以評書、評彈表演為主的書場，如玉茗樓、文明匯泉樓等，也是每日高朋滿座、人聲鼎沸。但是這些場所一般面積不大，提供的娛樂方式也比較單一，而1885年張園的開業，則開創了一種全新的娛樂模式，將園林、茶館、戲

臺、書場等融為一體，遊客足不出園，便可盡享當時滬上時新的遊藝項目。並且在1885至1918年間，隨著園內設施不斷完善，又增添了不少新的娛樂項目，已然頗具日後風靡一時的大型遊藝場的雛形。

張園開園伊始，能提供的娛樂項目還比較少，這從當時報上刊載的《味蒓園遊例》中也可看出端倪：「遊資一角，僕嫗一例。隨來童稚，概免付給。宴客聽便，章程另立。花果供賞，未宜攀折。所願遊人，同深愛惜。」除了欣賞花果和宴客，沒有提到其他收費項目。

不過就賞花觀景而言，這裡恐怕已是當時上海的最佳處所了。城內的豫園早已成廟會市集，全無園林景致，租界內的公共花園又不對華人開放，郊縣則風光雖好，但一來路途遙遠，二來無水榭樓臺之精雅。而張園不僅交通方便，遊資合意，且綠草萋萋，樹木成蔭，園內還專門雇傭花匠，栽培了許多難得一見的名貴花草。不過，也正因為張園內花木扶疏、碩果累累，開園不久，就惹得一般無知婦女，見花起意，隨意攀折，損失不少。為此，張叔和不得不在報上廣登告白，為花乞命：

　　本園花草，皆屬中外佳種，為前主人格龍所手
　　植。蔣花匠役按時灌溉，加意栽培，終歲辛勞，

不遺餘力，以故每年賽花勝會，嘗邀品題，間列
上品，即匠役亦列邀獎賞。自今春開園縱人遊覽
以來，賞花客無論貴賤男女，莫不流連愛玩，珍
惜同深。惟間有一種無知女嫗，往往任情攀折，
隨意摘取。花既緣辭樹而不鮮，果亦因離枝而莫
顧。匠役因此前功盡棄，得獎無門，提出辭職。
主人不得以，特發此告白，為花乞命，所願來遊
之客，各戒其隨同，抱惜花之心，勿動折枝之
手，不戕生物，亦證慈仁，留得餘馨，同臻壽
考。此則私心之所切禱者耳。味蒓園主人啟。

　　由此段啟事也可看出，當時味蒓園內草木之佳，的
確冠蓋滬上各園，不僅遊客讚歎不已，還經常贏得賽花
會的各類獎項。賽花會是上海開埠後，西人帶來的新活
動，常於春秋兩季舉行，各家以所培植的盆花參賽，評
定等第，給予獎勵。賽花場所，多於南京路之市政廳，
或在徐家匯空曠之地。能在名株薈萃的賽花會上屢有
斬獲，足見張園栽培花藝之用心，是以每當春和景明之
時，遊客常簇擁而來，據《遊戲報》上載：

　　每屆新春，泥城外張氏味蒓園，遊客必較平時陡
　　增數倍，今歲元旦及初二兩日陰晴不定，故未十

分擁擠，迨至初三，天公作美，始復舊觀。凡青
樓麗質，繡閣嬌娃，寶馬香車，紛然麕集，安壋
第中，脂香粉膩，錦簇花團，過其地者，恍似唐
明皇之遊廣寒仙闕，而僑寓滬濱之諸巨公，竟亦
不約而同，聯鑣惠顧。

除賞花外，張園還常於風和日麗之時舉辦風箏
會。風箏，又叫紙鳶，為中國傳統民間遊藝，相傳墨翟以
木頭製成木鳥，研製三年而成，是人類最早的風箏起
源。後來魯班用竹子改進了墨翟的風箏材質，從隋唐開
始，由於造紙業的發達，民間開始用紙來裱糊風箏，故
稱紙鳶。到了宋代，放風箏成為人們喜愛的戶外活動，
常於清明時節舉行。味蒪園因地勢開闊，平原芳草隙地
良多，每當春日晴和時，常有兒童來放風箏，張叔和見
此情景，欣悅之餘便發起組織風箏大會，招集中外人士
作竟日遊。一來不負大好春光，二來風箏本為中國特
產，西人多不知曉，亦可借此一開眼界。風箏大會舉辦
之時，「紙剪筠裁之具，乘風遠放，飄拂空中，似鶴之
摩蕩入雲，為鷹之盤旋空際，此景此情頗有一幅天然圖
畫」。

每年元宵時節，張園也會照例舉辦燈會，其中又以
硤石燈彩最為出眾。硤石，古時曾先後是長水、由拳、

嘉興、鹽官等縣的縣城，自秦漢以來，一直以製作燈彩為樂，且屢出精品，故有「燈鄉」之稱。「硤石燈彩」工藝獨特，主要以拗、紮、結、裱、刻、畫、針、糊「八字技法」見長，尤以針刺花紋精巧細美取勝，製作精巧，細膩秀麗，玲瓏剔透。在1910年的南洋勸業博覽會燈賽會和1934年的法國巴黎燈彩賽會上均獲得獎章和獎狀。張園的硤石燈彩常在曲池內展出，水波映照下，更是美輪美奐。

焰火表演也是張園夏日晚間的一大保留節目，從1885年開始，幾乎年年有之，有時甚至一年舉辦數次。著名的潮州焰火、東莞焰火、高易焰火、安徽焰火，以及東洋焰火等等，都在這裡演放，精品則有「火燒葡萄架」、「炮打平陽城」等。宣統年間，張園又特聘南洋名匠設計新式焰火，工藝更趨精湛，樓臺、鳥獸、花卉等造型皆能升騰而起。觀看焰火演出，雖然票價不菲，普通門票也要2角、3角起售，頭等座位更需大洋3元，相當於熟練工人半月工資，但依然難擋觀眾熱情。每到施放焰火時節，張園內勢必人山人海，裙屐往來，綿延幾里。但見火樹銀花，靈變奇巧，色色翻新，五色迷離，觀者無不目迷心醉。時人曾描繪1886年5月1日張園燃放焰火之盛況，先寫觀眾之多：

才出大馬路而西，即見燈火之光，接連數里不斷，望之整齊璀璨，若軍行之有紀律，長蛇卷地，陣法宛然，而且往者過、來者續，無一息之停。轔轔轆轆之聲，不絕於耳，東洋車之行，亦複踴躍直前，與馬車直可齊驅並駕，斯已極一時之大觀矣。俄而遙見空中如金蛇飛舞，車馬塞途，不可複進，乃命停驂，而下步至門前，則人山人海，擁擠殊甚，閽者照票揖之入。園中花木陰翳，皆懸燈於其上。循徑漸入，衣香鬢影，烏帽青衫，裙屐紛紛，履舄交錯⋯⋯

又寫煙火之奇：

見煙焰騰踔之中千變萬態，有若塔者則浮屠七級，鈴鐸儼然；有若輪船者則破浪千里，洶湧潰激。有若龍騰者，有若虎躍者，有為天鵝哺蛋，則千百火球皆從鵝之腹下連綴而出，真如生蛋者然。有為炮打襄陽、火燒佛寺，則彷彿咸陽一炬，霹靂震天。其小者為雙龍出海，為蝴蝶雙飛，為平升三級，不可以更僕數。忽而縱橫歷亂，忽而直射雲霄。有一見之最真者，則嗤然一聲火光直起，約計有十數丈之高，既而自上而

下，中作畢剝聲，其末複現一圓球如燈，其光甚
大，無異於電器燈，照耀園中，如同白晝，一花
一草莫不歷歷在目⋯⋯

其後，1886年8月14日、1894年4月29日、1896年9
月、1897年10月，又有多次盛大的煙火表演，如汾陽執
笛、大蟹橫行、滿天珠露、四夷電轉、鯉魚逐浪、花鹿
奔馳、招財進寶、珠燈獻瑞、寶塔玲瓏等新品種層出不
窮，實為張園內最受歡迎的特色節目。

諸如賞花、賽花、風箏會、煙火表演等，都是藉助
張園地利之便拓展的室外活動，然而張叔和對此並不滿
足，為了吸引更多遊人，他又在園西南新建一小洋樓，
名曰「海天勝處」，每日上演昆劇、灘簧、評彈、髦兒
戲、北方曲藝等當時廣受歡迎的戲碼，同時供應茶點、
酒水、菜肴，大大豐富了張園室內活動的品種。

至於這幢洋樓到底何時建起，現在並沒有明確的
日期記載，不過《新聞報》上有一段記述，雖是記者口
吻，卻似張叔和的自我剖白，從中可一看究竟：「往年
主人因西商公家公園不許華人涉足，華人爭之不已，始
為另築一園於白大橋下以專供華人之遊憩。惜拓地少
隘，殊不足以大暢襟懷也。於是就本園之西南隅啟建樓
宇一區，題曰海天勝處，既堪品茗，複可開樽，且割樓

之西半隅為歌舞之所,日有都知錄事前來奏技,清歌一曲,舞袖群飛,顧而樂之,足令人留連忘返。」從這段話中可知,海天勝處之建造當在西人設華人公園之後,即1890年之後,而查《申報》中分類廣告中戲曲演出的條目,海天勝處的演出廣告最早出現於1892年3月20日,雖然不排除常設歌舞表演一段時間後才登廣告,但張園於1890年之後始有海天勝處內的各類演出大致是肯定的。而在這些演出中,又尤以髦兒戲和灘簧最受歡迎。

所謂髦兒戲,即全部由少女組成的戲班,清同治、光緒年間出現於京滬等地,多演唱京劇。從前京劇演員只有男性沒有女性,才有男扮女角的由來,光緒中葉開始有女演員,但受到歧視,進不了大班,男角稱為名伶,女角則以坤角呼之,以示區別,並且不能男女混演。全部由女子演出的戲稱為髦兒戲,雖然在藝術水準上難與男性演出相比擬,但因服飾鮮麗、文武兼備、新穎逗人,使人耳目一新,清末年間曾盛行一時。還出現了一些名角,比如法租界群舞臺有老生恩曉峰、花旦張文豔、武生小寶珊,寶善街丹桂茶園有青衣劉喜奎、武生牛桂芬、老生桂雲峰、花旦白玉梅,群仙茶園有文武老生小長庚、武旦一陣風、花旦小金仙。大家爭看坤角戲,並且掀起一股捧角(坤角)風,好不熱鬧。當時海上名園俱延邀名班進園演出,張園內的海天勝處也是演

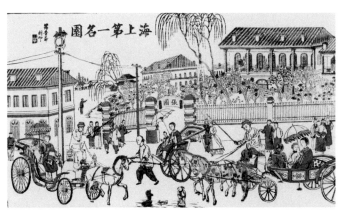

清末小校場筠香齋刻印的年畫《海上第一名園》，描繪的是當年張園門前人來車往的熱鬧景象。

出「髦兒戲」最負盛名的一處場所，現在還能看到的小校場筠香齋刻印的年畫《海上第一名園》，描繪的是當年張園門前人來車往的熱鬧景象，透過園柵欄，能清晰地看到園內高掛著「毛（髦）兒戲」演出的水牌。

　　灘簧則是另一個新興劇種，清代中葉形成於江浙一帶，有前灘與後灘之分。前灘移植昆劇劇目，將昆劇曲詞加以通俗化；後灘則取材於民間花鼓小戲。表演者三至十一人（須為奇數），分角色自操樂器圍桌坐唱。有蘇州灘簧、杭州灘簧、寧波灘簧、本灘等。清末以來，各地灘簧大多發展為戲曲，如滬劇、錫劇、蘇劇、甬劇

等，形成灘簧系統劇種。海天勝處內最負盛名的則是蘇灘名家林步青的表演，他口齒伶俐、語言詼諧，擅說各地方言，雖然嗓音稍低、略沙，然咬字清晰，抑揚頓挫，恰到好處，他還善於運用丹田氣，快板急如流水，長達數百句的唱段也能一氣呵成。最妙的是，他靈心四映、才思敏捷，能將當天發生的社會新聞編成「時事新賦」演唱，深受聽眾歡迎。

　　這些演出廣受歡迎，也可看出海天勝處與一般茶園的差異性，即並不特別看重演出的藝術水準，以名角名戲為招攬手段，而是講究新奇、有趣、好玩，這也是因為聽眾很多並非專為看戲而來，而是遊覽之餘，順便歇歇腳、喝喝茶、聽聽戲，圖個輕鬆愉快，因此各類時髦新戲都能博得滿堂彩。並且看戲之餘，還有各色美味佳餚可供享用，更使人流連忘返。

　　不過，不管是遊園賞花之類的室外活動，還是喝茶聽戲之類的室內活動，說到底，都屬於中國傳統娛樂的範圍，只是原先這是少數官商的特權，現在則全體市民皆可享受。但自1893年第一高樓——安塏第竣工後，隨著園內逐步興建了許多新設施，如彈子房、拋球場、溜冰場、跳舞廳等，一些由西人帶來的新娛樂也開始流行起來。這些活動在開埠初期還只局限在洋人範圍內開展，如今已慢慢得到國人認可，進而成為時尚娛樂，不

僅洋人愛玩，國人敢於嘗鮮的也不少。

這其中，溜冰、跳舞大家都比較熟悉，不必多言。彈子房在那時是有大小之分的，一般大彈子指保齡球，小彈子指檯球。而拋球，因為現在已經絕跡，在這裡簡單介紹一下。拋球英文名Fvies，是當時英國流行的一種牆手球運動，其通常的打法是在一面有牆的球場上設置高低不一的護欄，一球員擲球，球從牆面反彈越過護欄，另一球員接球。由於中國沒有類似運動，一般百姓就稱之為「拋球」。張園因廣納中西遊客，增設這些活動，一方面是投西人所好，一方面也讓國人大開眼界，並在不知不覺中扮演了推廣西式娛樂的角色。

而自1903年7月，張叔和將張園租給西人愛汾師經營後，園內的新式娛樂更是層出不窮。愛汾師成立了張叔和花園公司，在《新聞報》上連載大幅廣告，宣傳新開中西頭等番菜館，並即將舉辦各類體育競賽。比如將於11月舉行的腳踏車大賽，華人賽程是一英里，設有貴重獎賞，參加者不限資格，只要交費五角即可，進場學習、練習者不取分文。同時，舉行鬥力新法競賽，延請西國拳師畢君與菊君比賽拳術。

自行車於19世紀中葉誕生於西歐，其後迅速傳入中國，1868年就有和自行車相關的報導見諸報端，而1886年現代式樣的自行車出現後，更是作為一種代步工具和

健身運動在全球廣泛流行開來。當時來滬的西人常於假日騎自行車赴鄉間郊遊，還不定期舉辦各類自行車比賽，《點石齋畫報》上就有一幅圖，描繪了1891年西人舉辦自行車比賽時的場景。到20世紀初，華人嘗試騎自行車的也逐漸增多起來，張園舉辦的自行車大賽就是對這一趨勢的最好注腳。

而說到拳術，西國拳師雖然神力可嘉，但最有名的仍數曾在張園設擂比武的傳奇人物霍元甲。有關霍元甲的影視小說曾流行一時，其大名也是如雷貫耳，而從歷史記載看來，雖沒有那麼神奇，但武藝高強，名震南北確是事實。霍元甲為天津靜海小南河村人，父親霍恩第以保鏢為業，身手矯健，霍元甲排行第二，雖未承父業，卻習得一身家傳絕學。27歲以前他基本上生活在村裡，28歲後到天津當上碼頭裝卸工，後來在農勁蓀開設的懷慶藥行當幫工，升任掌櫃。1901年因打敗俄國大力士而聲名大振。1909年，41歲的霍元甲由農勁蓀介紹來到上海。據說，當時西洋大力士奧皮音在上海北四川路52號愛普廬影戲院表演健美時口出狂言，要與華人較量，並以輕蔑的口吻稱華人為「東亞病夫」。這一說引起了滬上同盟會骨幹陳其美及農勁蓀、陳鐵生、陳公哲等愛國人士的極大義憤，經商議邀請霍元甲到滬與奧皮音比試。1909年12月3日至5日，霍元甲在張園出品協會

風箏雅會

狀貌絕名風箏謂之為桅之首尾
如箏美技如鳶傳之偶以桅之竹工
如木集造人神來上下以相和細化原
譜以集造人神來上下以相和細化原
偽言集真竹偶以集造人神以相和細
其本集訂製法事亦以集造人云集紹
謂此一班絲絲以集為嬉本造之班紹
池塘外上十二月俗諺以春之月以上
地樹新上十二月俗諺造法之月以上
其新應造法絲偶品相若品集雅會以
本作應造風箏謂絲偶名集品相若上
電車通之坐坐海外如車亭絲偶集人
其在廣元坐坐海外如車亭絲偶集人
張大蓋圖書以舉揚多未似舊與相
本觀紹藏雲

著名的《點石齋畫報》有「風箏雅會」之畫，畫家在畫面中部右側繪一中年男子，靜觀中外老少在園中飛奔嬉笑，似為園主本人。

音樂場內大戲臺上設擂，試演拳力，並刊登廣告「中國大力士請入比力」，誠邀各國大力士前來比武。奧皮音應邀而來，與霍元甲以英洋一千元為彩物訂下生死書，準於12月4日下午兩點正式比賽。但比賽當天，卻因中西證人未到齊，捕房又以為時匆促，來不及發照會而另行改期。當日，奧皮音與霍元甲均在現場，奧皮音還提

出將來角力時不准用腳勾指截等嚴苛條件，霍元甲則以此為中國拳術之精華而不予應允。最後，比賽終因奧皮音的失約而不了了之。原來，此人並非什麼大力士，而是受雇於外國資本家到中國來招搖撞騙的馬戲藝人，聽說霍元甲的真實本領後，自然逃之夭夭。次年4月，霍元甲於張園再擺擂臺，迎戰趙東海、張文達等人的挑戰，並大獲全勝，從此名噪滬上。「精武體操會」（後改名精武體育會）的創始人陳公哲、陳鐵生等力邀他來會中主教武術，為發揚中華武術做出了巨大貢獻。

而《圖畫日報》上也有一幅圖，生動描繪了霍元甲徒弟劉振聲與人比武角力的情景：

> 前日有大力士兩人，角力於上海之張園。力士一姓張名丈遠，魯人，此次來申，專欲與霍元甲較藝，詎霍竟以病辭，另倩一劉名振聲者與較。下午五時登臺，猛力相撲，約五六次，劉屢執張腿，欲就勢倒，而力小均為張解脫，張連推劉三次，幸未推倒。是時觀者拍掌如雷，以天晚停止。約翌日再較。聞人言兩人雖未有顯然之勝負，然張從容不迫，休息時，不喘氣，不出汗。劉則汗透衣襟，呼吸大動也。

除了腳踏車、拳術比賽外，張園內還添設了一些有冒險性質的活動，比如遊藝車。做法是在曲池旁築滑水高臺，上下以車，車作▲形，輪行鐵路，用機關運動。人出小銀元二枚，即可乘車，登臺以後，即坐小舟，自臺上推下，投入池中。舟顛蕩似懸空墜下，看似十分危險，其實全無問題。西人十分喜愛此項節目，但華人由於膽小，多不敢嘗試。寓滬文人孫寶瑄與友人曾放膽「乘坐一次，始大悟此戲可以練膽」。當年為推廣這項遊藝節目，外國人還特地印製了明信片，廣為宣傳。

　　氣球升空表演也是張園內頗受歡迎的節目。這一節目早在1890年就有人在楊樹浦大花園表演了，西人范達山研製了一種氣球，大可五六丈、高約八丈，下繫以繩索，垂一巨圈，命西女華利坐於圈上，隨氣球升空，並在空中做出種種驚險動作，約半小時後，球和繩脫離，華利張開降落傘飄蕩而下，觀眾歎為觀止。後來張園也逐步引進了這一表演。宣統元年陽曆元旦，西人潑拉愛斯船長首先在該園作氣球升空表演，此後又曾有多次表演。西人張傘飄下時，因風的大小，降落地方不固定，所以備著救命圈，雖墜入黃浦江中也不妨事。這種西人是雇傭的，每次得酬四元。而張園平時入園不收門票，放氣球時，門票每位一元。

　　除了各類新式娛樂外，張園還是各類新鮮事物的展

示地。近代上海是西洋「奇技淫巧」的輸入窗口，而張園又是引領時尚的風向標，許多沒有推廣的洋東西，均先在張園出現以作試探。以電燈為例，上海自光緒八年開始有電燈，不過用戶不多，豐泰洋行新出電燈妙法，可以用於室中。為招攬用戶，遂以遊人最盛的張園為試燃場所。1886年10月6日，張園試燃電燈。是晚，張園內電燈數十盞，遍佈於林木間及軒下室內，高高下下，錯落有致，園中各處，纖毫畢露，遊園人咸以為奇觀。此後，張園內還曾專闢一電氣屋，屋內陸續安裝電燈、電灶、電扇、電鈴等時髦的電器設施。最具魅力的是電叫子，一按即聞獅吼，聲震屋宇，遊人趨之若鶩。

照相也是張園內一項吸引遊人的新玩意。照相技術自1839年在歐洲發明以後，1843年開始在來華西人中使用。19世紀50年代上海開始有照相營業，70年代初期，上海已出現蘇三興、公泰、宜昌和華興等好幾家著名相館，但直到二十世紀初，照相仍是很時髦的事。張園開放以後，張叔和把這一業務引進了園內。1888年秋，一家名叫光霽軒的照相館在張園內率先開張，它充分挖掘園林的優勢，一改當時流行的室內佈景，打出了「照相連景」的招牌，讓遊客隨意選擇園景拍攝。1891年金秋時分，張園內又開設了一家名叫柳風閣的照相館，它也打出了「園景照相」的招牌，並推出了不少吸引人的新

品種，如可租各類古代仕女服等。這以後，在張園內設店營業的照相館還有多家，連赫赫有名的寶記也曾在園內開過分店，與園主拆帳分成。張園地處市中心，園景又吸引人，故遊客眾多，絡繹不絕，照相館的生意十分興旺。最經常光顧的莫過於那些美婦嬌娃，「每當春秋佳日，青樓中人喜至張園攝影，取其風景優勝，足以貽寄情人，視為普通贈品」，照相館內也時常陳列著她們的照片。照相雖然昂貴，卻是新奇事，不光妓女，其他遊人也愛拍，如鄭孝胥、張元濟、夏曾佑、伍光建等社會名流也都曾在張園攝影留念。

　　照相是捕捉有形之影，雖然神奇，到還有跡可循。留聲機則是捕捉無形之聲，它的發明更令國人歎為觀止。1877年，愛迪生研製出一台由大圓筒、曲柄、受話機和膜板組成的「會說話」的怪機器，從此人類有了記錄聲音的能力，留聲機也開始在世界各地傳播開來。1890年，一挪威人攜此機器來滬，並於張氏味蒓園演示留聲之法，此人名叫阿爾生，在圓明園路上開了一家松茂洋行。當日，味蒓園內濟濟一堂，得知這台奇怪的機器能記錄聲音後，在座眾人忙不迭對著留聲筒說話，惜人多嘴雜，更兼觥光交錯，未能試得真切。其時，申報主筆「高倉寒食生」何桂笙也在座，便邀阿爾生改日至報館再度演法，這一次才終將留聲機的收聲原理弄個明

白，並在申報上發表《留聲機器題名記》詳細說明。從此文中可以看出，當時阿爾生帶來的應為愛迪生開發的二代留聲機，保留了唱筒設計。後來這種留聲機被新型留聲機所取代，用圓盤形的唱片代替了大唱筒，成為現代電唱機的雛形。

　　1897年以後，電影放映也成為張園的常規娛樂節目。電影自1895年問世以來，很快就風靡全球，上海則是中國最早放映之地，1896年「西洋影戲」在徐園的放映被視為電影傳入中國之始，但也有學者認為此次放映的並非電影，而是幻燈片。不過1897年5月至8月，美國商人雍松攜帶「電光影戲」來到上海，先後在禮查飯店、張園、天華茶園、奇園、同慶茶園等處放映，是得到學界共識的，而張園則是其中極為重要的一站。1897年，影片先於5月底在禮查飯店作小型放映，因場地狹小，便於6月4日移至張園開映，這也是這批影片的首次公演。1897年6月2-4日，上海《新聞報》上刊出「味蒓園——電光影戲」廣告：

　　味蒓園
　　電光影戲
　　新到精緻電光影戲　昨在禮查影演　特於初五晚
　　移設張園安墤地大洋房　九點鐘起演　以助華

客蒲賞餘興　　每位一元　　童僕減半　　此布　　愛尾
美大師谷浦

　　影片第一次在張園開演的具體日期為光緒二十三
年五月初五日，即公元1897年6月4日。這一天，時人孫
寶瑄在其《忘山廬日記》中有這樣的記載：「初五日，
晴。家祭。晡，謁客，觀曾滌笙文。夜，詣味蒓園，覽
電光影戲，觀者蟻聚，俄，群燈熄，白布間映車馬人
物，變動如生，極奇。能作水滕煙起，使人忘其為幻
影。」
　　其後，《新聞報》上還曾連載《味蒓園觀影戲記》
一文評論此次放映，從文章內容看來，所映影片當為紀
錄短片和情節短劇，無聲，有字幕，有現場配樂，觀看
時在座觀眾無不為此新奇場景目眩神迷。其後，影片
又移至天華茶園、奇園、同慶茶園放映，10月底結束返
國。在此次巡迴放映中，以張園放映索價最高，達一
元，童僕亦要半價，其餘則按座位等級從1角至5角不
等。雖然票價不菲，觀眾卻頗為踴躍，放映效果良好。
此後，張園內便時常有影戲開映。
　　同樣把張園作為推廣舞臺的還有當時剛剛興起的新
劇，又稱文明戲，乃是傳統戲曲向現代話劇轉變時的過
渡劇種。1907年2月13日至3月13日，任天樹和金應谷組

織益友會在「張園」舉辦話劇賑災義演。翌年2月12日至21日，王鐘聲的春陽社為籌資也在張園公演。1909年初夏，上海演劇聯合會在「張園」上演《金田波》，使用真刀真槍，轟動一時。辛亥革命前後，因為可以在劇中演說大段革命宣言，新劇運動更為興盛。1910年，王鐘聲自京返滬，與陸鏡若、徐半梅共創文藝新劇場，他們在張園空地搭一棚，演出《愛海波》、《猛回頭》、《上海鐘》、《愛國血》、《徐麒麟》、《孽海花》等時事新劇。售票分二角、四角、六角，有佈景，暑夜往往滿座。1912年春，從事職業演劇的新劇同志會，在張園首演由春柳派新劇代表人物陸鏡若編劇的《家庭恩怨記》。新劇同志會由從日本歸國的春柳社同仁組成，他們演出的《家庭恩怨記》情節曲折，傳奇意味較濃，為該流派代表劇目。此次在張園的演出一炮而紅，從而成為該社排演次數最多，最受觀眾歡迎的劇目。

此外，一些開埠後由西人帶來的新節目，如魔術、馬戲等也常駐張園表演，從而日漸深入人心。比如1910年7月中旬，美國幻術家（即魔術）尼哥拉在張園開演奏技，演出每晚九點開始，頭等三元、二等二元、三等一元，最低票價五角，幼童減半。尼古拉的表演以脫出各類箱籠為長，並有催眠術等各色小節目，令滬上觀眾大開眼界。魔術之外，馬戲也是頗受市民喜愛的新表

演，安塏第前的大草坪則是西方馬戲團在滬首選的演出場地。外國享有盛譽的哈姆斯登、伯賽克‧喜伯度老美等馬戲班均在此展演。馬戲班在大草坪上搭建表演大帳幕，設頭等、二等包廂、邊廂及頭、二、三等座位，節目有馬術表演，象、獅、虎、豹、熊等猛獸及其他動物的表演等等。據說，馬戲表演期間，有一次半夜三更，猛虎居然脫出樊籠，衝出園門，在園的對面橋塊下，把一個正在打瞌睡的黃包車夫咬死。車夫的慘叫聲驚醒了四鄰，馬戲團管理員發現老虎跑走，知道闖下了大禍，連忙報巡捕房，等大批巡捕趕到時，那老虎正昂首闊步在靜安寺路上作巡視狀，威風無比。時將天明，怕虎繼續傷人，巡捕只好舉槍把老虎射死。

另外，宣統年間，外國大力士未士依夫倫拖著載有數十人的塌車繞安塏第一周，天津班的三名女藝人在50餘尺長的煙火架上跳舞、舞刀，美國人尼哥拉表演的反銬雙手鎖入籠中頃刻間脫身的魔術等，都曾膾炙人口，傳誦一時。

如此多種類豐富的遊藝活動在張園盛行一時，也折射出當時滬上民眾的生活方式已悄然發生轉變。這其中既有西洋科技輸入產生的影響，比如自行車、小車、電車、火車等新型交通工具的出現，以及煤氣燈、電燈等照明工具的普及，使人們開始擺脫時間和空間的限制，

活動範圍大大擴展，活動時間也不再受日出日落所局
限；也和上海作為一個新興商業城市，其內部醞釀的巨
大變革不無關聯。與傳統鄉村社會不同，居住期間的人
們大多不再從事自給自足的農事活動，而是極具流動性
的商業貿易活動。這種工作性質的改變，使人掙脫土地
束縛的同時，對促進流通的大型市集開始產生依賴，對
公共活動空間的需求也成倍增長。而在這多種原因綜合
作用下，民眾的消閒方式也在逐漸改變，空間上不再局
限於家庭和街坊，茶園、戲館、酒樓、廣場等公共娛樂
場所成為聚會休閒的好去處；時間上也不再是苦等一年
中少有的幾次節慶狂歡，而是隨時隨地，只要有閒暇時
光，便有各類活動可供消磨，同時電燈的出現使夜生活
也璀璨多姿起來。而張園無疑就是應和此種休閒方式而
生的時代產物，一般下午二點開園，營業至午夜十二點
閉園，娛樂活動則涵蓋當時滬上流行的各色節目，且常
換常新，以適應人們不斷變化的口味。可以說，張園既
以其多姿多彩的遊藝活動豐富了民眾的娛樂生活，更是
社會經濟發展、市民生活富庶的一面鏡子。

左｜義賣會上照相、焰火、座椅、器皿、布匹、電燈、清掃、票務等事務為中外機構、個人所承擔。賽會結束後，華洋義賑會書記員沈仲禮代表致謝扶助諸君。

上｜1907年張園萬國賽珍會上，有意大利人名麥口平承辦「照相立刻有義務並擔任一切繪畫事務」，廓大的廣告牌在當時吸引了不少人的眼球。

下｜張園一直把觀看電影作為攬客重要手段，因在夜間放映，可拉動夜遊消費。圖為1913年的張園觀影價格：「頭等洋五角，二等洋三角，幼童洋二角」。

第三章　朝野盛筵

　　張園不僅是一個供人遊玩的娛樂場所，還是一個會客宴請的社交場所。每到傍晚時分，忙碌一天的人們便會三三兩兩閒步至此，或是把酒言歡，洗去一日風塵；或是斛光交錯，繼續洽談白天的生意。中國人向來喜歡在飯桌上言事，張園不僅飯菜可口，更兼環境優雅，自是不二選擇。為了適應遊客的多樣化需求，張園的餐飲設施也很齊備，安塏第大樓可提供包場，夜間還有電燈照明。食物種類則一應俱全，無論中西大餐、香茗點心、中外名酒，皆有供應，並可接收預訂。園中曲池內還設無錫燈船（水上酒家），售賣中式船菜，遊人登舟把盞，風味別具。此外，園內還有酒吧一處及點心鋪、茶座多處。因此，不管是三五人的小聚，或是上百人的盛宴，都常在此舉行，至如祝壽慶生、婚喪嫁娶等紅白喜事，也常假借此處舉辦。而在外擺酒比之家中也有諸多好處：一是免去繁瑣的準備事宜，二是可供選擇的口味更多，還可嘗試一般家中不會燒製的洋酒洋菜，並且環境更寬敞，氛圍更輕鬆，如有西方客人，也可免去很多禮數上的尷尬。更重要的是，當時若把酒宴設在如張園這樣的知名園林，不僅是身分地位的象徵，更有一種時髦新潮的意味。當然，如壽宴、婚宴這樣的大型宴會在張園並非經常，但是小型的聚餐卻幾乎天天都有，熙熙攘攘的往來人群把張園裝點得熱鬧非凡。

那麼這些每日上演的飯局，其中都有些什麼人？又所為何來呢？晚清著名官商、實業鉅子盛宣懷與園主張叔和曾在輪船招商局共事，私交甚篤，乃張園的常客，在他的檔案中，就有多份請柬把設宴之地定在張園。還有好幾封往來信件中都提到在張園的聚會：比如，有賑災大會、禁煙大會、慶祝清廷預備立憲大會、輪船招商局股東大會等各種活動的邀請函，舉辦地都在張園；有為歡迎兩江總督張人駿而特擬的頌詞，宴會舉辦地也是在張園。而達官貴人或作東設宴，或邀友小酌，選在張園的也不在少數，有一封盛宣懷夫人莊德華給其丈夫的信中說到：「……大家同到張園夜頭看影戲，吾辦酒席二桌，挑到張園，合家歡飲，其戲酒之費，吾處作東，昨日承君舅邀，吾等去張園看馬戲……」。也有寫信謀職者在信件末尾誠摯寫道：「……今日下午求憲駕光臨張園，俾得一見……」。還有同盟會元老張溥泉在給錫榮的信中提到「……今日弟往報館，聞該學生等均在張園議事，怪厥館不為登報……」。由此可見，在張園的宴客是多種多樣的，包括親朋好友之間的聚會，學生同事之間的議事，官員商人之間的酬酢等等，不一而足。而官場公宴、壽宴、婚宴則是其中最為隆重的幾種。

　　比如，1896年，李鴻章作為大清國全權特使參加

俄羅斯沙皇加冕典禮，並借此機會出訪歐美八國，成為清代重臣中第一個進行環球訪問的外交特使。3月28日他從上海出發，臨行前，關道憲黃幼農便假張園安塏第肆宴設席，為其餞行。當日，上海縣黃愛棠大令、英議員屠興之亦各帶差役親臨現場照料，巡捕房則派華印各捕在園外守門。午後二時半，李鴻章身著黃馬褂、三眼翎、寶石頂，乘著雙套馬車，前列砲隊馬兵共十六對，一路風馳電掣而來，由眾官員恭請入座。當日陪坐者有現任文武官員數十餘人，一時衣冠濟楚，水陸雜陳。公宴期間，除美酒佳餚外，還有丹桂、天仙、天福等各園名伶，演劇侑觴，直至晚間十二點鐘始散席。

　　除此類大型官宴外，一些滬上名流的壽宴也舉辦得有聲有色。1886年10月6日，張叔和邀請中西賓客蒞臨張園，為著名文人袁祖志慶祝六十歲生日。袁祖志字翔甫，號枚孫，別署倉山舊主、楊柳樓臺主等。為清代大詩人袁枚的孫子，擅長詩文。1876年11月至1882年，任上海道台用官費創辦的日報《新報》主編。1883年他隨招商局總辦唐廷樞遊歷西歐各國，歸國後著有《談瀛錄》、《出洋須知》等書。1893年下半年起，應聘為《新聞報》總編輯，主持社論的撰寫工作，在文壇享有盛名。1896年，因年逾七十，精力不濟退休。離職後常在杭州與上海兩地居住。當日壽宴上，在座西客有6

| 《點石齋畫報》繪製丹桂、天仙、天福戲院率妙伶在張園演劇。圖為李鴻章在張園赴宴觀劇，陪坐者除現任文武官員外，還有前兩廣總督李瀚章（李鴻章之兄）、前出使大臣邵友濂及製造局總辦等數十餘人。

人，華客14人，入座後先上香餅和美酒，繼而水陸畢陳，珍饌並舉，最後則上壽桃壽麵，壽桃上還刻有福壽二字，以示慶祝。其後，又有一窄袖長裙、豔光四射的西人女子，取出洋琴，擊節鼓之，音調高低錯落，身姿從容不迫，博得滿堂掌聲。是日又恰逢豐泰洋行新出電燈試燃日，林間樹上掛了幾十盞，照得滿園流光溢彩，

熠熠生輝。

　　1890年4月27日，申報主筆何桂笙五十歲生日，亦在張園設宴，張叔和、王韜、王雁臣、袁翔甫、唐泉伯、經元善、席子眉、蔡鈞、蔡爾康等22人到場祝壽。席間，張叔和起身致賀道：「今日為先生獄降之辰，吾同人不可無一言為先生壽。余獲交先生有年，自謂知先生實深，文章卓越，超絕古今，品詣純粹，見信於宗族鄉黨。聞昔人之所謂三不朽者，先生已有其二矣。先生弱冠以文章鳴，掉鞅詞壇，軼倫超群，英俊之士，甘步後塵，自愧弗如。及壯薄遊四方，所與周旋晉接者，皆東南名宿，蹤跡所至，觀聽一傾，闐顧納交恐後，士大夫雅重其才，延於家訓回其子弟。西人久聞先生名，以重幣延主筆政，先生力持清議，作中流之砥柱，一褒一貶，嚴於袞鉞，悉秉之公而已矣，無所私也。古之所謂蓄道德、能文章者其在先生歟！先生於是可以不朽矣。……」其後，又有數名賓客慷慨陳詞，共祝康壽。正當斛光酬酢之時，履舄交錯之際，有挪威人阿爾生，攜西洋新發明留聲機前來表演，眾人皆興奮不已，只聽得聽筒中傳來「福如東海，壽比南山」兩句，乃阿爾生的祝詞也。

　　袁祖志和何桂笙的生日宴會，不僅規模相當，更奇的是，竟都有洋人獻技，都有新式發明試演，可能是

湊巧，但也說明張園確實洋氣十足，為坊間各類新興事物之聚集地。不過，此二人的壽宴雖有新意，但要論聲勢，還是盛宣懷家族更勝一籌。1897年11月7日，盛宣懷父親盛康84歲生日，紳商各界為其祝壽，車水馬龍，賓客盈門，可謂極一時之盛。

那麼，在張園宴客一般需花費多少呢？據《上海指南》介紹，張園的公開價目是：「包租安塏第，一日價四五十元，茶房另給十二元，夜加電燈費十二元，禮拜日酌加租價。如事關公

1897年11月7日，盛宣懷父親盛康84歲生日，紳商各界為其祝壽，車水馬龍，賓客盈門，極一時之盛。圖為盛康席設張園老洋房請柬。

益，亦可酌減。假座燕客，每次給煤水及伺候人等各費共十四元。廚房代辦酒席，每桌自五元至十餘元不等。」當然，這是一般宴客的價格，盛宣懷檔案中有一份張園公宴用款清單，裡面詳細記下了某次宴會的各項支出，雖然沒有標明是何時為何事舉辦的公宴，但其金額之巨足以令人咋舌：

張叔和兄經辦：

　　包用全園並茶水花草堂官賞項共洋一百四十三元六角五分（有本園清單一紙）

　　點燈二千盞核給洋二百元（有該鋪清單一紙）

　　煙火三十元（有該鋪清單一紙）

　　中席洋三十八元（係張園酒館包辦，有清單一紙）

　　進園第一座彩牌樓洋三十五元（有該鋪清單一紙）

　　定做大餐紅斜紋椅墊六十二個洋二十四元八角（有該鋪清單一紙，現存張園請派人取回備用）

　　英巡捕四名洋十六元（有巡捕房洋單一紙）

　　本園華巡捕一名洋一元

　　租用自來火大燈六盞並裝備洋六十六元七角（有該公司洋單一紙）

　　點用自來火燈氣洋十三元四角三分（有該公司洋單一紙）

　　共合洋五百六十八元五角八分（計附總單一紙　清單九紙　信一紙）

沈松茂兄經辦（招商局賬房）：

　　購用地毯連釘工共洋一百十五元五角六分

（該大餐房共借用大地毯四床尚覺不敷，無可租借，公議只可添購。計用，一百四十八碼零，共長短十三卷，存招商賬房，請派人取回，有發票二紙）

園門第二座彩棚連牌樓核給洋四十八元（有該鋪清單一紙）

共合洋一百六十三元五角六分（計附信二紙清單三紙）

唐傑臣兄經辦：

洋菜六十客連洋巡捕等價洋二百七十五元（有清單一紙　粘說片一紙）

各色洋酒價洋二百二十七元零五分（有洋單三紙）

西樂吹手工洋四十三元九角（有洋單一紙信一紙）

共合洋五百四十五元九角五分（計附信二紙洋單五紙）

自手

燕菜規銀二十九兩四錢七分五厘（有發票一紙）

新太和館中菜六十客連襟項共核給洋一百五

十八元（有館單一紙）

　　租用泰昌洋椅等家具核給洋三十二元四角
（有發票一紙）

　　共合規銀二十九兩四錢七分五厘　洋一百九
十元零四角（計附單三紙）

　　總共合規銀二十九兩四錢七分五厘　洋一千
四百六十八元四角九分

　　洋元即是當時通行的銀元（其值略低於銀兩），當
時一個普通工人的月工資一般在3到6元之間，即使如小
商人、小職員等「中產階級」月工資也不過15到25元，
還要養活一家老小四五口人。而這一頓飯就花去1千多
元，確實駭人，足見盛家的派頭，也可見張園之消費也
非一般平頭百姓消受得起的。

　　公宴、壽宴之外，隨著社會風氣日漸開放，一些新
婚儀式也會選擇在張園舉辦，而且還常常被冠以創新、
文明的名頭，頗有開時代新風之意。在傳統社會，中國
人對於結婚，自有一套講究的既定儀式，從送彩禮、
到迎親、到拜堂，種種繁瑣的細節足以使人頭暈目眩。
更要緊的是，「父母之命，媒妁之言」被奉為先決條
件，至於子女本人意見，則多不過問。晚清以降，自由
戀愛、自主婚姻的觀念從西方逐漸傳入中國，傳統的包

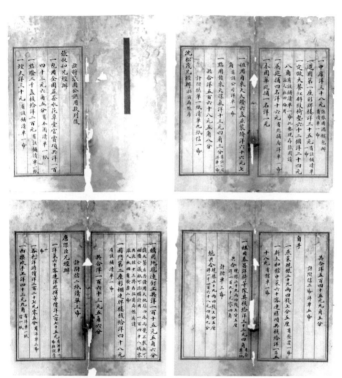

（四連片）圖為張園公宴用款清折（約為1902-1903年），清單上有「張叔和兄經辦」、「沈松茂兄經辦」、「唐傑臣兄經辦」等字樣。除酒水菜單外，為此次公宴特製彩牌樓一座、大餐紅斜紋椅墊六十二個、自來火大燈（煤氣燈）六盞；配備了英華巡捕五人、西樂吹手等。共計用款規銀二十九兩餘，大洋一千四百六十八元餘。

辦婚姻制度受到極大衝擊與挑戰。尤其在一部分知識分子群中，借鑒西式婚禮風俗，改良舊式結婚儀式漸成風尚。標誌性的事件，便是蔡元培先生1902年陽曆新年在杭州與黃世振結婚時，將婚禮中最重要的環節「洞房」以「演說」易之，別開生面。不過，在婚禮當天大搞演說畢竟過於特立獨行，不便普及，真正把儀式改造得有模有樣，且能被大眾效仿的還要數1905年1月2日廉隅與姚女士在張園的結婚慶典。

廉隅字礦卿，江蘇無錫人，1900年9月赴日留學，入東京法學院，為官費生。因學校年終放假，歸國結婚，時虛齡21歲。其兄為已移居上海的晚清名士廉泉，1902年創辦了文明書局。女方目前只知姓姚，為安徽桐城人，而廉泉的夫人吳芝瑛正是出身桐城望族。婚禮場所設定在張園，除了因為園主張叔和與廉泉乃故交，又是同鄉，借地利之便外，也是看中張園在當時上海一直是引領潮流的地標性建築，晚清眾多新人物均出入於此，不少新事物、新發明也借此登臺亮相。將一場新式婚禮放在這樣一個「時新」的地方，自是再合適不過了。婚禮於1月2日午後三時開始，園主張叔和為主婚人，負責宣讀證書，致祝詞；務本女學堂校長吳畹久及其夫人分別為男女客代表人，分頌祝詞；廉隅最後代表新人致答詞。現場來賓如雲，歡呼拍掌之聲，響應四

達。整場儀式摒除舊時禮俗，參用東西各國文明規則，秩序井然，莊嚴又不失活潑，被讚為「一堂新禮，彬彬可觀，實為文明結婚之先導」。而所謂「文明結婚」，最引人注目處莫過於婚禮儀式的改變，全套禮式分為三節：

第一節為「行結婚禮」：諸男賓伴送新郎，諸女賓伴送新娘，至禮堂北面立，主婚者西南面立，展讀證書。新郎、新娘、主婚人、紹介人各用印畢，主婚者為新郎、新娘交換一飾品（如指環、時計類），即對立行鞠躬禮。主婚人讀頌詞，新郎、新娘謝主婚人，次謝紹介人，均鞠躬退。此時賀客均拍手歡呼。

第二節為「行見家族禮」：先謁尊長叩頭；次同輩，次下輩，彼此鞠躬行禮畢。時均授新郎、新娘以金銀牌，或他飾物；下輩則各獻花為賀（俱入禮堂瓶中）。新郎、新娘則於次日報酬之。

第三節為「行受賀禮」：男女賓各依新郎、新娘，以次排列，行一鞠躬禮。男女賓代表人出讀頌詞畢，各執一花，插於新郎、新娘襟上，複位，又一鞠躬。新郎、新娘出位讀答詞，謝眾客，行一鞠躬禮。來賓又拍手歡呼。禮畢，乃宴飲。飲時隨意舉杯祝頌，或歌舞，盡歡而散。

這套儀式中，既有借鑒西式婚禮的地方，比如新郎、新娘交換飾品就如教會婚禮中新郎為新娘戴上戒指

一般；也有傳統文化的體現，比如拜謁長輩行的是叩頭大禮，見同輩與下輩則改用鞠躬新禮，平輩人送裝飾品一類的小禮物，晚輩則獻花，其間雖多出新，卻仍因循著「尊卑有等」、「長幼有序」的傳統價值。這種涵容中西，兼取新舊的雜糅特點，也正體現了晚清過渡時代的特質。如果按照現代人的觀點，這一「文明結婚」距離「自由結婚」尚有一步之遙，因為它還缺少自締婚約這一要素，父母以及紹介人、主婚人的位置被大大突出。但若以當時人的眼光打量，那麼，看到的便只有破舊立新，這也是廉、姚婚禮為何會得到新學之士一片激賞的原因。並且因為此次婚禮儀式簡潔規範，可操作性強，便成為新式婚禮的典型，效仿者也不乏其人。比如1905年9月1日《申報》刊出的劉駒賢與吳權的結婚禮式單，便幾乎照搬廉、姚的「文明結婚」而來，並赫然冠之以「自由結婚」的標題。劉駒賢為長沙府仲魯太守之子，據說通泰東西文字，由此看來應是一位新派人物，而在報上將兩人的結婚儀式乃至結婚證書一一詳錄，無疑也有一種示範作用，尤其是那份結婚證書：

　　結婚男子劉駒賢，字千里，年十九歲，直隸省天
　　津府鹽山縣人。結婚女子吳權，字小馥，年十
　　八歲，安徽省安慶府桐城縣人。因周舜卿、薛南

溟君之紹介，遵守文明公例，兩願結婚，訂為夫
婦。謹擇於光緒三十一年八月初三日在上海味蒓
園安塏第公請張叔和君主持行結婚禮，永諧和
好，合立證書。

<div align="right">

光緒三十一年八月初三日

結婚男子劉駒賢　結婚女子吳權

紹介人周舜卿、薛南溟　主婚人張叔和

</div>

如果將時間、地點、人物隱去，這就是一份標準
證書模板，可供其他新人結婚時參用，可見當時在張園
的婚禮儼然已樹立起時代典範。更值得一提的是，張叔
和本人也是一個文明結婚的倡導者，不僅屢次為新人主
婚，他的六女兒張愛墨與夫君趙月譚成婚時也同樣採取
了這種新式婚禮。對於這幾次婚禮，當時的報刊也多有
報導，並每每發出讚歎之聲，無疑也為文明結婚的盛行
起了推波助瀾的作用。其後，1909年5月2日，福建人林
昶與浙江人徐小淑結婚，也同樣選擇在張園舉行婚禮，
這次證婚人則為鄭孝胥，賓客有數百人。而1913年6月
唐紹儀與吳維翹在張園大擺婚宴，則更為張園增添了絢
爛多姿的一頁。唐紹儀乃民國政壇風雲人物，曾任中華
民國首任內閣總理，因見袁世凱大權獨攬，破壞內閣法
制，於1912年憤而辭職，寓居上海。賦閒期間，唐紹儀

雖仍不忘國事，卻也考慮起了終身大事。1913年，唐紹儀續弦，迎娶上海太古洋行買辦家小姐吳維翹，介紹人則是曾在南北議和中針鋒相對的談判對手伍廷芳。由於吳維翹是唐紹儀的第三任妻子，又比唐小了整整三十多歲，老夫少妻，自然引起社會諸多非議。當日，兩人白天在虹口老靶子路辰虹園成婚，晚上則在張園宴客，時人見之，不禁撰文調侃：

> 故總理唐紹儀者，以花甲之歲，占枯楊之爻，蔦蘿幸託延陵，淑女才分瓜字，首夏清和之月，張園市茗之場，雎鳩一鳴，屏雄中的，惟而立丈人，直欲呼之大舅，而古稀媒妁，幾乎妒煞伍公，聞風忍俊不禁。

　　據說唐紹儀為了迎娶吳維翹，在結婚當日還把一臉鬍子給剃了，令人啼笑皆非之餘，也算是一椿美談。
　　除了壽宴、婚宴外，一些文人書畫團體、政治社團、行業協會等也常假座張園舉辦盛大聚會。中國士大夫階層，自東晉王羲之作《蘭亭集序》以降，向有治園娛己奉親之傳統，亦有假園聚友舉會之習慣。晚清上海移風易俗，許多傳統逐漸佚失，不過這種風雅的習慣倒還尚有保留，只是從前這些聚會或在名山大川，或在達

| 唐紹儀的婚禮還驚動了日本人，圖為日人所繪唐紹儀婚禮漫畫。

官顯貴的私人寓所，而現在則搬演至開放性的私家園林。南社在張園的聚會，就是其中一例。

南社1909成立於蘇州，其發起人是柳亞子、高旭和陳去病等。社名受孫中山先生領導的同盟會的影響，取「操南音，不忘本也」之意。社中同仁也常鼓吹資產

階級民主革命，提倡民族氣節，反對滿清王朝的腐朽統治，為辛亥革命做了非常重要的輿論準備。不過雖然政治傾向十分鮮明，但南社其實是一個文學團體，參與者多是詩人作家，成員也多以詩酒雅集的方式舉行例會。自1909年至1922年，南社共舉行正式雅集18次，另有4次臨時雅集，除第一、二次正式雅集分別在蘇州虎丘張國維祠和杭州西湖唐莊舉行外，其他正式雅集均在滬舉辦。當時居滬的著名文人中，加入南社者甚眾，如于右任、邵力子、李叔同、黃賓虹、歐陽予倩、包天笑、周瘦鵑等。南社可以說是當時滬上組成人員最廣、維持時間最長、社會影響最大的文人團體。而南社在上海的第一次集會就是在張園舉行的。這點也很自然，南社雖有政治抱負，但其社員多為文人，有些雖就職於新式文化機構，或已然學賈從商，但骨子裡仍有古典文人情懷，傾慕古代文人雲遊山水、題詠唱答的傳統。南社前兩次集會分別在蘇州虎丘和杭州西湖舉行就可見一斑。上海既無此天然山水，人工開鑿的園林就成了最好的聚會地點。如張園這般花木扶疏、亭閣精雅的花園，無疑給這些流寓滬上，深受傳統美學浸潤，又苦無山水可戀的文人墨客，提供了觸詠品題、怡性適情的絕好場所。聚會時，社員們也是把酒相談，縱論天下，還即興賦詩。如今的南社詩集中，就有不少關於張園的詩作。

除南社外，一些美術團體，如海上題襟館也常在張園集會。海上題襟館為海上題襟館金石書畫會的簡稱，是清末民初上海一個民間書畫金石團體。它的前身是1910年2月在小花園商餘雅集茶樓成立的上海書畫研究會，又稱上海書畫研究會、小花園書畫研究會，由李平書任總理，汪淵若任總董，1911年改稱海上題襟館。當時會中雲集了上海大多數活躍的書畫金石家，如汪洵、哈少甫、吳昌碩、王一亭等，他們不僅交流書畫金石藝術創作，也經辦藝術作品的買賣，而張園便是他們一個展示和銷售的平臺。自1909年起，張園每年都會舉辦一次「金石書畫賽會」，滬上知名金石書畫家皆會攜作品參賽，而在1911年、1912年等多次在張園舉行的賑災會場，題襟館同仁亦會寄售作品助賑。這些活動同時也反映了海上畫家群體的特徵，他們不再像前朝那些自命清高的士大夫，埋首書齋，固步自封，認為賣畫有失尊嚴，而是大方地明碼標價，公開出售，並積極參與各類展會、賽會，融入公共社會生活。

　　發生變化的不止是文人書畫團體，隨著晚清政治社會變遷，其他各類新興團體也日益湧現，而張園由於地處租界、出入自由、場地開闊，自然成為最佳聚集點。比如民間教育團體中國教育會就常假座安塏第集會議事，在此舉辦過多次活動。中國教育會於1902年4月15

日，由蔡元培、黃宗仰（烏目山僧）、葉瀚（浩吾）、蔣智由（觀雲）、林獬（廣泉）等議定並發起，是年秋冬間正式成立。其間，推蔡元培為會長，設本部於上海泥城橋福源里，並定「置支部於各地」。下設教育、出版、實業三部，擬集合力量，編訂教科書。教育會成立伊始，恰逢駐日公使蔡鈞禁止各省私費留日學生學習陸軍，吳敬恒（稚暉）、孫揆率眾到使館請願，不料非但不予理睬，還被押解回國。1902年8月13日，中國教育會在張園開會歡迎回國的吳、孫二人，並請他們在會上報告東京留學風潮經過。22日，在張園開二次會議時提出「此後留學生由中國教育會報送，不歸公使主辦」，以及自設學堂，不必赴日留學的主張。是年11月，上海南洋公學學生因受校方壓迫而集體退學，轉而請求中國教育會協助。11月21日，中國教育會在張園召開特別會議，決定建立共和學校接收這些學生，由蔡元培任學校總理，吳敬恒為學監，黃炎培、蔣智由、蔣維喬等為義務教員，後定名為愛國學社。

此外，地方自治研究會曾於1907年3月31日在張園安塏第舉行周歲紀念大會，當日來賓約共一千數百人，先由會長李平書報告去年辦事情形及今年應辦事件，次由來賓及會員代表演說，繼之舉辦辯論會，討論地方自治的必要性，最後還有滬西士商體操會同人獻頌辭。其

後，江蘇鐵路協會也於1907年11月9日假張園安塏第開會，到會者一千七百餘人，先由翁又申發表報告，然後公推李平書為協會主席並演說，其後葉惠鈞、馬湘伯、郁屏翰、吳讓之相繼發言，商議集股以保路權。最後，因遊人雜進會場，導致場內失序，會議匆匆結束。應該看到，這些民間團體在張園的集會，和文人社團那種相對私密的聚會已然有所不同，雖然對與會者的身分也會有所限制，但因為參與者眾多，涉及面廣，又多有公開演說，因此與公共集會有諸多相似之處。但社團議事與集會演說畢竟不同，社團議事是通過討論的方式，求得團體內部的意見一致，集會演說則是由精英分子將自己的主張、意見向民眾灌輸。大規模的公眾集會在張園開展過多次，後文會有詳細介紹。

這裡我們還是繼續關注在張園舉辦的私人聚會中一種特殊的類型，那就是在上海的中國人與外國人之間非官方的、但又比較正規的歡迎會、餞行會、討論會等。

1887年9月25日，怡和洋行英商麥葛即將回國，華商祝少英邀請徐山、陳紫英等24人在張園隆重聚會，為其餞行，另有西商13人作陪。宴前諸人先在園內空地集體照相留念，及入室內，已擺滿花果，餐桌按西式，呈長條狀，上置西洋美酒。席間除了互相致辭外，還有人撫琴，有人唱歌，甚至有西人唱中國歌，盡歡而散。此

外，1898年5月25日，日本友人松平、清浦、稻垣等過滬時，盛宣懷、鄭孝胥、姚賦秋、洪蔭之、鄭觀應等滬上名流亦出面在張園宴請，參加者二十餘人，同樣是杯酒交盞，趁興而歸。1910年9月17日，美國商業代表團訪華，中方亦在張園為其舉行歡迎宴。

　　參與人數最多，最盛大的一次中外聚會則是1897年12月6日的中國女學堂第四次籌備大會，共有中外婦女122人到場。中國女學堂由樂善好施、熱心教育的洋務大臣經元善發起創立，得到了維新人士、開明士紳、傳教士和知識女性的鼎立支持。該學堂由董事會領導和管理，有內外董事各二十人，均從捐款人中推選產生。其中內董事全部由女子組成，沈和卿及經元善夫人總管堂務。在董事會成員的積極努力和精心安排下，12月6日，中國女學堂在張園舉行了盛大的宴會，出席人士包括經元善夫人、梁啟超夫人、康有為女兒以及西班牙、瑞典兩國領事夫人。此次大會旨在商討中國女學堂的具體辦理方法，整個過程也安排得有條不紊：先將《學堂章程》翻譯成西文，交由西人婦女傳閱；隨後，負責中文教學的華提調沈瑛與協助其辦學的侄媳、沈敦和夫人章蘭，將事先擬好的《內辦章程》七則送請中西女士公鑒，並將校舍建築草圖一併傳觀，在座婦女均表示願慨助捐款。值得一提的是，因興辦女學乃一大善舉，園主

人張叔和特意免去當日安塏第全部租金，並按照西人茶會跳舞慣例，用兩名巡捕現場巡視，維持秩序並確保眾女士安全。大會自下午兩點開始，五點結束，此時安塏第已是火樹銀花，璀璨一室。這次史無前例的中西女士大會，其意義並不在於當場徵集到多少有價值的建議或幾多捐款，而在於首開風氣。邀請西方女士支持並參與以國人為主體的教育事業，是晚清取法西方、創興女學的捷徑。而選擇張園這樣一所中國遊樂園似的大飯店，以英國風格招待貴賓，讓不慣西餐的中國女士接收刀叉的挑戰，也顯示了主辦方的開放胸襟和高超眼光，實為一大創舉。

　　這些活動，有一個很鮮明的特點，那就是參與的雙方，一方是中、一方是外，且中為主、外為賓，是以，聚會地點的選擇，就顯得格外講究。當時滬上酒店飯館林立，卻仍選擇張園作為招待外客的首選，就是看中它中西兼容的特點。張園雖地處租界，但仍屬中國士紳所有，園內風格則兼具西式花園的曠朗和中式花園的精雅。中國紳商選擇這裡作為比較正式的招待外國人的場所，既不失東道主的身分，又可兼顧外國人的習慣和情緒，一舉雙得。再聯繫前文所述袁祖志以及何桂笙的壽宴中，都有西人到場，可見張園在中外人士眼中確有極高認可度，並在中西交往中起到了橋樑作用。那天，高

倉寒食生（何桂笙）參加麥葛的餞行宴歸來，因滿席生風，其樂融融，不禁有感而發：

> 昔人所謂胡越一家，未必若是之盛也。雖然其所以致此之盛，何以故哉？觀於麥君之言曰，相交以信，相見以心，此則中西輯睦之大要乎。中國自與泰西各國通商以來，其初中國不能無疑於西人，漸而久焉，知西人別無惡意，因亦習與相安。而西人即至中國或又自時不能不致疑於華人，於是中西互相猜疑，而交情遂為之不固，此其所關於大局者，豈小也哉。果能彼此相交以信，則爾無我詐，我無爾虞，彼此皆可以開誠佈公。

　　中西雙方因語言風俗等諸多不同，從「疑」到「信」必然有一個漸進過程，除了依靠時間之外，有沒有合適的交往渠道也很重要，張園中西合璧的建築風格和餐飲風味使其成為一個絕佳的交流平臺，中外賓客在此齊聚一堂，談笑風生間疑慮盡消，這也是張園不同與一般飯館的特別之處。

　　其實，若單以提供宴請酬酢的場所而論，上海早在開埠之初便以酒肆林立，飯店、茶館、糕餅店移步可

見，當然這些都是小店家，主要供販夫走卒，行腳商人休憩之用。至於場面氣派、菜肴精美的豪華酒樓也有不少，比如聚豐園、複新園、杏花樓等等，俱是雕樑畫棟，裝飾精雅，書畫聯匾，冠冕堂皇。張園的特殊性在於：首先是它的園林景色，於小橋流水、綠蔭環繞中點綴著座座洋樓，仿若古時的私家宅院，雖是開放場所，卻有私密感，且寬敞整潔，非其他人員蕪雜、環境喧囂的茶肆酒樓可比。其次則是它不僅建築風格中西合璧，美酒佳餚中西兼顧，且常有新式遊藝或新興事物推出，是當時滬上的潮流風向標，不少洋人也出入其間，是以在這裡宴請賓客，多少有些「趕時髦」的意味，代表了一種時新的洋派趣味。最後，更要緊的是張園有安塏第這樣偌大一幢樓，不但能聚會、喝茶、跳舞、遊藝，還能演說、議事、選舉、辯論，非常適合開展大型集會，一些公司商會、社會團體、行業協會便常假座此地召開報告會、議事會、股東大會、紀念慶會等，這些半公共性質的集會不僅使張園與一般聚會場所相區分，也昭示著張園無疑具備舉辦更大範圍活動的可能。

第四章　賽珍鬥寶

　　因交通便利、場地開闊、遊人如織，張園還非常適宜舉辦各類展覽，從早期的花展、畫展到後來規模龐大的賽珍會、賑災會、出品協會等，張園幾度成為世界奇珍異寶的集聚之地，同時也將展覽這一新興活動帶到普通市民的生活之中。說是新興，其實展覽的歷史非常悠久，古時的廟會、市集都可看作是現代展覽的雛形，只是缺乏系統的管理和運作，也沒有明確的主旨和分類。進入近代以來，以1851年倫敦工業博覽會以及1895年萊比錫國際樣品博覽會為標誌，主題鮮明、組織嚴謹的展會由於適應市場交易的需要，迅速在西方興起。之後，又隨著西人進駐中國，以及國人留洋求學，在中國流行起來。不過，張園與展覽沾上邊，卻並沒有那麼嚴苛的演進進程，而是自然而然發生的。作為晚清上海著名園林，張園每日來往遊客眾多，不少店家瞄準此中商機，便將貨品放在張園寄賣，久而久之，張園便成了物品展銷之地，各式工業品、手工業品琳琅滿目，有些最時髦的舶來品，只有張園有售，別無分店。據說當時家在上海、人在外地的著名學者嚴複，便常寫信叫家人到張園買這買那。此間種種無不說明當時張園已然延續了部分昔日由城內城隍廟承擔的市集功能，彙集各色商品以供遊人賞玩選購。當然這還不能算是正式展覽，真正大規模的綜合展覽要到1907年才在張園出現，不過小型的花

展、畫展等，則在開園不久便時新起來。

　　說起在張園的展覽，自以花展為先，這也要歸因於它的天然條件。張園本就草木蔥蘢，花團錦簇，又有玻璃花房若干，遍搜各國奇花異草，遊人無不歎為觀止。只是國人向來只有賞花而無賽花，自上海開埠後，才由西人帶來賽花這一新活動，常於春秋兩季舉行。一般選擇開闊場地，搭棚展覽名花珍卉，中西各家，均可參加，插花也可參加；並有樂隊伴奏，同時供應茶點。張園開放以後，張叔和便邀西人將花會設在園中。比如，1891年，西人在此舉行花會，園中高掛各國彩旗，參賽之花的種類，數以百計，姹紫嫣紅，滿園芬芳；參觀之人，川流不息，摩肩接踵。對西人來說，在張園辦賽花會也有諸多好處，一來省去臨時搭棚的麻煩，二來場地開闊，觀眾也更多。

　　有此辦展經驗後，張叔和便籌劃自辦花展。1897年11月，竭兩年經營之力，廣進名種，勤加栽培，張叔和始開瀛園菊花大會。菊為中國傳統名花，向為長壽之象徵，此時又恰逢「皇太后萬壽聖節」，每家門前必陳列數盆菊花致賀，而張園之菊花盛會則集數百名種於一室，爭奇鬥豔，為秋日賞菊之佳所。其中有前所未見之奇花，花身之茂，高逾丈外，每株放蕊多至百餘，大若巨盆，嬌豔奪目。張叔和更不惜重資，聘請日本蒔花

名手，紮就各種人物走獸，西式玩器，玲瓏活潑，栩栩如生。據說「似此花樣之奇，東籬之妙，不但中國從來未有，即合地球五大洲，將亦推為獨一無雙」。《遊戲報》主人李伯元也曾在報上詳細描述自己的遊園觀感：

> 禮拜日天氣清和，爰乘馬車而往。抵園後，倩園中友人為之先導，得以縱觀。其中品類不一，最奇者有黃色一種，瓣後有芒刺。更一白色一種，瓣闊約二指許，洵為不可多見之品。其餘粉白金黃，姹紅嫣紫，皆有名目可紀。每棵開花自四五十朵至七八十朵不等，花大於碗，根肥壯，約有酒杯口粗，其最高者與人相等，各用篾竹紮就方圓三角以及腳踏車、外國桌椅一切器具式樣，使花朵朵向上。又有一棵紮作兩人相對形，另加頭顱手足。更有一人手執摺扇，尤堪發噱。間有一棵開有黃、白、紅、紫四色，細闊枝幹，頗似預為接就，又無相接痕，是誠竭秋園之奇觀矣。園中更雜以雁來紅、芙蓉等卉，鬥麗呈妍，與春花無異。當時欣賞者久之，徘徊不忍去。

除花展外，畫展在張園也有很悠久的傳統。早在

1887年，就有粵人梁某在張園租地造屋，將從日本帶來的《普法戰圖》長期展覽。1897年2月5日，孫寶瑄曾到園中觀看此圖，認為「繪較奇，園尤精」。這套圖片在當時很出名，後來以洋3500元賣給寧波人葉安星，葉將其遷往蘇州青楊路新闢馬路中展出。1907年6月，瑞利洋行法國名畫賽會亦在張園舉行。1913年5月17日－19日，張園還曾舉辦大日本水彩畫展覽會，陳列畫品售賣，價格格外從廉。

常規性的畫展則有「中國品物陳列所」舉辦的「金石書畫賽會」，自1909年起每年在張園舉辦一屆。「中國品物陳列所」於1908年由一群商界兼文化界名人在上海發起成立，並於《申報》發表該所章程。作為一所商用的陳列所，「中國品物陳列所」的主要業務是提供古玩書畫陳列展示和買賣的平臺。另外，陳列所還仿效國際博覽會的模式舉辦了首屆「中國金石書畫賽會」，是中國第一個以金石書畫為主題的賽會。在為期七天的展期，大眾只需付出三角的門券，便能進入愚園的展場參觀。1909年11月，品物陳列所遷至張園後，即在此舉辦了第二界「金石書畫賽會」，鄭孝胥、李平書、狄楚青、王一亭等34人參加，其後幾乎每年都舉辦一次，彙集名家精品，優惠出售。

至於畫家將作品放在張園寄賣，更是常有的事。滬

上知名書畫團體「海上題襟館」便常將社員作品放在張園寄售。以寫實擦筆水彩畫技法創作月份牌畫的創始人鄭曼陀，民國初年來上海時，創作的第一套四幅表現時裝美女的月份牌畫，便公開陳列於張園展覽廳。鄭曼陀的畫作風格細膩甜潤，造型準確，色彩鮮麗光潔，構圖豐滿充實，尤其是所繪少婦，婀娜動人，被時人說成能「呼之欲出」、「眼睛會跟人跑」而轟動。此外，《申報》上還刊登過畫人沈鞠泉在張園鬻畫的廣告：

> 浙湖沈鞠泉先生，為孫文後裔，少遊江南河工，以書法得名，兼長音律，當道皆折節交歸，裡門仍以筆墨自娛。前年薄遊山左，張郎齋宮保知其才，用以承修壽張河工，鞠泉悉照南河舊制辦理，金堤穩固，為通省冠，深器之，擬奏留山東。鞠泉因繼母年邁，亟欲回南，就近圖一枝棲為甘旨計，宮保乃托曾忠襄公位置，適逢沈仲帥來寧，共薦於上海道署裏辦洋務，俱蒙當軸引重，迄今蟬聯。只以親老家貧，所獲薪資不敷菽水，前經王竹鷗、方伯、徐雨之觀察及嚴伯雅、吳鞠潭諸君，酌擬書潤登報，餘等特浼其仍在滬上行道，凡遠近騷人雅士索書者，送至九華堂箋扇店及盆湯弄新橋北泰樂里沈公館，禮拜日在張

家花園動筆。

許息安、朱夢廬、任伯年、何桂笙、郭少泉公啟

　　從以上這些例子也可看出，張園的畫展和現在由博物館或美術館舉辦的畫展有極大不同，而是更類似藝博會或者藝術品交易會，雖也有普及藝術、陶冶情操的功用，但更多的還是以營利為目的，主要是一些社團或畫商藉助張園這個平臺來展示和銷售作品。不過這些展覽一般規模都不大，或是臨時搭棚，或是租用園內洋樓的一隅，只能算是日常遊園活動的點綴。直到1907年，張園才舉辦了首次大型綜合展覽，不僅社會影響巨大，並將張園作為會展場地這一功用發揮到了極致。

　　1906－1907年間，中國江淮等地因夏雨過多，淮水高漲，潰決兩岸；又因運河入口狹窄，無法洩洪，造成水流倒灌，萬頃農田遂成一片汪洋，大量災民流離失所、忍饑挨凍。消息經媒體報導後，各界紛紛舉行活動，募集善款，救濟難民。其中，尤以在華傳教士對此最為熱心，不僅身體力行，奔赴抗災前線，並且四處宣講，募集賑災物資。在他們的倡議下，上海華洋義賑會宣布成立，駐滬各國領事、海關稅務司、洋行經理、中國官紳均參與其中。為了擴大影響，廣集善款，該會還決定舉辦一次萬國賽珍大會，並推舉保安保險公司伊德

夫人為會長，德豐洋行執事伊樂克夫人為書記。會期預
定三天，陳設各種展覽並有新穎遊藝活動，還舉行捐贈
之物義賣，全部收入充作善款救濟難民。經當時南洋大
臣端方批准，以及英美各領事之贊成，這次慈善義賣活
動於5月23日到25日在張園舉行。

　　5月23日，萬國賽珍會於下午三點在張園行開會
禮。首先由英國按察沙君進行演說，因當天陰雲四布，
且事先未宣布開幕時間，因此演說時遊客稀稀拉拉，尚
未齊集。沙君的演說大意為：此次盛會乃合十數國之善
士而組織的大善舉，具見各國仁愛之熱心，希望來賓慷
慨解囊，隨意購買珍品以資賑濟災民之用。開幕禮舉行
時，還有印度馬兵一隊，在園門前保護華人之與會者。
演說完畢後，遊園活動正式開始，初時場面還有些混
亂，稍時便井然有序，遊者亦相繼聯袂而來，在現場閒
庭信步，左顧右盼，挑揀珍品。園內草地上還有工部局
軍樂一隊，準點鼓樂一次，每次鼓樂，遊人必攢聚周
圍，側耳傾聽。不一會兒，還有日人在空地施放各種人
物焰火，姹紫嫣紅，煞是好看。《時報》上曾刊發《張
園萬國賽珍會場說明》，不僅有手工繪製的現場導覽地
圖，並配有文字對此次會場布置詳加說明：

　　會場之門在味蓴園小橋之前，右有售券處，購券

入門。迤西有蓬屋，為為封銀行，可兌匯半元之小鈔票，為會場購物之用。複北為西洋奪標處（法以銀一元交主者，隨意拢一線，線各繫物有貴有賤，並有每紙二元之彩票），再北為釣魚奪標會（內設一方小池，池中置有各色包裹物件，投以小銀元一枚，於一分鐘時釣得之物即持去）。再北在安塏第之對面為德律風處、郵政局（可以與場外人通信寄物），並有寄包處（可將包裹存記）。安塏第門口之東廂為中國物品陳列所（女子主任），西廂為葡萄牙物品陳列所。稍進，為中國女董事座，對面為吳芝瑛女士賣字處。安塏第正廳之內部位為各國物品陳列處，西廂是一日本、二蘇格蘭、三英吉利、四愛爾蘭、五德意志。東廂是一西班牙、二俄與法、三四為各國公共陳列處、五為美利堅。北為售各種花草處，西邊之後廂為抽標處。安塏第之樓上為外國茶肆，乃伊德夫人自設者。東廊外為售冰激凌處。安塏第之西為女客衣物寄存處，迤北為速射間，即打靶奪標處，再北為立刻照相處。安塏第之北為文明總會，即珠寶陳列所，再北海天深處樓下，亦為中國物品陳列所（男子主任），旁邊及樓上，均有中國人酒處。安塏第之東北過橋，

為日本妙術場，迤東為日本茶亭，係三井央行大
班夫人所設者。再北為西洋酒亭，又北為電光影
戲及放焰火處。池邊林間，為賣茶點處，池有小
艇，可以隨意擢行。安堤第之東，為黑奴戲場及
日本啤酒店、老洋房、各外國冷食店。草地上有
西樂隊及美國歌場，旁有小屋，為會長辦事房。
總觀此圖，可見此次辦事人之踴躍周備，誠可為
江北災民感謝。

　　看了此會場說明，今日之人也不得不讚歎當時會場
組織的細緻周密和國際化。當時共有十五個國家參與此
次盛會，中、美、英、法、日諸國均在現場設立專館，
陳列本國特色商品，中國還有男、女兩個售物所。負責
中國兩個館日常運作的是華界知名人物盛宣懷夫人和沈
敦和夫人，其他各國專館也是由各國領事夫人或洋行大
班夫人負責。得到各界高層人士的支持，是此次盛會能
夠順利開展的關鍵。而展會的服務也設想得頗為周到，
酒亭、茶肆、冷食所、銀行、郵政、德律風、寄包處、
寄衣處等等一樣不缺。此外，娛樂種類也很是豐富，不
僅有速射、立刻照相、電光影戲放映等新奇時髦遊樂活
動，還有黑奴戲場一座，日場表演黑奴戲，夜場則開演
由丹桂戲園助陣的中國戲。一些帶有博彩性質的小遊

戲，如西洋奪標處、釣魚奪標處也是創意新穎、噱頭十足，甚至只是在河旁草地上走走，也有中國賣藝人、西洋樂隊、美國歌場等各種表演。

賽珍會自開幕以來，遊客絡繹不絕，據當時報上統計，第一日門口售票三千餘張，第二日五千餘張，外間分售尚未知數。正因為遊客眾多，在各方要求下，此次盛會特別延長一日，前日所售各票仍可使用，並且為了方便遊客，還推出了幾項新措施。比如遊客凡購票入場後，如欲出外，可取出場券，當日再要入場，持此券即可，不再取費。為了彌補休息場所的不足，還將黑奴戲園等處悉數改為茶座以備遊客休憩。物品展銷方面，鑒於各國陳列所因言語不通，不便售物，特與中國陳列所相商，佐以中國人之解英語者十人，以便售物時之便利。

賽珍會不僅遊客眾多，銷售成績也頗為可觀。據報上記載，中國男子售物所每日售約一千五百餘元，木器處約售二百餘元，中國女子售物所約售一千餘元，大餐間約售六百餘元，外國珍品則三日總共售銀約一萬二千元。為了保證貨品充足，各陳列所每日都會添加商品，全國各地也有不少女士源源不斷地捐贈商品在陳列所寄售。

而最為遊人關注的則是在安壩第西側彩票銷售中

心舉辦的開彩活動。現場共設彩票二萬張，每張售銀二角，總價銀四千元。彩物則有一千種，頭彩為紅寶石戒指一隻，價值昂貴，由亨達利洋行捐助；此外如金表、銀器、繡件、香水、洋酒、花瓶、自信車等各彩物包內均列有暗號，於開彩當日揭曉。為了感謝社會各界人士對此次賽會的支持，兩江總督端方、盛宣懷夫人莊德華也紛紛捐贈珠寶首飾及古董器物作為彩物助賑。端方所助物品為藍花瓶一對，值銀二千五百元，五色觀音像一尊，值銀五百元，三色花瓶一隻，值銀六百元，繡花屏風一座，值銀八百元，共值銀約五千元。共售彩票一千，每張二元。盛夫人則以精圓大珍珠串一襟，下有金剛鑽石牌一塊作為頭彩，手上取下金剛鑽戒指兩枚作為二彩，以金表一枚作為三彩，全力助賑。這些彩物也頗受遊客歡迎，彩票一經售出，不一會兒即告售罄。

關於這次慈善義賣活動，還有一件題外事頗值得一談。華洋義賑會在活動舉辦期間印製了類似郵票式樣的簽條出售，同時刻製了兩枚戳記，均為「萬國振濟賽珍會」七字（其中一枚四周另有英文字樣）。有學者認為，這兩枚戳記是中國郵政最早的紀念郵戳，但也有人不予認可，問題的關鍵是要看張園中是否設有郵局，而從現在看來，當時在安塏第對面便設有郵政局，因此1907年5月使用的「萬國振濟賽珍會」戳就是我國郵政

最早的紀念郵戳，張園也因而得以共享這一榮譽。

縱觀此次展會，無論從規模之龐大，展品之豐富，組織之嚴密，服務之周到，遊藝之紛呈而言，皆屬「通商六十載未有之盛舉」，並且參與人數眾多，社會影響深遠，不僅為萬千災民雪中送炭，更使賽珍會這一新型遊園活動逐漸流行開來。自此以後，凡各地有災情傳來，海上各園便會時常舉辦一些賑災義賣活動，規模雖沒有那麼大，卻也是有聲有色，吸引了不少遊人。

第二次在張園舉辦的盛大展會則是1909年的「上海出品協會」。說起此次展會，便不得不提晚清規模最大的一次展會——南洋勸業會，而說起南洋勸業會，則又要提到曾大力支持1907年「萬國賽珍會」的兩江總督端方。1905年，時任兩江總督兼南洋大臣的端方等人前往歐美、日本等地考察，在考察中，他十分注意各國博覽會的開展情況。回國後，端方曾兩度向朝廷奏請在江寧（今南京）舉辦南洋勸業會，「以振興實業，開通民智」。1909年7月13日，清政府正式批准奏請，遂命各省籌劃本域產品參展，並委派南洋新兵督練陳琪為勸業會總辦，農工部右侍郎楊士琦為審查總長，太僕張振勳為會長。得知勸業會將在南京舉辦，海內外有關人士都鼎力支持、積極參與籌辦。許多實業界巨頭，如張謇、李平書、虞洽卿、周金箴等人直接參與其事，一些省份

| 小說《續海上繁花夢》有一章「張園開出品協會　旅館鬧禁煙新聞」，說的就是1909年11月張園開出品協會情形，小說插圖描繪了出品協會入口，車水馬龍人群蜂擁。

和海外華人居住地則相繼成立了「出品協會」，負責本地產品參展事宜，國內各界人士及華僑還踴躍捐款贊助，並成立了「協贊會」。上海作為通商大埠，在籌備的第一時間便成立了「協贊會」，並決定於11月至12月間在張園召開「上海出品協會」，展出各色商品，為次年即將舉辦的南洋勸業會造勢。

11月21日下午三點，「上海出品協會」在張園內搭建的環球音樂廳開幕，滬道蔡觀察、南洋勸業會事務所總辦陳蘭熏‧江蘇省巡撫瑞華儒中丞等官員，以及持「請客券」入場的千餘名觀眾參加了開幕式。瑞中丞和蔡道台、南洋大臣委員、陳總辦先後致辭。陳總辦稱「上海為我國第一商埠，中外物品皆於此轉輸，居世界第七之位置，而其地實轄於南洋…今者貴會適屆開幕，而裝飾之美，搜集之豐富，殊已具勸業會之形體……」高度讚揚了本屆出品協會的籌辦情況。演說完畢後，還在園內曠地燃放東洋焰火，並請賓客至老洋房內享用茶點，然後隨意遊覽。

本次盛會，會場布置頗為精心。大門外為售票室，遊客投小洋四角即可購入場券一紙，進得門內，便見鮮花牌樓一座，上標「出品協會」四字，四周裝點紅綠電燈百數十盞，旁懸龍旗二面，中載大柏樹一株，上亦懸電燈數十盞。門內則備鮮花車二十餘輛，以小洋五分

│ 2012、2013連續兩年，上海交響樂團在辰山植物園舉辦「草地交響音樂會」。
清新的空氣、芳香的花草、美妙的音樂、絢爛的焰火，讓數千遊客驚豔不已。
1907年在張園舉行的「萬國賽珍鬥寶大會」上，也曾出現過這樣的風雅樂會。
圖為張園草坪上搭建的音樂廳，有西樂隊和美國歌場。攝影者F.Hodges。

購車票一紙，可任意拉至各處。主會場設在安塏第內，場內陳列各物分天產品（天然產品）、製造品、教育品、美術品四大部，有二萬數千種，四萬數千件，東耳房為招待所，西耳房為總理辦事房。海天勝處（即品物陳列所）內則遍設中國商店，二樓為上海書畫慈善會。園內中央曠地建一大棚，計長一百五十尺，寬可百尺，遍懸萬國旗幟，鮮花紫彩。棚中為音樂廠、中西戲園，日日開演各類曲藝節目，納小洋四角便可終日聽曲，免收茶資；棚東為萬生園，廣置虎豹牛馬、飛禽鱗介之類，計五、六十種有餘；棚南為茶場，中設音樂台。大棚之外，還有電燈公司威鱗洋行所建之燈棚，棚內電燈多至千餘，且有商肆多家，其中以柏德洋行之裝潢為最佳，其餘如泰豐罐頭食物公司，美華、利興、昌祥等公司陳設也很特別。北首草坪上也有大棚一座，約百二十方丈，為洋商陳列場，由上海自來火公司裝新式燈兩百餘盞，全棚計洋商二十餘家。張園東首荷花池內停有無錫蔣家燈舫一艘，此船長八十餘尺，計重二千噸，四周裝電燈數百，遍紮菊花，又懸角燈、玻璃燈三百六十餘盞。據說此船於蘇州河內用機器拽至岸上後，又雇縴夫數百名由新大橋起，過麥根路，經新閘路，入戈登路，拉至張園。陸地行舟，頗費周折，亦是一創舉。荷花池旁空地即為放焰火及遊人散步之處，對面品字亭為

慈善會，過南首則為彈子房。

此次展會不僅展品門類繁多，管理也很周到。事務所在張園中國品物陳列所內，場外中央棚屋設總機關部，總管會場巨細事務，棚左設會場捷報發行所，棚右為出售會場紀念福引券，每券二角，任客自行開彩。場內有問事處、招待所、休憩室、總稽查室、庶務室、會場醫院等後勤設施，老洋房內則有萬家春番菜館、大慶酒樓館、小花園茶館等餐飲設施。會場幹事共計百餘人，僕役八十餘人，各場店執共二百八十餘人，出店三百七八十人，巡捕、消防隊一百數十人，人工匠百數十人。還有大清郵政局專遞會場內外信件，此局當時稱「出品協會郵政局」，並刻製了一個紀念郵戳，供觀眾蓋用。

會場安保措施也做得非常到位，場內東面設有會場消防器，計洋龍兩架，皮帶車數架，救火員二十人，龍夫數十人；場外則備英美租界救火會機器火龍一架，日夜提防。又特雇偵探十名暗巡會場，英捕八名、華捕六名日夜巡邏。還有會場巡丁二十人，分布場內四處，確保遊客及各商店絕無失物，場外靜安寺路上亦布滿巡捕，沿途照料車馬。

為了吸引遊客，主辦方還推出了不少優惠政策，比如為了方便寧、鎮、常、錫、蘇、昆各埠士女來者，

「……除於二十五日起每日下午特加蘇滬專車外，並擬自初一日起，於滬寧線各站出售會場來回票，每票附贈會場入場券一紙，持券入場不取門資；並與上海電車公司訂約，凡由火車站至張園之遊客，概免車費，凡電車費、會場費概由鐵路公司獨認，並不加諸搭客。各站之來回票照平常價複特別廉讓，以七五折計算……」。並且「……凡本、外埠學堂團體男女學生參觀盛會者，概免門票。須預先一日由學堂函知會場機關部，掣付團隊入場券後，定期排隊入場……」。凡此種種措施激勵下，此次賽會辦得非常成功，從11月至12月，遊人絡繹不絕，大有肩摩轂擊之勢。

中外廠家亦踴躍參加盛會，開幕不過幾日，便有七八家商店要求增設展位，各處亦源源不斷送來賽品，各展品上都標有中西文字以便中西人士逐件考察。展會本定於一月期滿閉會，後因內地各處來函均稱尚有出品陸續送會陳列，特議定延長兩星期。為了增添遊人興致，會場內還有不少娛樂節目，比如請大力士霍元甲前來擺擂臺表演角力，請知名京班上演京昆大戲，請新舞臺、群仙戲園諸名角出演新劇。並且場內設施也時常更新，在博覽會開幕一個月後，由中國體操學校新增體育館，陳列體育書籍、圖畫、機械等，並擬舉辦體育大賽，提倡尚武新風。

經歷了一個半月的熙攘喧囂後，此次盛會終於圓滿落下帷幕，「上海出品協會」的成功舉辦不僅預示著次年南洋勸業會的繁盛前景，同時也標誌著展覽在中國由「賽珍會」到「勸業會」的質變。雖然這兩者在形式上頗為相似，在本質上卻截然不同。「賽珍會」以募集善款、救濟災民為宗旨，是一種民間慈善活動；「勸業會」則是要展現本國豐富物產和高新科技，促進本地區工業、經濟發展，是一種半官方的商業行為。賽珍會的展銷物品多由私人捐贈，可以非常普通也可能非常昂貴，但不講究工業製作水準；而勸業會的展銷物品則多由各商行拿出，通常代表了最新、最優的生產工藝。就以上幾點而言，「勸業會」無疑更具有現代博覽會的諸種特徵，視為在中國的發軔並不為過，而作為「南洋勸業會」在上海的預演，張園舉辦的「上海出品協會」也不失為一次成功的演練。

　　第三次在張園舉行的大型展會則是1912年的賽珍會。是年，江皖再發大水，為救助萬千災民於水火之中，由華洋義賑會中西董事發起，於張園再開賽珍大會義賣賑災。賽會原定5月25日開幕，是日因天雨，改遲一日。26日天從人願，特放光明，男女遊賓，聯翩而至。午後三時行開幕禮，江蘇都督代表陳交涉、滬軍都督陳其美、以及徐固卿、蔣寶臣諸公和華洋義賑會中西

各董事俱先期抵達會場。儀式開始，首先由董事領袖伍廷芳先生宣布開會宗旨，先用華語通告華人，再用西語通告西賓，說到江皖災民受災之苦況時，悲悲切切，淋漓盡致，聞者莫不為之感動。繼而由陳都督代表演說，大旨意為今日各位來賓到會，俱仗義而來，非尋常遊園可比，園內各店鋪買物助賑，亦無非盡義務，因此購買品物時，不必論價值之昂貴與否，終為救濟同胞起見，所得各品即為救濟同胞之紀念品，而救濟同胞即所以救濟國家，言畢全場掌聲雷動。最後，則由滬寧鐵路外籍經理考圃君登臺演說，雖是西人，卻字字肺腑，仁聲弘願，令人起敬。

開幕禮結束後，便是盛大的遊園活動。當日場內布置特別，名花異草，野獸山禽莫不異常新奇。大家閨秀和女學生，則紛紛在會上出賣繡帕、香囊、紐扣、鮮花，作賑災之用。會場中還布置諸葛武侯八陣圖，每有婦女小孩，走了進去，往往迷住不得出。又在水中置銀元和金幣，可任人拾取，然水通電流，入水手感麻木，只得斂縮，有可望而不可即之慨。還有華洋音樂、男女戲劇、以及三百斤重肥胖女子演說等各色表演，花樣繁多，極一時之盛。

一些社團也紛紛在場內設專館助賑。比如中國青年會就在場內特開遊戲影戲專館，持續三天。館中備有健

體新術活動真片，還有西人饒柏森君試演飛艇機器，出資二角即可入館遊覽。同時，青年會學生還向遊客兜售新出版之進步雜誌，所得遊覽費及售報資悉數充作華洋義賑之用。

　　海上題襟館也在場內設有專館售賣書畫助賑，所列名人書畫如吳昌碩、何詩孫、倪墨耕、黃山壽、趙子雲、沈墨仙等人作品，均為諸君聚精會神之作，同時題襟館也發行福引券（即抽獎券），購買者也不少。《時報》上曾刊登《題襟館書畫會經收助賑志謝》一文，詳細羅列了題襟館在現場的售賣情況：

　　　　遊藝賽珍會內之題襟館開會四日，計承蔣國霖、蔣彬兩君捐助洋五百元，壺中逸民捐助蘇路股票二十六股，原價洋一百三十元，薛文華女士售書扇捐助振洋五十元，售福引券洋一百五十七元，樂助畫件洋八十元零九角九分。所有茶點伙食等項，均由題襟館自備，計列清單如下：伙食九元，茶房五元，點心茶雜等費四元，另有收書畫清單，容日再行報告，以供眾覽。並承書畫各大家熱心振濟，揮毫落筆，畢具熱忱，既寶墨之足珍，尤慈懷之廣布，而購福引券及購書畫者，慨解善囊，源源不絕，緣聯翰墨而澤普災黎，不禁

九叩首以布謝焉。

金石書畫會專館則在題襟館之東，其內所陳列之展品，亦是琳琅滿目，如平泉書屋所藏之青綠山水，明顧雲程仕女停琴圖，國初雲汗藻多子圖，張瑞圖，水墨山水，金石器物等，皆是藏家之秘寶。還有盆供數種，亦極有致。

尤令稱奇的是，現場還由兩名女士賣畫助賑。一為大名家任伯年先生之女雨華女士，家學淵源，素工六法，久為士林欽賞，從不肯輕易落筆。此次因眷念同胞在難，特在遊藝賽珍慈善會會場賣畫助賑。一為朱顧浣雲女士，素工書法，求書者踵趾相接，亦以振務孔亟，在該會場賣字助賑。朱顧浣雲女士還有賣字宣言一則，可謂女子參與公益活動之先聲：

從來潦患水災固國家所時有，晉饑秦振亦疆域之無分，古人饑溺為懷，無不救援，恐後也。今者江皖水災餓殍載道，聞茲靈耗，盡為心傷，則助振烏容已乎？顧助振之方，亦至不一有施衣者，有施食者，有為某棲止者，有資給錢文者，總之不外乎助振。浣雲一貧女子耳，脫簪捐珥，既無珍蓄之貨，荊釵布裙，複鮮值錢之物，而眷念同

胞在難，實不能自已於心，爰推貧者不以貨財為
禮之義，敢盡微長，賣字助振，非敢問世，聊盡
義務云爾。尚乞邦人君子，念此微忱，踴躍索
書，勿以塗鴉見誚。再者拙書惡劣，本無價值之
可言，茲紐靦顏，待值而沽者，出諸不得已也。
潤筆無定，各隨心願，固多多而益善，即少少
亦無妨，所得悉數助振，以為諸君造福，謹布區
區，統惟垂鑒。注意：書件除在遊藝賽珍慈善大
會會場售賣外，索書者請至法界寶安里中華民國
自競黨向朱雲甫接洽可也。

　　因遊人眾多，原定三天的遊藝會一再延期，直到六
月，還於一號二號延展兩天，以盡餘興。而為了答謝遊
人賑災之熱誠，入場券每張減售大洋五角，各種遊戲，
入園盡可任憑觀覽，並不另加分文。且場內布置陳設，
較前尤為特別新奇，還新增了西洋女士跳舞，高蹺男女
提燈，最優等藝員合演最新戲劇等節目。
　　包天笑曾有《賽珍會雜誌》七首，對此次展會種種
趣事描摹甚詳：

　　　　白羅衫子繡芙蓉，兜賣人前暈玉容。三字溫
　　　存做好事，語音清脆是吳儂。（各閨秀以繡帕香

囊兜售者最多，逢人輒曰做好事。人感其慈善之心，多購買之。）

酣紫嫣紅貯碧筠。茶闌酒幕小逡巡。不看花面看人面，珍重羅襟扣一輪。（各女郎以筠籃貯各色紐子花，每枝僅一角兩角。大家閨秀均作賣花女郎，為江淮饑民也。）

羅襪弓鞋小婢扶，阿誰人引出迷途。盤旋宛似穿珠蟻，狹獪嗔他八陣圖。（會場中有諸葛武侯八陣圖，入此者往往迷不得出。婦女之纖趾者大受奔波之苦，呼為促狹弄人之物。）

萬能電氣倡西歐，火灶風鈴太自由。驀地忽聞獅子吼，教儂一步一回頭。（有一電氣屋，電燈、電灶、電扇、電鈴，無一不用電。又有一電氣叫子，作獅子吼聲。每有婦女行近其前，輒按其機關作吼聲也。）

昨宵半臂喜新添，不薄吳綾與越縑。莫把儂身比屋宇，壁衣才罷又窗簾。（海上士女好穿舶來之品，輕綃重棉，人謂是歐洲人製壁衣窗簾之需者，亦穿諸身上，適為彼中所笑也。）

纖手親調一餅茶，春風開遍自由花。可憐淹斷藍橋路，玉杵瓊漿莫浪誇。（會場中有女子茶社，名禮茶，諧音頗似海上西餐館也，當爐者，

均女學生等。）

　　相逢我欲喚真真，心裡穠春亦鳳因。最是低
頭佯不見，卻來簾底暗窺人。（上六詩，興已盡
矣，複添此詩，徒增惘悵，雖然，似曾相識，無
可奈何。不刪風懷，是我本色。）

　　此次賽珍會雖不若1907年那次舉各國之珍，集於一
室，卻也是紳商各界盡悉參加，遊藝活動每多出新。並
且縱觀歷次賽珍會，一個鮮明的特點是，籌劃、組織、
管理人員皆以女性為主，現場兜售繡帕、插花，售字賣
畫的也都是些閨閣雋秀，而遊客也以婦女為多，賑災大
會仿若一次盛大的婦女遊藝會。首先當然因為這類慈善
義賣活動本是西方傳統，由外國領館、大班夫人倡議後
才在滬上流行起來，這些活動在西方一般由貴族婦女籌
辦，傳到中國後自然就由各界紳商夫人接手。其次，當
時男女平權、女子求學、自力更生的社會新思潮雖在發
酵，但女性像男性一樣深入各行各業、大規模參與社會
工作還不可行，於是這些公益性質的公共活動就成了她
們參與社會的最好契機，並且還是一種美德的體現。也
難怪女界人士皆熱心其中，一些婦女雜誌也不遺餘力為
其鼓吹，並在不知不覺中為女子今後更廣闊的天地開闢
了道路。

上 ｜ 張園義賣會第四日報導，繪有主要組織者（盛宣懷、沈仲禮、
　　虞洽卿）頭像。
下 ｜ 張園賽珍會上賣報助賑的婦女。

第五章　揮斥激揚

　　看戲、喝茶、遊藝、展覽……，張園內的活動固然精彩紛呈，但大多仍屬傳統遊園活動的延續和發展。不過，自1892年安塏第大樓修竣後，因其樓宇宏偉、廳堂闊大，非常適宜舉辦各類群眾集會，在1900年前後逐漸成為清末上海各界集會、演說的首選之地，諸如拒法、拒俄、拒日、拒美、保路、自治、紀念等各類重大政治活動多假張園舉行。參加人員則不分男女老少，不分士農工商，有政府官員，有知名學者，也有商界精英；秉持的主張也各不相同，有激進的革命派，也有保守的改良派。如此多的民眾政治集會噴湧而現，這在以前的花園是從未有過的，也是張園最具特色的一點——它不僅是一個娛樂場所，更是一個政治空間，是現代市民關心公共議題、參與政治活動的一個重要場所。在中國傳統社會，政府官員與普通百姓之間有一條涇渭分明的鴻溝，一般平頭百姓幾乎不問國事，社會也沒有提供空間讓他們參與。然而，自近代以來，孱弱無能的清政府在面對西方侵略時屢次做出喪權辱國之舉，不但顏面盡失，更在國內引起嚴重信任危機。當政府不能有效解決國難問題時，民眾的主人翁精神便會被空前激發，尤其是在一部分知識分子中間，並且通過他們的演說宣講，像一個火球一般在普通民眾心中爆發。而張園地處租界，不受清政府管轄的開放性和自由性，則不啻為這種

傳播提供了最好的舞臺。

　　最先在張園上演的聲勢浩大的演說集會便是1901年3月舉行的兩次拒俄大會，尤其是後一次，參與人員更有千人之眾。起因是1900年沙俄在八國聯軍進攻中國時，武裝強佔東北三省，並於次年2月，提出約款12條，企圖全面剝奪中國對東北的主權。消息傳來，一時間，群情激憤，寓滬愛國人士紛紛提出抗議，並在《中外日報》的號召下，齊聚張園發表演說，向民眾曉以大義，號召誓死相爭，力拒俄約。拒俄集會當日，安塏第內人頭攢動，一些在園內遊玩的遊客，包括外國人也被吸引到現場，汪康年、孫寶瑄、吳趼人、何春台、陳瀾生、方守六、魏少塘等人相繼上臺演講。正當聽眾情緒高漲之時，一位年僅16歲的少女薛錦琴，從容上臺，發表了一篇慷慨激昂的演說，大意如下：

　　　　中國敗壞的原因在於居官者但求一己之富貴，沒
　　　　有愛國之心，普通百姓又若幼小之嬰兒，對國家
　　　　的存亡漠不關心。官民之間不能齊心協力，所以
　　　　才受人欺侮。而英美和日本的官民則不然，無論
　　　　為官為民，皆視國家為己之產業，視國家之事如
　　　　己身之事，上下之間連為一氣，人心團結，國勢
　　　　強盛，所以外人不敢欺侮，因此國勢強盛。唯今

之計，當聯合全國四萬萬人，力求政府撤換主持
中俄合約的大臣，另派明白愛國大臣前往議和，
俄國人脅迫的事才可能得到解決。

　　這一番話，不僅深深震撼了當場聽眾，更在社會
上引起強烈反響。當時女子關心時事還不普遍，更枉論
當眾演講，薛錦琴之舉可以說是開中國女子公共演說之
先河。滬上各報紛紛發表時評稱讚其洞明時勢、通曉事
理，拳拳愛國之心，令人欽佩。日本的女權運動創始
人福田英子甚至致函薛錦琴，把她比作為「中華之貞
德」。薛錦琴究竟是何許人也，小小年紀就有如此見
識？原來她是這次拒俄大會組織者之一薛仙舟的女兒，
也是前來參加這次集會的南市育材學堂的學生，從小就
在開明思想教育下長大。後來，她於1902年赴美國留
學，是我國最早學習幼兒師範的留學生。回國後從事教
育活動，還創辦婦女雜誌，雖不再有轟轟烈烈的事蹟，
但她當年在張園的演說，激勵了多少女性前赴後繼，參
與到公共政治活動中去，女性於公共場合演說者也日益
增多，蔚然成風。
　　其後，1903年4月，由於沙俄不僅拒絕從東三省撤
軍，還提出7項無理要求，激起全國人民的憤慨。上海
再次爆發大規模的拒俄運動，而這一次，張園又一次成

了集會抗議的主戰場。4月27日，來自十八省的寓滬紳商共一千餘人在張園召開拒俄大會，抗議沙俄的侵略行徑。4月30日，上海最具影響力的同鄉會——寧波同鄉會四明總會集結千餘人，在張園聚眾演說，嚴辭拒俄，並譴責清廷賣國。短短數日間，就能聚集兩次千人以上的抗議大會，足見時人關心國事之熱切。

由中國教育學會創辦的愛國學社是當時一所非常開放的學校，學風相當自由，每週在張園舉行演講會，教員與學生均可上臺演講，而眾所矚目者非言辭犀利的章太炎莫屬。彼時，章太炎受聘在愛國社任教，每舉行演講會，他幾乎「無會不與」。張園演講的內容主要涉及時事與政局，大家指點江山，激揚文字，倡言革命，盡抒胸臆。每次演講，章太炎都慷慨激昂，「但他有時並不演說，只是大叫『革命！革命！只有革命！』，可是更受到全場的擁護」。學生受到章太炎的感染，也齊聲高呼「革命！革命！革命！」張園「革命」之聲，聲振環宇。

如果說上述這些活動因其內容比較激進，不僅鼓吹愛國新風，有時還涉及反清內容，故要假借張園這塊不受清政府管轄的舞臺的話，那麼還有一些響應政府號召，支持清廷的慶祝活動同樣也是在張園召開的。

比如1906年9月16日，清廷頒發了《宣示預備立憲

論》後，滬上各報館便聯合在張園舉辦大會，慶祝清廷預備立憲。預備立憲是清政府為了應對當時動盪的政府格局不得不做出的政策調整。1905年日俄戰爭時，日本以君主立憲小國戰勝沙俄偌大一個專制大國，給清廷上下以很大震動，朝野內外普遍將這場戰爭的勝負與國家政體聯繫在一起，認為日本以立憲而勝，俄國以專制而敗。於是，不數月間，立憲之議遍於全國，並效仿日本，於1905年派載澤、端方等五大臣出洋考察。次年，五大臣先後回國，建議進行「立憲」，並陳述三大利處。但是，他們指出，「今日宣布立憲，不過明示宗旨為立憲預備，至於實行之期，原可寬立年限。日本於明治十四年宣布憲政，二十二年始開國會，已然之效，可仿而行也。」清朝統治者看中的正是「預備」兩字。於是，1906年9月1日（光緒三十二年七月十三日），清廷頒發了《宣示預備立憲諭》，「預備立憲」由此而來。

這原本只是苟延殘喘的清廷想出的權宜之計，不想一經宣布後，卻也得到了各地立憲派的積極響應，上海各界人士也聞風而動。1906年9月16日，《申報》聯合《同文滬報》、《中外日報》、《時報》、《南方報》各館假座張園，召開慶祝清廷預備立憲大會。先期在張園遍懸燈彩，並將十三日公佈的上諭抄錄後，懸諸門首，樹立龍旗。當日午後，上海道瑞觀察、上海縣王大

令、海防廳秦司馬、商約大臣呂尚書、電報總局周金箴觀察、滬局總辦周冀雲觀察，輪船招商局徐雨之、沈子梅兩觀察、閘北工程局委員徐觀察等先後蒞臨，此外學界商界到者也有千餘人。奏響軍樂後，會議開始，先由施子英觀察宣讀開會祝詞，次由馬湘伯演說，聽者鼓掌之聲，如雷貫耳。再由上海道台瑞觀察請施子英觀察代讀頌詞，因瑞觀察當日小有不適，發聲未能宏暢。最後則由文寶甫作為各報館代表宣讀答謝詞。儀式結束後，乃由潘月樵、夏月珊創辦的丹桂戲園開演新劇，兩人受當時民主革命社會思潮影響，致力於京劇改良運動，故是日所演皆改良名劇，與整場大會相得益彰。

　　同時張園還舉辦過多次響應清廷號召的禁煙大會。自鴉片戰爭以來，煙土一直是荼毒民眾身心、敗壞社會風氣的最大禍害，屢禁不絕。為澈底清除這一毒瘤，清政府遂於1906年9月20日下令嚴禁吸食鴉片，並禁種罌粟；同年11月30日，更頒佈了由政務處擬定的《禁煙章程》，決定用10年時間根絕鴉片之害。為響應政府號召，全國各地禁煙運動亦如火如荼開展起來。1907年6月22日，為配合上海縣衙下達的禁煙政策，租賃張園的西商李德立、愛汾師決意從此園內不售鴉片，並特在安塏第召開慶祝禁煙大會。大會五點開始，到者有一千數百人，先由浙江王君痛陳海上戒煙丸等藥材雜嗎啡之

害，擬組織一紅十字戒煙會，繼由外部尚書呂海寰、慈善家沈敦和依次演說。演說完畢後，由丹桂茶園戲班演劇並放煙火。1908年5月3日，法租界內著名高級煙館「南誠信」響應政府禁煙令，決定改為商品陳列所，以振興實業，所有煙具則一律假借張園予以燒毀。當日午後二時，張園內觀者甚眾，先由商品陳列所會員劉雨門演說，盡述鴉片之危害，演說完畢後，即將各種煙具逐一擊碎，堆積空地上，內架木材，外澆火油，付之一炬。觀者無不鼓掌慶賀，直追當年虎門銷煙的盛景。

這些都是辛亥革命爆發之前在張園舉辦的各類群眾集會，由此可以看出張園的集會並沒有鮮明的政治傾向，要租用場地時，只需事先聯繫一下園主，照單付款即可，一般不會過問政治立場，也不需要什麼部門批准。正是這種寬鬆的氛圍，使得不同立場、不同政見的人，皆可在此各抒己見，頗具現代民主之風。

而在辛亥革命前後，風起雲湧的政治局勢，使得張園內各類集會更為頻繁開展起來，而政治傾向也愈益明顯，一般都是一些進步的革命集會。首先上演的就是一場轟轟烈烈的剪辮運動。早在20世紀初期，剪辮行為已悄然在海外留學生和華僑中興起，1905年以後國內效仿者日眾，但有時仍需戴假髮遮掩，而到1910年冬資政院通過剪辮易服的議案後，則形成高峰，各地紛紛開展大

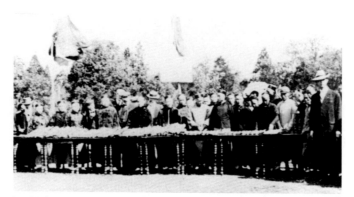

| 1908年5月3日下午，法租界最大煙館「南誠信煙館」響應清廷號召，決定該煙館改為商品陳列所，將煙具、鴉片悉數運往張園示眾並當眾燒毀，中外人士近千人參與此會。圖為在靜安寺路張園展示並焚燒鴉片煙具。

規模的民間剪辮運動。作為開風氣之先的上海，自然不甘落後，而倡導者就是清末民初傑出的外交家、法學家伍廷芳。伍廷芳祖籍廣東，出生於新加坡，早年自費留學英國，獲大律師資格。洋務運動開始後，進入李鴻章幕府出任法律顧問，參與中法談判、馬關談判等。1896年被清政府任命為駐美國、西班牙、祕魯公使，簽訂中國近代史上第一個平等條約《中墨通商條約》。1910年，第二次出使美洲回來的伍稱病請辭，寓居上海，並向清廷上書《奏請剪髮不易服折》，清廷自然沒有准奏。於是，伍廷芳便自行在上海召開剪髮大會，並以

身作則，率先剪去辮子。1911年1月15日，由伍廷芳發起，上海各界在張園舉行了規模空前的剪辮大會，參加人數有四萬餘人。伍廷芳事先已剪辮，當日因故未到會場，特致函云：「侍郎髮辮，已於昨晨在寓所剪去。」當日會場「中設高臺，旁列義務剪髮處，理髮匠十數人操刀待割。其時但聞拍掌聲，叫好聲，剪刀聲，光頭人相互道賀聲。」其壯觀景象，不禁讓園主張叔和驚歎：「自開園以來，未有如斯之盛舉，亦未有若今日來客之擁擠。」當日剪辮者，不下千餘人。

剪辮風波剛過去不久，10月10日辛亥革命爆發，11月3日上海商團和同盟會敢死隊聯合攻打江南製造局，上海光復。不過上海雖然得以光復，全國不少地方卻仍處於戰時，革命形勢異常嚴峻，因此為革命軍籌集軍餉便成了當務之急。1911年12月2日，滬軍都督府在張園召開籌餉大會，這也是上海光復後第一次盛大會議。

是日一時，閘北商團奉滬軍都督命令先期抵達張園，繼而商業、學會、書業、珠寶業、米豆業各商團先後蒞止，在安塏第洋房門首以及四周前後依次站崗，充當警衛。其後，滬上紳商學界及各銀行經理亦聯袂而來，與會者不下一千餘人。三點鐘搖鈴開會時，大廳內已座無虛席，現場秩序整肅。議程開始，先由民政總長李平書登臺宣告大會宗旨，並推舉伍廷芳為臨時主席，

眾人皆拍手贊成。次由臨時主席伍廷芳登臺演說，大意為目下正在戰事吃緊之際，所需軍餉浩繁，全仗愛國同胞熱心毅力擔任捐募。然後宣讀沈縵雲告退財政部長一職的辭讓書，因其現在急於往南洋群島向同胞僑民勸助軍餉，故不暇兼任此事，望另舉賢能。遂公推朱葆三為財政總部長，另推郁屏翰、張靜江兩人為副部長。

大會召開半小時後，又有貴賓駕臨，滬軍都督陳英士攜武漢前敵總司令黃興、蘇州都督程德全蒞臨會場。一開始，眾人皆不識總司令黃興之盧山真面，經陳都督介紹後，全場一致起立，競相爭睹儀容，一時間拍手聲、擲帽聲如雷四起，且有躍起大呼，以示歡迎者。陳都督首先為遲到之事致歉，其後，黃將軍登臺演說，先謝同胞、紳民贊助之功，再謂漢陽雖暫失守，而人心團結必能指日克復，我同胞不必引為深慮。今鄙人特來此，只待籌集軍餉添足器械，運赴前線，漢陽必可收復。最後，葉蕙鈞亦上臺演說，謂上海大資本家甚多，而捐助現銀，尤以廣有市房者最輕便，各捐房租銀三月，為數已當不少。演講完畢後，聽眾紛紛起立捐款，是日，臨時捐助者有三萬餘金之多，另有願捐房租者十數人，還有大達公司願將三個月內收入盡數捐助軍餉，待散會時已然鐘敲五下。而據報載，是日籌餉大會之所以能如此成功，實在要歸功於總司令黃興慷慨陳詞的感

召力。

　　其後，12月3日與12月4日，上海各界又接連在張園召開了共和建設會成立大會和北伐聯合會成立大會。姚文棟、章駕時等相繼演說，誓將推翻帝制，建立共和之國，把已然熊熊燃燒的革命熱情推向沸點。

　　1912年元旦，中華民國臨時政府宣告成立，中國歷史由此進入一個新紀元。為了慶祝新政府成立，1911年12月31日到1912年1月2日，由滬上妓界發起，在張園召開東南光復紀念大會，以入場券籌得之資充助軍餉。開幕當日，來賓紛至遝來，女賓坐在二樓，男賓則在正廳，節目則有華洋音樂比賽、華洋日光煙火比賽、女子歌唱、新劇演出，以及賽燈會、蒔花會、日本藝妓表演等等。不過最吸引遊客的還要數那尊立在園門入口的張勳模擬像，背上還插著一塊紙牌，上面寫著「如有義勇志士願助餉千元者，任將張勳打到」之字樣，眾人皆對其怒目相向，只是苦於囊中羞澀，暫無人出手將其撂倒。到第二日又書「助洋一元者，任打一拳」，始有人出資揮拳，更有人說此等敗類簡直一錢不值，何必諸多限制，便掏出一元銅錢，用腳將其踢翻，四下頓時掌聲雷動。

　　這一系列活動的召開無不說明在辛亥革命期間，張園已然成為各界進步人士策劃反清、宣揚革命的聚集

地，在號召民眾驅除舊習，推翻帝制，迎接共和的過程中為革命黨人提供了重要的場所。

辛亥革命勝利以後，隨著國家體制的改變，以及張園本身在與新興遊樂場的競爭中，營業輝煌不再，大型集會相對少了許多。但有一類活動卻極具特色，那就是各種追悼會的開展。其實在張園開追悼會早有先例，1910年8月，《新聞報》主筆、上海城自治公所名譽董事姚伯欣去世，吳趼人、沈縵雲等假此地舉行追悼會。但辛亥革命勝利以後舉辦的追悼會又不一樣，往往是借追悼之名，行集會演說之實，用以打造新一代民族英雄，為革命局勢推波助瀾。

1911年12月南北停戰議和之際，滬軍都督府率先在張園（後改在明倫堂）舉辦了武昌起義後第一場大規模的烈士追悼會。參加者近萬人，包括紳、商、軍、警、學及女子軍、慈善界人士。會場圍牆之上掛滿祭幛、挽聯，臺階下花圈堆積如山。會場正中設奠席，楊衢雲、史堅如、鄭承烈、秦力三、蔡蔚之、張沛如、秋瑾等烈士的照片擺放其上。兩旁設有民政、財政、總長以及各軍隊官長、紅十字攜贊會、新聞記者、女界協濟會、女子軍事團、紅十字女界攜贊會的席位。午後兩點開會，先由滬軍都督陳其美發言，次由都督府科員徐宗鑒誦讀祭文。最後，武昌代表馬伯援、黃興代表耿伯昭、

北伐軍司令吳葆元、葉惠鈞、民政長吳懷疚、黃郛等相繼演說。

　　從以上流程中可以看出，此時的追悼會作為一個儀式，凸顯的死者不是單個的，個性的，而是把他們的複雜多樣性全部統一到「烈士」這一集體符號之下，以供人們瞻仰悼念。也正是在這樣一種淘洗過程中，新的民族英雄誕生了，秋瑾就是這樣一個典型。

　　秋瑾生於官宦世家，從小生活富足，受開明思想的影響，頗具男兒氣概。1903年，她不滿舊式婚姻的束縛，與丈夫離婚。翌年，變賣首飾，籌足經費，東渡日本留學，並加入三合會。1905年，經徐錫麟介紹，加入光復會，並協助其開展起義運動。1907年，因起義運動失敗而光榮就義。其後，她的事蹟在民間屢有傳頌。1912年，一場追認秋瑾烈士的運動轟轟烈烈拉開了序幕。其時距離秋瑾就義已有五年，辛亥革命的勝利使她以「第一革命女子」的形象重又回到人們的視野之中。全國各地紛紛為她舉行追悼會，其靈柩亦過境入葬杭州，並建祠堂、墓碑、風雨亭以示紀念。上海則於4月24日下午一時，在張園為其召開追悼會。會場遺像高懸，環以芬芳花卉，哀情滿溢，當日與會者千人有餘。首先由蔡漢俠女士報告開會宗旨，次奏樂迎靈，再鞠躬致敬。然後，由歐陽駿、王昌民二女士誦讀祭文，並由

林宗素女士陳述秋女士生前之事蹟，徐自華女士報告秋女士死後之狀況。祭文誦讀完畢後，奏樂送靈。然後，則是精彩紛呈的來賓演說，沈佩貞、江亢虎、顧無為、歐陽駿、張叔和、蔡蕙、張克恭、舒蕙楨、湯樹人、王德元諸君相繼發表演說：有說秋女士非為個人而死，非為女界而死，實為我男女四萬萬人共有之國家而死；也有說欲竟秋女士之志，須學秋女士之質樸實行；還有說秋女士為謀國家幸福而死，處今日共和時代，吾人當為謀世界大同平等而繼之以死。言言痛切，娓娓動聽，鼓掌之聲，不絕於耳。不覺已鳴鐘六下，未來得及演劇，即搖鈴散會，並全體攝影留念。秋瑾只是這場追認烈士運動中的一個代表，除她之外，徐錫麟、陶成章等一批早先為革命犧牲者也紛紛被追認為烈士，並舉辦了盛大的追悼會，其排場不亞於清末達官貴人出殯的陣勢。

不僅曾經的捐軀者被追認為烈士，新的英雄也在不斷誕生。1913年3月，震驚中外的宋教仁被刺案發生。4月13日，國民黨交通部在張園舉辦追悼大會，與會者約3萬餘。這一天，張園門首紮有松柏牌坊一座，以黃白二花綴成「追悼大會」四字，門內空地蓋有極大蘆席棚一座，占地甚廣，即為追悼會所。會所門口則設白布牌坊一座，靈座則設於中央靠壁，中供宋君全身立像，左供宋君被刺後赤身坐像，右供宋君逝世後坐像。門外以

蘆席蓋兩亭，一為奏樂亭，一為發售宋漁父第一集及分贈宋君大政見之所，而以安塏第為休息室。上午十時，祭奠典禮開始，會場由陳英士做主祭，眾人皆默哀。典禮結束後，于右任、沈縵雲、馬君武、伍廷芳、李佳白、葉惠鈞等二十餘人依次上臺演說，嬉笑怒罵者有之、皮裡陽秋者有之、和平哀慕者有之、痛惜宋君者有之、主張報復者有之，各各皆有特色，聽罷群起鼓掌，更有人一邊鼓掌、一邊憤激呼號，場面十分動容。

此後不久，4月27日，交通部又用此場地召開黃花岡烈士紀念會暨林述慶君追悼大會，男女來賓計有兩千餘人，仍有陳英士擔任主祭。其後，章太炎、賀振雄、鄧家彥、戴天仇、汪洋、顏炳元相繼演說，其激烈程度相比宋教仁追悼大會那天，有過之而無不及。

縱觀這些追悼會，便可發現，每一場悼念儀式的重頭戲都是最後的來賓演說，通過這些演說，不僅確立了烈士的英雄地位，更延續了革命激情，用以鼓舞民眾繼續戰鬥。而張園開闊的場地，如織的遊人，則為這些演說提供了最佳場所，從而在塑造民族英雄、推動革命進程的運動中發揮了舉足輕重的作用。

另外值得一提的是，在辛亥革命勝利以後被擁護為革命領袖的孫中山，也曾多次過滬，並在張園留下足跡。1912年4月17日，孫中山來上海之際，由中華實業

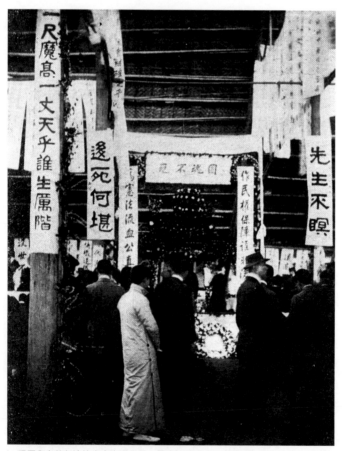

| 張園內宋教仁追悼大會會場內景。靈堂設於中央，有宋教仁全身立像。左右各為宋教仁被刺後裸身坐像和禮服坐像。

聯合會主辦，在張園安塏第舉行集會，歡迎孫中山回國。上海各實業團及華僑資本家、各省實業家、本埠工商勇進黨商會諸團體五百餘人悉數到場，由張叔和代表眾人致歡迎詞。孫中山在大會上發表演說，力陳實業的重要性，全場備受鼓舞，並推選孫中山為中華實業聯合會會長。

1912年6月23日，上海各界在張園集會歡迎孫中山、黃興，男女來賓到者約數千人，可惜，此次會議孫中山因事未到，由黃興全權代表。會議主要關注國民捐及組織內閣問題，反覆推詳，約一小時餘，才結束。戴天仇、徐懷霜、柳大年、楊錦堂、呂天民等人亦在會上演說，最後全體攝影留念而散。

1916年7月17日，孫中山再次來到上海，在張園召開有關地方自治的會議，併發表演說。孫中山一生極為重視地方自治，認為地方自治是「建國基礎」，是以此次來上海，特意就此問題與各界人士交流。當日午後二時，由孫中山做東，邀請兩院議員、旅滬名流、商學軍官、各界新聞記者等集於安塏第開茶話會，就地方自治問題交換政見。到者約千餘人，除兩院議員及滬上名流、新聞記者以外，參加者還有教育界代表黃炎培，商界代表宋漢章、朱葆三、洪承祁，護軍使代表趙某某，交涉使代表陳震東，上海縣知事沈寶昌等，濟濟一堂，

「為近數年來未有之盛會」。孫中山在會上發言時說道：「地方自治者，國之礎石也，礎不堅則國不固，觀五年來之現象，可以知之。今後當注全力地方自治。……今假定民權以縣為單位，吾國今不止二千縣，如蒙藏亦漸進，則至少可為三千縣。三千縣之民權，猶三千塊之石礎，礎堅則五十層之崇樓不難建立。」

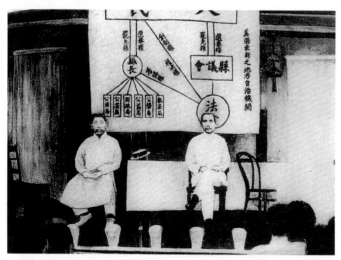

光緒三十一年（1905年）由地方紳商發起自治運動研究團體地方自治研究會和地方公益研究會；1907年3月31日，地方自治研究會曾於張園安愷第舉行周年紀念會，約千餘人出席。1916年7月17日，孫中山邀請參眾兩院在滬議員及各界名流於張園安愷第開茶話會，商榷政見。黃興、伍廷芳、王正廷、吳景濂、黃炎培、宋漢章、朱葆三等出席。孫中山演說「地方自治」，主張學習美國，建立地方自治。圖為孫中山、黃興就坐主席臺。

不過應該看到，民國以後，張園的集會議事雖然還有不少，比如1915年3月國民大會曾在張園召開會議研究中日交涉方法，但比之之前還是減少不少，規模也有所縮小，千人以上的大集會幾難再覓。但是就已經開展的這些集會看來，規模之大、頻次之高，已足以令人稱奇，以至於人們不禁要問，張園究竟有何魔力，每次有人振臂一呼，就可在此集結萬千群眾？

　　從1901年到1919年張園閉園，如此多的民眾政治集會相繼在此召開，這並不是一個偶然現象，其中自有其深刻的歷史社會原因。首先我們應該認清這種集會與傳統社會士大夫之間的集會截然不同。集黨集社，在中國古已有之，東林黨、複社、幾社是比較著名的幾個，至於文人畫社、詩社則更多，但這些都不能與張園的集會演說相比。其主要區別有三：前者是文人之間的事，後者是社會大眾的事；前者關注的主要是學術（當然也與政治有關），後者關注的就是政治；前者是封閉的，後者是開放的。

　　張園集會演說的重要特點，就在於其開放性與參與性。許多集會演說，都在事先發佈消息，歡迎各界參加。1901年以及1903年的幾次拒俄集會，事先都有公告。1901年第二次集會的公告是：

啟者：中俄密約，俄人脅我中國於初六、初七（3月25、26日）畫押。事機極迫，聞各督撫已馳電力爭，凡我在滬紳商士庶，定初五日（3月24日）二點鐘，再集張園議事，務祈諸公屆時早臨為荷。同人公啟

1903年4月，事先發佈的「啟事」則是：

啟者：俄人蟠踞東三省，久假不歸之意愈益彰著。如我國人不行力爭，必立致瓜分之禍，必當公議挽救之法。故本埠同志定於四月初一日（4月27日）午後三下鐘至六下鐘在味蒓園安塏第集議，凡具有愛國思想者務祈屆時賁臨，不勝焦盼！同人公具，再辛丑春間兩次至張園集議之人，仍請同臨為荷！

可見，參加此類集會並不設任何門檻，只要「具有愛國思想者」即可。有時參加集會的人，也並非專程而來，而是正好身在園中，順便聽聽。比如，1903年4月25日，鄭孝胥與湯壽潛同在張園閒遊，正巧碰到吳稚暉等人在演說，便去傾聽，印象是「頗動聽」。鄭、湯兩人的主張顯然與吳稚暉不一樣，卻也算與會者，並聽得

津津有味。同時,演說的程序、內容等也並非都是事先細作準備,而大都是即席發揮。比如,1901年3月24日的拒俄集會,孫寶瑄第一個演說,據他自己所說,這並非事先安排,而是臨時推定的。報紙稱他是這次集會主席,他便專門要報社刊文更正,說明事實並非如此。另外,幾位演說者的主張也可能不盡相同,比如中國教育會在張園舉行演說時,演說者經常互相爭執甚至吵罵。這些可以說都是演說開放性的一種表現。張園是遊人如織的地方,所以在此舉行的集會,常能一呼百應,聳動視聽。馬敘倫回憶,張園演說他總去參加的,演說的情景是:

> 張園開會照例有章炳麟、吳敬恒、蔡元培的演說,年輕的只有馬君武、沈步洲也夾在裡面說說。遇到章炳麟先生的演說,總是大聲疾呼的革命革命。除了聽見對他的鼓掌聲音以外,一到散會的時候,就有許多人像螞蟻附著鹽魚一樣,向他致敬致親,象徵了當時對革命的歡迎,正像現在對民主一樣。

而之所以能形成這種開放性,則是得益於上海獨特的社會機構。上海開埠以後,隨著租界章程的簽訂,整

個社會實際存在兩個社區，即由西人管理的租界社區與由清政府管理的華界社區。租界的統治者是工部局，是由外國領事、大班們組成的董事會、納稅人會議，租界的大事諸如市政、稅收、防衛等都由他們決定。對於社會的一般事務，特別是有關華人社會的事，除了刑事案件由華官負責、西人會審的會審公廨處理以外，工部局並不過問。

租界這種既是中國領土又不受中國政府直接管轄的特點，使得中國大一統的政治局面出現了一個不受統治的「國中國」，有學者將之稱為「縫隙效應」，即為清政府統治系統中一條力量薄弱地帶。這道縫隙雖然很小，但影響卻很大，成為反政府力量可以利用的政治空間。最早意識到這一特點的是維新派。1898年戊戌政變以後，康有為、黃遵憲等維新志士都利用這一特點而得以活命。康有為在遭到通緝以後逃到上海，受到租界當局庇護，隨後避地香港。黃遵憲在政變時正在上海，被朝廷諭令捉拿，上海道派兵圍住他的寓所，但租界當局不許捉人，加以保護。後經過外交斡旋，他平安回鄉。康、黃之案以後，清政府的反對力量更清楚地看到上海政治環境的這一特點，並有效地加以利用。1900年中國國會的召開，《革命軍》、《駁康有為論革命書》等公然攻擊清政府的書籍的出版，都是租界縫隙效

應的體現。

1903年4月19日，正當張園集會演說如火如荼之際，公共租界工部局規定新的管理章程：一、所有租界內華人和外國人，無論何案，未經會審公廨核明，一律不准捕捉出界。二、界外差人不准入界擅自捕人。三、界外華官所出拘票，需送會審公廨定奪，派員協捕。這無異宣布，張園舉行的那些反對清政府的集會演說，都是合法的，受到租界保護的。

事實也確實如此。章太炎、吳稚暉等人經常在張園演說中肆無忌憚地攻擊清政府，兩江總督命上海地方政府查辦，後者則要求租界當局協助。工部局巡捕房將吳稚暉等人傳去，問：「你們藏兵器否？」答：「斷斷沒有」。巡捕說：「沒有兵器，你們說話好了，我們能保護你們。」類似這樣的傳訊，據吳稚暉自述發生過六次。張園演說的其他活躍人物如蔡元培、章太炎、黃宗仰等都被傳訊過。

租界當局這麼做，當然也有諸多理由。有維護租界權益的考慮，有英、美等國對慈禧太后統治不滿的因素，但更重要的則是中西各國在法律上、文化上的差異。在清政府看來，隨意批評政府，形同叛逆，罪該殺頭；但在西人看來，言論自由，是人人應享的天賦權利，應予保護。這樣，由於上海特殊的社會結構，由於

租界的縫隙效應，由於東西文化的差異，地處租界的張園，便逐漸演變成上海華人能夠自由發表意見的公共場所。

同時，張園這樣的公共空間的形成，對於上海移民社會的整合、上海人意識的產生，也有著積極的推動作用。上海居民來自五湖四海，到滬以後，所居之處，是由兩個租界和一個華界三個不同的市政管理體系構成的，華界又被分割成縣城、南市、閘北等區域，所以，開埠以後的四、五十年中，上海居民並沒有一個完整、統一的上海地域概念。對不少居民來說，上海是個避難、淘金的地方，不是他們永久駐留之地，他們只是上海的過客。大量事實表明，在開埠以後的幾十年裡，上海居民一般還沒有從同鄉單一認同進入到同鄉與上海雙重認同的階段。1893年，公共租界舉行上海開埠50周年盛大慶祝活動，上海華人踴躍參加，但他們打的旗幟是「廣幫」、「寧幫」之類，並不是代表整個上海華人；而每有華人遇事，首先想到的也往往不是政府，而是會館與公所等同鄉或同業組織。

但是，自從20世紀初期開始，隨著上海城區的日益擴大以及國內政治局勢的日益複雜化，越來越多的事務超出了同鄉或同業會的解決範圍，但又與市民們密切相關，比如，公園問題、婦女不纏足與教育問題、沙俄

侵佔東三省的問題、反對美國排斥華工問題、地方自治問題、立憲問題等等。於是，開闢一個不分何方人士、不分行業、階級、性別的更大範圍的公共空間的要求，便被提了出來。張園無論在地理、人流、會場設施等方面，都比較符合這方面的要求，於是便成為最合適的場所；而這一標誌性公共場所的確立，又為市民交流溝通、集會宣講，建立身分認同創造了條件。

1901年、1903年，上海市民接連在張園舉行聲勢浩大的拒俄運動。這一帶有強烈的民族主義色彩的運動，最突出的一點，便是運動不是以某地人關心某地事的方式出現，而是以上海人關心中國事的方式出現。而經常在張園演說的著名人士，如吳稚暉、蔡元培、章太炎等，雖大多不是上海本地人，但報紙上登出他們在張園演說的消息時，多稱之為「上海紳商」、「上海志士」，突出了他們的上海身分；並且，這些紳商在對外聯繫中也有意無意地突顯「上海」二字，儼然以上海發言人自居。比如，蔡元培等人領導的中國教育會在給東京軍國民教育會的致詞中，便一再表示上海會如何如何，有「東京雖散，上海不散」等語。這些無不說明具有文化意義的「上海人」的概念，於此時開始逐步形成。

1907年3月，地方自治研究會在張園舉行周年紀念

會。地方自治運動發起於1905年，由上海地方士紳郭懷珠、李平書等倡導，旨在改善華界市政建設遠遠落後於租界的實際狀況。運動持續了9年，修路100多條，築橋60多座，建造碼頭6個，新闢、改建城門9座，制訂了各種各樣市政管理條例。通過這一運動，上海的華人社會逐漸整合為一個有機的整體。但要看到領導這一運動的士紳，很多並不是上海本地人，而是外來移民。地方自治領導機構為議會與參事會，議會由33人組成，由領袖總董與辦事總董5人領導，領袖總董李平書是上海本地人，辦事總董4人，莫錫綸、郁懷智是上海人，而朱葆三是浙江人，曾鑄是廣東人。至於參事會中外來移民則更多。由外來移民為主體，領導本地的地方自治運動，可見這些「移民」自身對上海身分的認同，也正是這種認同，使一個更大的「上海人」的概念漸趨定型。

每個城市都需要標誌性的城市廣場，為市民提供充分的活動舞臺，並以此凝聚民心。近代上海由於一市三治，一直沒有統一的中心，豫園老城廂是華界的中心，外灘公園和跑馬廳是英租界的中心，法國總會與會館馬路則是法租界的中心。張園雖不能算作城市廣場，但它不僅場地寬闊、設施齊備，且出入自由、演說自由，實是晚清上海反映華人心聲、構建上海市民意識的最佳場所。是以，但凡有疆土危機、女界集會、學生風潮、

要人到訪等重大事件發生，張園總有活動。人們聚集在此，暢所欲言，團結一心，不僅推進了城市公眾活動的繁榮，更在此過程中獲得了市民身分的歸屬感。

第六章　客來八方

　　張園不僅遊藝活動精彩紛呈，其往來遊人更是達官顯貴、紳商富賈、文人騷客，無所不包。時人曾曰：「上海閒民所麇聚之地有二，晝聚之地曰味蓴園，夜聚之地曰四馬路。是故味蓴園之茶，四馬路之酒，遙遙相對。」此話的精髓便在於這個「閒」字，一字道出了每日於張園流連忘返之人的總體特徵。雖然張園不收門票，但茶資、酒資、戲票、租用遊藝設施等，無不需要花費，並非一般販夫走卒之輩、引漿賣車之流可以盤踞之所。是以經常出入於此的，多是些有田有產的官商，有流寓滬上的，也有專程而來的，至於富家子弟、青樓女子更是競趨而至，還有一些小報記者，為了搜羅最新的小道消息，也是每日駐紮於此。當時有一句流行的話叫「驅亨斯美，遊味蓴園」，亨斯美為英國人約翰亨生發明的一種雙輪小馬車，約在19世紀末進入上海。這種車除了外觀特別時髦之外，速度也很快，但造價奇高，當時售價高達十多萬兩白銀，車主無一不是上海灘最有錢有勢的人。其時若能駕著一輛時新的雙輪馬車，一路風馳電掣進入張園，絕對稱得上是上海灘一道華麗風景。並且那時滬上類似張園這樣能賞花觀景、邀客聚友、暢所欲言的場所並不多，是以，一些社會知名人士也漸漸以此為常聚之所，開樽品茗、交換信息、聯絡感情，無形中織起了一張晚清滬上社交關係網。

張園剛開園之時，問津者並不太多，隨著園主張叔和刻意經營，不斷擴建場地，興建專演戲劇的海天勝處，以及滬上第一高樓安塏第，並添加茶寮、酒肆、遊藝等等設施，遊客才興味盎然、紛至遝來。極盛之時，每日車水馬龍、門庭若市，三教九流、五行八作之人皆前來捧場，而最引人矚目的莫過於一眾花枝招展的青樓女子。當時妓女活動的黃金地，晚上是四馬路，白天便是味蒓園。名妓如林黛玉、張書玉、陸蘭芬、金小寶等，為便於招呼熟客，常在安塏第烹茶品茗，爭奇鬥豔。

　　四人中名氣最盛的要數林黛玉，她小時候生過天花，頰上留疤，眉毛脫盡，是以常施濃脂以掩疤，畫柳炭以蔽眉，然而她長袖善舞，談笑風生，頗懂應酬交際之道。其人風流放誕，頗有歷史上名妓風概，所與往還者多巨賈名士一流人物。據說1905年，南洋大臣端方出洋考察、經過上海時，因久聞林黛玉大名，特地召至行轅侑酒，一見極為賞識。林也主動表示願做端方侍姜，端方準備答應，被左右力諫才作罷。

　　林黛玉一生九嫁（也有說十幾次的），卻不得善終，只因每次嫁人皆非以從良為目的，而是借嫁人之機還清債務，並伺機卷走金主錢財，一旦達成目的，便又重開豔幟，風塵圈中俗稱「豁浴」。幾次往返，被她騙

過的達官貴人，不知庶幾，包括南匯縣令汪蘅舫、南潯巨富邱某等等。可惜，縱使盛年時如何風光無限，臨到年老色衰，身無長技，又無所依，複有吸食鴉片的惡習，一病臥倒之後，只能依靠變賣金銀首飾度日，晚景甚為淒涼，可悲可歎。

四人中最美的則要算陸蘭芬，她性情靜穆，喜歡淡雅，容貌十分秀美，尤其是一雙花俏眼，含情脈脈，左顧右盼，勾人魂魄，舉凡一顰一笑、一舉一動都能使人暢心悅目。外國人曾攝取她的倩影寄回國，稱為支那美人。其應酬功夫也可與林黛玉匹敵，「語言詼諧，席上生風」，和客人情話娓娓不倦，就是鐵石心腸之人，也無不為之動心。陸還擅長唱青衫，所謂「餘音嫋嫋，可三日繞梁」。一幫風雅之士及洋行、輪船買辦等都喜歡光顧陸蘭芬寓所。

陸蘭芬由於接觸買辦客人比較多，生活也比較西化，上海妓女中，第一個住洋房的就是她。1898年下半年，她搬遷到福州路西首的一座洋房，門首標「陸寓」。開張第一天，雇傭巡捕守門，前往祝賀的客人都穿禮服，乘馬車，陸春風滿面周旋其間。後來陸嫁一姓王的嫖客，遷居德鄰里，從此閉門謝客。只是不過幾年，才二十多歲便撒手人寰，令人唏噓。

張書玉容貌屬中姿，但善於修飾，喜歡畫眉毛，

長而黑，衣服時時翻新，極為豪奢講究。有一個名叫李眉孫的嫖客十分賞識張，對張格外垂青。一次張假稱生日，李便設百席為張祝福。從上午8點起設筵招待客人，第一批為流氓、車夫，第二批為商賈，第三批為紳宦，第四批為一班著名嫖客，一直鬧到晚上3點多鐘才散席。李眉孫離滬北上時，還向友朋廣泛傳播，回來將為張書玉脫籍，使得張書玉將為李妾的消息無人不知。

但是，李眉孫北去後卻杳無音訊，張在滬因李的緣故生意清淡，張書玉便赴北京尋訪。張到北京後雖打聽到李的下落，然而無法近其身。不得已之下，張便於1908年在北京另嫁李三，1910年隨夫遊美國，回國後定居北京。

金小寶身材矮小，容貌瘦削清秀，「風韻體態，雅近上流」，雖應酬功夫不如林、陸，但才藝頗佳，尤擅繪畫，特別是蘭花，「凡含露舒葩，臨風布葉，各態仿摹盡致」。其人性情也是志高氣傲，遇到中意的客人，娓娓私語，久話不倦。見生客及居心不良之客，則默不作聲。如有出言不遜者，決不容忍，必反唇相譏。

小寶為人豪爽慷慨，樂於助人任事。戊戌以後，由林黛玉為首的四大金剛為淪落青樓的姐妹發起捐資，建造「群芳義塚」，小寶自始至終出力最多。幾次踏勘買地，議價成交，直到1899年建成，均由小寶一手主辦。

戊戌維新後，上海興起辦女學之風，縣令經蓮珊於1900年之際，創辦南市城東女學。小寶聽說後，表示「願捫擋釵環，追附驥尾」，於是，入女學讀書。每天白天上學，下午放學後回寓應徵出局，堅持數年。

其後，她又力勸女校教員陸達權赴日留學，並承擔其留學期間的一切費用。陸達權到日本後學習法政，畢業回國後，娶小寶為妻，婚後伉儷和諧，傳為佳話。金小寶慧眼識君，終得善果，可謂是妓界楷模。

當然這些都是後話，1897年，張園營業最盛之時，也正是此四人聲名鵲起之時，那時四人幾乎每日必至安塏第，「既至之後，每於進門之圓桌上淪茗，各人分占一席，若佛氏之有四金剛守鎮山門，觀瞻特壯也」。給經常出入此地的小報文人李伯元瞧見了，即在自己創辦的《遊戲報》上開玩笑，說林張陸金四校書，是安塏第的四大金剛，於是一經傳播，婦孺皆知妓界有所謂四大金剛了。報上還登載過她們四人同時遊園的情景：

> 張氏味蒓園樓閣玲瓏，花木陰翳，每當花晨月
> 夕，遊客如雲，若逢禮拜之期，尤為熱鬧，香車
> 寶馬，逐隊而來，所有時髦倌人，無不畢集。惟
> 林黛玉、陸蘭芬、金小寶、張書玉四校書，每日
> 必到，每到必遲，其到也萬目灼灼，四座盡傾，

宛如迎接貴官模樣。

其實，又何止四大金剛，當時但凡稍具名氣的妓女如梁溪李寓、鷗波小榭、藍橋別墅等，每日必要塗脂抹粉、穿金戴銀，來此坐坐，既是為了招呼熟客方便，更是卯足了勁互別苗頭，要壓對方一籌，是以她們的穿著打扮也就成了人們評頭論足的焦點。那時上海時裝流行的特點就是男人看女人，女人看妓女，妓女扮演著時裝模特兒的角色，有時還引領潮流風尚。比如，報上有一段寫道：

> 前日本報曾紀林黛玉所著織金繡衣，一則因考前代越雋國有吸花絲，凡花著於其上，即不墮落，用以織錦。漢時貢入，武帝賜麗娟二兩，命作舞衣，春暮宴於花下，舞時故以袖拂落花，滿衣都著，舞態愈媚，謂之百花舞衣。又唐時閩東國貢舞女二人，衣軨羅之衣，無縫而成，其文巧織人未之識焉。然則今所服外國織金綢緞亦係古制也。婦女衣服原以豔麗為主，前時統尚淡素，大非所宜。今一改舊觀，鮮采奪目，自是正派。比之詞家，以穠郁綺麗為宗，又比之花卉，牡丹最為華彩。姚黃魏紫乃花中之主，或謂婦女固宜

裝飾，然如此珠玉錦繡，群相誇耀富足者不足為慮，寒儉者將何以踵其後乎？余謂被衣服織乃美人之服，荊釵布裙亦烈女之風，各適其宜，自行其素，又何必強效其不能者哉？

林黛玉講究排場，所著衣物無不極盡奢華，這本是個人喜好，但在記者看來，卻不僅是「一改淡素舊觀」，而且還代表了「正派豔麗」風尚的回歸，妓女著裝對大眾審美的影響可見一斑。

不僅妓女愛出風頭，一些豪客也以其一擲千金的派頭引人矚目。當時有一位湖北水泥廠廠長陳聽彝，手面很闊，每逢星期日，常駕雙馬駢列的馬車，並帶蘇媛媛、張寶寶兩妓女，到安塏第來喝茶，很引起人們的注意。

不過馬車這類出行工具雖然風頭很健，但也極易出事，稍有不慎就會突遭橫禍。有一次，某少年攜其婦，乘四輪轎式馬車至該園遊玩，行至荷花池畔，馬忽然受驚跌入池中，園主人看見，急忙高呼馬夫及路人施以援手將少年夫婦從車中拽出，兩人已然濕成落湯雞了。這還是小事，另有一位朱姓絲綢商人，一次駕車遊園時，因奔馳速度太快，觸怒了前面一輛馬車的馬匹，頂了一下他們的車篷，致其墜落在地，初時還不覺有異，等遊

完張園再去四馬路喝酒時，突然頭痛不止、口吐黃沫、渾身發冷，一命嗚呼了。

雖然社會各界對張園內的淫逸奢侈之風常有微詞，但卻絲毫不能阻擋人們爭相入園的步伐，相反這還成了一大看點。不但妓女豪客愛去，報界文人也是張園的常客，並以此間種種化為人們茶餘飯後的談資。19世紀末的上海文壇，依據不同的文化趣味和謀生方式，曾自然而然地形成了兩個文人圈子，一是以沈毓桂、王韜、蔡爾康、袁祖志、錢昕伯、何桂笙、黃式權、吳趼人、孫玉聲、李伯元、歐陽鉅源等以報刊為立身之地，以租界為活動中心，文化趣味趨新的文人圈子。二是以當時正主講上海求志書院的俞樾，主講上海龍門書院的劉熙載、孫鏗鳴等以書院為存身之所，以縣城為活動中心，文化趣味守舊的文人圈子。兩個圈子雖有區分，但並不衝突，相互之間也有往來。

單就社交活動而言，前者要活躍得多，而張園則是他們經常聚會之所。如前文所述，袁祖志、何桂笙兩人的壽宴便是在張園舉辦的，王韜、蔡爾康等人也俱到場。1901年3月，拒俄大會期間，吳趼人在張園會場發表了一篇振聾發聵的演說，他在小說《新石頭記》裡對這段事蹟也有所描繪。其餘如孫玉聲的《海上繁華夢》、歐陽鉅源的《負曝閒談》等也常以張園內的故事

為素材。而最有代表性的人物則是令「四大金剛」揚名滬上的《遊戲報》主人李伯元。李伯元，名寶嘉，別號南亭亭長，為晚清滬上著名文人，才思敏捷，頗為多產，以一部《官場現形記》留名青史，列為「晚清四大譴責小說」之一。同時，他又是晚清上海小報的創始人。1897年，他創辦《遊戲報》，每期4頁，約5000字，文字、廣告各占一半，有市井新聞、妓界軼事、諧文、詩詞、燈謎、楹聯、酒令、論辯等欄目，與當時各報風格迥異，受到小市民和落魄文人的喜愛，開闢了中國消遣性小報繁盛的門徑。

　　李伯元與張園關係之密切，從「補白大王」鄭逸梅的有關記述中可見一斑：

> 靜安寺路有味蒓園者，以明曠開豁勝，水木之間，構屋數楹，榜之曰安塏第，長夏市茶，盧仝陸羽輩麇集焉。伯元亦常據座品薜，幾於無日不至。園主張某，素慕伯元為士林聞人，來輒敬禮之，並囑役者弗取茶資。伯元與諸文友揮麈清談，興致飆發，茶客因是無不知伯元其人，有執贄而稱弟子，卒累至十餘人之多。伯元遂有「借得味蒓園一角，居然桃李作門牆」之句，蓋紀實也。

著名報人孫玉聲也曾在文章中提及李伯元為張園之四大金剛起名的軼事：

清光緒季年，張味蓴園安壙地洋房設作茗寮，每至斜日將西，遊人麇至，俱以此為消遣地，而青樓中之姊妹花，亦呼姨挈妹而來，其日必一至者，當時為名妓陸蘭芬、林黛玉、金小寶、張書玉四人，南亭亭長李伯元之《遊戲報》上，因戲賜以四金剛之名。

而在李伯元自己所作的《辭年詩十二首》中，更可見其與張園主人的熟稔。詩載於1898年1月17日《遊戲報》，李自署遊戲主人。這12首志賀詩，分為「頌聖」、「賀官」、「賀商」、「贈戲園」、「贈書館」、「賀各報館」、「志各茶館」、「謝諸名人」、「贈各校書」等，其中第五首即為「賀張、愚兩園主人」，詩云：

愚園張墅淨無塵，廣廈瓊筵集眾賓，分付花奴重整理，鶯啼燕語報新春。——右賀張、愚兩園主人也。兩園花木樓臺，為申江之勝，園主人風流騷雅，好客為懷，宜致賀詩，以伸欽佩。

於此可見，李伯元的日常生活、辦報生涯和文學活動，多與張園關聯。張園不僅是其消閒、社交場所，亦是其辦報、著書的信息來源。

　　李伯元創辦於1897年6月24日的《遊戲報》，是一份以記敘官場笑柄、羅列社會趣事、採錄花界軼聞為主要內容的文藝小報。如果我們對《遊戲報》的版面及內容稍作分析，即能覺出：這一文藝小報營構的閱讀空間，與廣納遊眾的張園具有內涵和形式上的類似處。這份報紙僅單面四版，還有一半是廣告，雖然篇幅有限，卻是上自列邦政治，下逮風土人情，無義不搜，有體皆備。所含題材之廣泛、內容之駁雜、文體之繁富，均顯露出辦報者試圖覆蓋情趣各異、口味相殊之市民讀者的勃勃野心。

　　而《遊戲報》最驚世駭俗之舉，便是在報上首開「花榜」評選的創舉。所謂「花榜」，即是依據妓女的容貌和才藝為其打分，排定座次，選出「花魁」。花榜評選活動從1897年夏開始之後，每年皆會評選四次，每次都會引發社會各界關注，而《遊戲報》的銷量也會隨之猛增。1897年，《遊戲報》主辦的一次花榜揭曉，當日印行的8000份報紙一出即空。李伯元本人也因此名聲大噪。

　　《遊戲報》既以迎合市民興趣，報導妓界動向為

己任，作為妓女麋集之地的張園自然也是關注的重點。自創刊以來，就常見有關張園的文章載諸報端。不僅如此，因為觀看《遊戲報》和遊覽張園的人群有所重疊，每個星期日，《遊戲報》還會多印四五百份，到張園贈送，有時還夾送妓女小照，更添助了遊人的興趣。《遊戲報》上的一則廣告就寫道：

> 本館自創行以來頗蒙閱者許可，購閱者日多，本埠張園內向派有專售本報之人，因遊客多不攜帶零錢，以至購閱不便。今本主人特於禮拜日添印數百紙於下午四五點鐘時，遣人持往該園送閱。茶餘酒後，適性陶情，冀興諸君子結文字緣，有欲睹為快者，尚其坐象皮車，泡蓋碗茶，至該院靜候也可。

因經營有方，《遊戲報》出版後，銷量頗佳。風氣所趨，各小報也紛紛蔚起，由是開啟了一個上海小報的繁盛時代；而此類文藝小報的興盛，也折射出一個複雜多元的市民社會的精神世界。這類通俗讀物既在談風月、說勾欄，千方百計地滿足人們幽暗的閱讀心理，亦在糾彈時政、針砭陋俗、普及文風，扇動著這座城市的政治、文化空氣。在當時，《遊戲報》羅致的讀者，可

謂「老少咸至、雅俗畢集」，凡「冠裳之輩、貨殖者流，莫不以披閱一紙《遊戲報》為無上時髦」。因此，《遊戲報》雖為一份經營性、娛樂性的文藝小報，但在面向市民、兼容雅俗、建立市民自由批評空間等方面，又與張園這一城市實體的社會功能與文化內涵，頗多相通之處。

1901年4月7日，李伯元將《遊戲報》轉讓給他人後，又別創《世界繁華報》，並於1903年在該報上連載其名留文學史冊的長篇小說《官場現形記》。包天笑記其素材來源時寫道：

> 其時正當清末，人民正痛恨那些官場的貪污暴虐，這一種譴責小說，也正風行一時，李伯元筆下恣肆，頗能偵得許多官僚醜史。……我當時也認識他，在張園時常晤見。所謂張園者，又名「味蓴園」，園主人張叔和（名鴻祿，常州人，廣東候補道……）與李伯元為同鄉，所以我知《官場現形記》中的故事，有大半出自張叔和口中呢。

這一次，張園又成了其小說的素材來源。從《遊戲報》對張園的關注再到《官場現形記》對張園內各色軼

事的借鑒，可以看出，張園不僅是文人相聚的地方，更是各類休閒讀物的主角，上海這座近代都會在包孕張園這類實體空間的同時，亦在順理成章地生產相應的市民閱讀空間和話語空間。而這反過來又更增加了張園的獨特魅力，吸引上海各界人士競相前往。

　　據學者統計，當時經常出入張園這一公共空間的社會名流不勝枚舉。其中，屬於報人、文化人的除前文已提及的外，還有汪康年、梁啟超、李伯元、狄楚青、葉瀚、蔣智由、高夢旦、蔡元培、張元濟、馬相伯、嚴複、辜鴻銘、伍光建，商界或亦官亦商的有鄭孝胥、張謇、趙鳳昌、岑春煊、盛宣懷、鄭觀應、徐潤、經元善、李平書、沈縵雲、王一亭、李拔可、鄭稚辛等；各地來滬的學者、學生、富家子弟有章太炎、吳稚暉、馬君武、孫寶瑄、吳彥複、丁叔雅、胡惟志、溫宗堯、蔣智由、陳介石、汪允宗等。正因為往來頻繁，是以在這裡時常可以遇見故知，有時還能結交新友。包天笑就是在張園遇見了闊別七八年之久，與自己同在蘇州參加小考的晚清小說家歐陽鉅源，「得識」並常常遇見李伯元，以後他還寫下了詩作《味蓴園雜詠》以志紀念。民初作家姚民哀、胡寄塵、鄭逸梅等都是當年張園常客。改進戲劇的歐陽予倩在黎明時常往該園練習哭笑及呼嘯等動作，並在此結識了傾慕已久的梅蘭芳，這還有一段

故事。

　　1913年秋天，有一日張園主人舉辦喜慶堂會，梅蘭芳在朋友們的陪同下，進園遊覽。他在遊廊裡閒坐，欣賞著張園的景色。這時候，只見一個年輕男子，眉目清秀，舉止文雅，戴一副金邊眼鏡，風度翩翩地向梅蘭芳走來。他走近梅蘭芳，微笑地說：您是梅先生吧，我是歐陽予倩。梅蘭芳起身上前緊握住對方的手。當時歐陽予倩不過20歲出頭，他從小喜愛地方戲和皮黃，跟小喜祿學京劇青衣，三年後即登臺演出。1907年，他留學日本，加入中國最早的話劇團體春柳社，演出《黑奴籲天錄》、《熱血》等。1911年回國後，他與陸鏡若組織了職業化劇團春柳劇場，從事於話劇演出。這一天，歐陽予倩應邀來「張園」，他的目的是想借這個機會，認識梅蘭芳，沒想到他們卻在遊廊裡不期而遇。高興之餘歐陽予倩熱情地邀請梅蘭芳去春柳劇場去看戲，他還向梅蘭芳請教了有關京劇青衣的不少表演藝術問題。正是從這次初識梅蘭芳先生之後，歐陽予倩開始進入京劇專業演員的行列，並自編自導了不少新京劇，為京劇改良運動做出了卓絕貢獻。

　　對於張園這種集聚人氣的凝合力，有兩份資料可謂是最好的注腳，那就是《忘山廬日記》與《鄭孝胥日記》，對此著名學者熊月之曾做過非常詳細的分析。

《忘山廬日記》的作者為孫寶瑄（1874－1924），浙江錢塘人，出身仕宦之家，其父孫詒經光緒時任戶部左侍郎，岳父李瀚章任兩廣總督，兄孫寶琦晚清時出任駐法、駐德公使、順天府尹，民國時任國務總理。孫寶瑄曾先後在工部、郵傳部、大理院等處任職，雖然功名不顯，但是學問涉獵甚廣，交友也是一時俊傑。孫何時來滬，已難以考證，現知1897年已在上海，築室名「忘山廬」，所居之地離張園僅約七、八里之遙。從其已殘缺不齊的現存日記來看，1897年、1898年、1901年、1902年四年中，他有約三年住在上海，並詳細記下了其間的活動。

　　鄭孝胥（1860－1938）則是近代史上的著名人物，福建閩縣人，1882年中舉，曾歷任廣西邊防大臣，安徽、廣東按察使，湖南布政使等。辛亥革命後以遺老自居，寓居上海，籌辦讀經會，常與遺老輩相唱和。他在1897年秋將家遷至上海，以後雖然斷斷續續到廣西、東北做官，但上海的家未動。他在上海的住址，先後有虹口、白克路、南陽路、徐家匯等。

　　據統計，孫寶瑄在滬期間，曾先後遊覽張園69次，平均每年23次，每月2次。69次中，個人閒遊、散步的共38次，與友人同遊25次，應邀遊覽4次，其他（宴客等）2次。

鄭孝胥在日記中明確記載遊覽張園的則有108次。鄭在上海是時住時離，其中，1906、1907、1909年住滬時間較久，遊張園次數也就更多些，1906年17次，1907年19次，1909年20次。依此分析，他在滬時遊張園的頻率是每月1.5次。108次中，屬於個人獨遊、散步、納涼的有31次，與友人同遊的56次，與家人（包括兄弟）同遊的4次，應邀遊覽的8次，參加婚禮、祝壽、宴客的9次。

　　如果我們把個人閒遊、與友人同遊以及與家人同遊，視為主動遊覽，而把應邀遊覽以及「其他」一項中包括參加婚禮、祝壽之類，視為被動遊覽的話，那麼，從鄭、孫二人的情況看，主動遊覽各占遊覽總數84%與91%，合計占遊覽總次數的87%。

　　主動遊覽與被動遊覽的區分有重要的意義。被動遊覽，去宴客、看戲，可以視為與去飯店、戲院同類，看不出遊者對張園的態度。主動遊覽則不然，那是遊者的自覺選擇，表明張園對遊者有特別的價值。主動遊覽占這麼高的比例，說明張園在這些人生活中佔有相當重要的位置。那麼他們去張園幹什麼呢？除了上面所說到的，散步，休息，賞花，納涼，吃茶，喝酒，聽戲，看熱鬧，這些都市生活常見的休閒活動外，此外，還有一個重要目的：交流信息。這點，通過鄭孝胥和孫寶瑄的

日記可以清楚地看出。

　　鄭、孫如果離開上海一段時間，回滬以後會很快去遊張園。比如，孫寶瑄1897年10月4日自京抵滬，6日便馳車遊張園；1902年10月6日自京抵滬，10月10日遊張園。1906年1月6日，鄭孝胥上午自外地回上海，下午便去遊張園；1908年1月31日回滬，2月5日便遊張園。張園，是他們瞭解上海社會的一扇重要窗口，政治、經濟、文化、社會、外交，國際新聞，小道消息，朋友行蹤，在這裡都能瞭解得到。在鄭、孫的日記中，我們常能看到他們在張園不期而遇一批又一批的朋友、熟人。有時，鄭孝胥在日記中並不注明遇到什麼人，只是泛泛地說「逢相識甚多」。他們遇到別人，也是別人遇到他們。那麼多人有事沒事地總愛往張園跑，正說明張園作為一個公共活動場所，在上海社會生活中的特別重要性。

　　而張園之所以能聚集如此多社會知名人士，園主人張叔和也是功不可沒。這位無錫人交友廣泛，不論在官場、商場、還是士大夫階層都遊刃有餘。他常請盛宣懷、鄭孝胥等年資較高、有官府背景的人遊園、吃飯，也請王韜、袁祖志、黃式權這樣比較純粹的報館文人遊園、吃飯。袁祖志、何桂笙兩位報人的生日宴會就是由他做東舉辦的。其餘如洋行西人，著名妓女，公子哥

兒，他也奉為上賓。中國女學堂為選擇會議場所大費周章時，就是張叔和主動來函，願以安塏第全座捐免租，供中國女學堂請客之用的。他出於商，熟於文，近於官，「席上客常滿，壺中酒不空」，與各方面都有很好的關係。紳商各界也樂得有事沒事地來園中走走、看看。張叔和不僅善於和各方人士打交道，還常常親自參與在園內舉辦的各類活動。比如廉隅與姚女士、劉駒賢與吳權的文明結婚儀式便是由他主持的，秋瑾女士追悼會上他也曾發表演說，中華實業聯合會歡迎孫中山來上海時，還由他代表致歡迎詞。可見張叔和晚年確將全副精力投身於張園經營之中，充分運用自己的交際手腕和活動能力提高該園的知名度。

而他所相熟的這些人，也無一不是滬上各領域舉足輕重的人物，他們控制著上海的各大報紙和出版機構，如《申報》、《新聞報》、《選報》、《蘇報》、《時報》、《中外日報》、《東方雜誌》和商務印書館，主持著南洋公學、愛國學社、復旦公學等各種學校的事務，領導著中國教育會、預備立憲公會、地方自治公所和名目繁多的聯合會的組織。正是他們，構成了上海社會的精英階層，影響著上海社會的輿論。通過他們的活動，有形的公共空間（張園）與無形的公共組織（會館公所）、公共領域（報刊）奇妙地重合在一起。

在張園實行開放前，上海還沒有出現過這樣一種不分區域、行業、階級、種族、性別、政見，集休閒娛樂與政治活動為一體的公共空間。如果說，開放後的愚園、徐園象徵著文人學士的交往空間，是一種雅的化身，那麼張園則是士農工商「雜交」的場所，是「雅」與「俗」交匯的載體。它是清末民初居滬文人走出士大夫階層小圈子，融入近代市民社會的一座橋樑。雖然它的黃金時代也很短暫，大約從辛亥革命以後，隨著大世界、新世界等遊藝場所的興起以及影院、戲院等其他公共活動空間的開闢，張園的特殊地位不復存在，但在清末內憂外患的非常時期，憑藉著地處租界、出入免費、言論自由的優勢，張園確實是上海各階層人士最愛遊玩的公共場所，並在推動近代城市發展乃至市民意識的覺醒中扮演了重要角色。

《申報》1886年5月3日登載《味蒓園觀焰火記》：未抵張園，已見「燈光之火接連數里不斷，望之整齊璀璨，若軍行之有紀律，長蛇卷地陣法宛然……空中如金蛇飛舞，車馬賽途不可複進。」到晚十點鐘後，表演結束。中西士女連袂結裙，馬車、東洋車並駕齊驅，幸好有巡捕照顧，得以安全撤退。在各種紀念會、遊藝會、賑災會上，焰火表演更是花樣百出，極有人氣。1897年10月初，樂炬社在張園作焰火表演。價格每位二角，隨來童僕不計賬。

中國民俗，正月初一清晨，婦女們會結伴迎著新一年的喜神方走，叫「迎喜神」，人們深信正月初的「迎喜神」能給自己迎來吉祥，沾上喜氣。上海的城牆是圓的，且上海是水鄉城邑，城裡的街道曲折多彎，出門後就轉向了，於是「迎喜神」在上海叫作「兜喜神」。是否始終迎著喜神方走已不重要，重要的是婦女都樂意參加這樣的風俗活動。「兜喜神」靠步行，對小腳女人來講難免艱辛，後來上海有了馬車、汽車，兜喜神也演變為坐車「兜風」。圖為新年裡青樓中人結伴、到張園看花「兜風」。

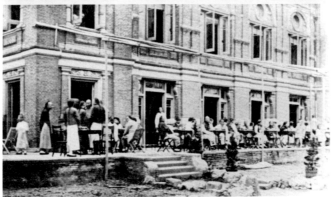

上 ｜ 辛亥革命前的張園，可以看作是二十世紀初中國政治的晴雨錶，也是上海各界集會、演說的一個重要場所，主張革命的人們，渴望使張園具有美國「費城獨立廳」那樣的功用。1910年8月16日，南社第三次集會就定於張園舉辦，圖為社員第三次雅集合影。

下 ｜ 張園安愷第外有一個遊廊，在風和日麗的季節，園主安置若干桌椅，供遊客休憩。

辛亥年上海第四次十美圖攝影（自左至右：文桂香、怡情別墅、張倩雲、花瑞英、胡四寶、洪四寶、謝田玉、花映玉人、徐寶玉、謝三寶）。

第七章　文苑詞林

　　作為晚清上海最重要的城市空間之一，張園不僅廣納中西遊客，集聚文人志士，更是常常出現在詩詞歌賦、小說筆記等眾多文藝作品中，隨意翻閱當年出版的報刊雜誌，就能看到不少關於張園的詩文。當時最經常出入張園的莫過於那些供職於報館書局的書生，閒暇時光，便常相約到此一遊，有時還舉辦開樽品茗的雅集，文人又多有舞文弄墨的習慣，遂留下不少寫景狀物、敘事紀遊的詩作。同時，張園就如同著名的寶善街、四馬路、一品香、跑馬場一樣，也是當年具有標誌性的城市空間，許多奇聞異事的發生地便是在此，是以晚清小說如《官場現形記》、《孽海花》等在描述上海時，亦把它作為重要的空間背景常常提及。另外，從《滬遊雜記》、《滬遊夢影記錄》開始，一批介紹上海風土人情的書籍陸續出版，而張園既為滬上知名景點，自然也有所涉及，而到《上海指南》這類旅遊手冊問世時，介紹得就更為詳細了。這些文本，無論虛構或寫實，無一不是瞭解張園絕佳的第一手資料，同時也是張園作為一個文化空間重要的組成部分。

　　中國古典園林是中國特有的建築藝術，並在漫長的發展過程中，與文學、繪畫緊密結合，形成了自己獨特的審美情趣——即追求宛若詩畫一般的造園意境。為此，它一方面積極汲取傳統文化中的精髓，一方面又以

不是自然、勝似自然的山水景色，催生了無數文人騷客心中的詩歌情懷，寫下了一篇篇膾炙人口的傳世佳作。中國的園林詩最早可以追溯到西晉，而從唐宋開始，隨著園林建造進入繁盛期，大批描繪園林景色的詩作得以問世，其中就包括王維的《輞川集》、盧鴻一的《嵩山十志》等著名篇章，直到明清兩季，由於江南士紳高漲的造園熱情，一座座小巧玲瓏、別具風致的私家園林拔地而起，由此產生的園林詩就更不計其數了。張園作為晚清上海最著名的園林，出入其間的名士又極多，自然也有不少相關詩作。

但其實，張園與傳統園林相比，有諸多不同。首先，它的第一任園主為西人格農，園子也是按照西人的習慣規劃的，講究寬敞整潔，而非曲徑通幽。其次它是一座開放性園林，任何人不問身分，皆可出入，相比一般私家園林高牆鐵門、拒人以千里之外的出世風骨，張園每日皆是遊人如織，充滿了市井氣息。再者，傳統園林除了提供山水之娛、花草之樂外，別無其他設施，而張園卻是各類遊藝俱全，還時常翻演新式花樣。總之，從各種角度看，張園都是一座都市氣息濃郁的新式園林。然而，縱觀這些描寫張園的詩詞，詩人們大多仍然遵循了傳統的詩詞語彙和意境，出新處不多，在他們的筆下，張園和傳統私家園林幾無軒輊。

從類型上說，最多的便是景物描寫的詩詞，一年四季，春夏秋冬，皆可入詩。春是「楊柳絲絲護碧溪」、「桃花搖落舞西東」，夏則「入夜亭園暑氣微」，秋有「涼雨雁聲」、「霜林媚紅碧」，冬為「一夜雪花舞，瓊瑤天宇深」。這是四時之景。還有專門詠物的，如寫雨的「細雨又黃昏，舊夢何曾醒」，寫月的「淡月依窗，微霜戀瓦，一燈搖夢紅暝」，寫荷花的「夜色昏黃辨不清，池荷開處水盈盈」，而最多的便是寫梅的，如「剩有寒花數朵開，寂寞秋容冷」，「寒梅最清絕，花下拂鳴琴」等等，諸句無不寫盡梅之冰肌傲骨。比較特別的是，因為煤氣燈、電燈的普及，炎夏時節，張園常營業至深夜，是以描寫夜景的作品也尤其多，如《晚至張園遊人盡散啜茗虛廊悄然成詠》、《七月九日夜至味蒓園》、《張園晚坐》等，都對張園的夜色美景做了細緻入微的描繪。

　　除了此類寫景狀物的詩詞之外，紀遊類的作品也很豐富，有一人獨遊的《開春四日雪後獨遊張園》，也有結伴而行的《雨後同蛻庵張園步月》、《同友人過味蒓園》，更有多人集會的《同人集張氏味蒓園賞荷惜月黑夜昏不能騁懷遊目感而有作》等等。遊園聚會，飲酒作詩，自西晉石崇首開金谷園之會後便是文人推崇的風雅娛樂，到東晉王羲之於會稽山陰開蘭亭雅集，並留下千

古名篇《蘭亭集序》後，更為後世所傾羨不已，效仿者
甚多，比較著名的就有北宋以蘇軾、黃庭堅為首的西園
雅集，以及清康乾年間揚州瘦西湖畔的歷次紅橋修禊。
而在現存的張園詩文中，也有一組詩寫於暮春三月在張
園舉辦修禊活動時，頗有追慕古風之意。所謂修禊，源
於古老的巫醫傳統，即於每年三月的第一個巳日（曹魏
後改為三月三日），配合春風和煦，陽氣布暢的時令，
通過在河水中洗浴而將身上的疾病及不祥拂除乾淨，後
來則演變成中國古代詩人雅聚的經典範式。此次張園修
禊，也是集聚海上文壇名士，包括有高旭、龐樹典、龐
樹伯、莊綸儀、楊鑒瑩、孫肇圻、楊天驥、王蘊章等，
俱是一時俊傑，把酒言歡之餘，各人分韻做詩，盡書閒
情適意。

當然，除了這些表現傳統士大夫遊園逸趣的詩作
外，也有一些作品將目光觸及到張園的新鮮事物上。比
如陳去病的《味蒓園看焰火》：「涼蟾如水露華清，士
女駢闐笑語盈。絕勝鼇山新氣象，不愁烽火滿東京。」
便將張園施放焰火時的情景描繪得入木三分。而味蒓園
舉辦的歷次慈善遊覽會，更是以其華彩紛呈引起社會廣
泛關注，相關詩作亦有所湧現，包天笑的七首《味蒓園
雜詠》前文已有引述，此外還有《張園慈善助賑會竹枝
詩十首》、《張園慈善遊覽會賦》等，生動描寫慈善會

舉辦時之情景。另有曾參與張園剪辮大會的義士，歸來後揮筆寫就豪言壯語「非關煩惱斬千絲，正是奇男勵志時。頭腦昔看留污點，鬢眉今喜顯英姿。何堪豚尾年年誚，應悔牛山濯濯遲。寄語同胞齊努力，文明兩字善為之」。文辭雖略顯粗糲，卻是難得正面描寫張園公共集會的作品。這些都是寫在張園盛景時光的，1919年張園關閉，雖然昔日風光不再，然而滄海桑田、世事變遷，不免令人幾多感懷，一些憑弔之作也由此問世，比如陶枚的《夜飛鵲（味蒓園感舊）》，以及胡懷琛的《過味蒓園遺址（有序）》等。

以上都是從內容上分析的，若從作者群體上看，也有一個顯著特徵，那就是和當時滬上最大的文學社團——南社緊密相關。不少作品就是發表在南社出版的詩文集《南社》叢刊上的，比如邵瑞彭《月華清（張園聽秋）》、龐樹柏《張園晚坐》、陶牧《夜飛鵲（味蒓園感舊）》、姚錫鈞《味蒓園三首》等。另有一些雖然登載的期刊各異，但作者也大多是南社成員，比如陳去病、高旭、鄧實、胡懷琛、陳蛻、諸宗元、王蘊章等，其中如陳去病、高旭都還是南社的元老級人物，兩人為南社的三大發起人之二（另一人為柳亞子）。這也難怪，當時南社在江浙一地影響很大，兩三年間就發展了幾百名社員，凡稍具名氣的文人莫不參與其間，且多會

寫一手舊體詩，以詩文會友。除了南社成員外，其他作者中也不乏一些晚清文壇的著名人士，比如晚清四大詞家之一的朱祖謀，江西派著名詞人、畫家夏敬觀等等。這些飽讀詩書的傳統文人晚年大多寓居上海，面對日新月異的外部環境，保有古典園林氣韻的張園無疑給了他們幾多慰藉。

如果說詩詞由於體裁所限，主要體現的還是張園草木景致之美，那麼小說則因其行文自由，縱橫捭闔，而將張園作為晚清上海重要活動場所的特徵表現得淋漓盡致。張園的興盛期大約在1893－1911年，這也恰是中國近代小說的空前繁榮期。晚清小說究竟出了多少種，始終沒有很精確的統計，據阿英估計，「成冊的小說，至少在一千種以上」。這其中，以上海為背景的，或者涉及上海的，又是多數。這有幾方面的原因，首先當然是因為出版業的繁榮。自開埠以來，上海以其地利優勢在各方面得開風氣之先，文化產業也不例外，當時「上海書局之設立，較糞廁尤多，林立於棋盤街、四馬路之兩旁」，其中，又尤以開明書店、商務印書館、鏡今書局、廣智書局、文明書局、國學社等最為知名，且都發行了不少頗具影響的小說。這是說單行本小說，至於報刊上連載的小說就更是不計其數了。因為廣受市民讀者歡迎，以登載小說為主的期刊層出不窮，如《繡像小

說》、《月月小說》、《小說林》、《新新小說》、
《小說月報》等都曾名噪一時，且均是在上海出版；而
著名的寫手如李伯元、吳趼人等，也主要活躍於上海一
帶。加之當時上海十里洋場，燈紅酒綠，比之內陸城市
自有一派別樣氣象，諸種因素綜合作用下決定了以上海
為背景的小說特別多。晚清四大譴責小說《官場現形
記》、《二十年目睹之怪現狀》、《孽海花》、《老殘
遊記》，除《老殘遊記》主要描寫京津一帶，其餘都寫
到上海的繁華世界。

　　而一旦將主人公的生活背景設定在上海，張園便
是一個極其重要的活動場所。李伯元及《官場現形記》
與張園的關係前文已述，吳趼人下文將詳細介紹，這裡
先來說說《孽海花》。《孽海花》為晚清小說的傑出代
表，以狀元郎金雯青（影射洪鈞）與名妓傅彩雲（影射
賽金花）的婚姻生活故事為情節主線，將同治中期至光
緒後期30年間重要歷史事件的側影及其相關的趣聞軼
事，加以剪裁提煉，熔鑄成篇。小說先由金松岑寫定前
六回合底稿，再由曾樸修改擴充至二十回，分兩冊於
1905年由小說林社出版。該書出版後，大獲成功，在不
長的時間裡，先後再版10餘次，行銷10萬部左右，獨創
記錄。《孽海花》全書縱貫三十年，從江南寫到江北，
從國內寫到國外，涉及人物眾多，描寫上海的筆墨也不

少，黃浦江、外灘、四馬路、一品香等等均有出現，而在第十八回「遊草地商量請客單　借花園開設談瀛會」一章中，更把書中重要的一場聚會設在張園。此次聚會名為「談瀛會」，由曾經的出洋使臣薛淑雲邀請具有出洋背景的寓滬官員在張園齊聚一堂，大家暢所欲言，各抒其志。作者也在此將自己的許多見解借筆下人物之口說出，並對張園景色有一番描繪：「如今且說離上海五六里地方，有一座出名的大花園，叫做味蒓園。這座花園坐落不多，四面圍著嫩綠的大草地，草地中間矗立一座巍煥的跳舞廳，大家都叫它做安塏第。原是中國士女會集茗話之所。這日正在深秋天氣，節近重陽，草作金色，楓吐火光，秋花亂開，梧葉飄墮，佳人油碧，公子絲鞭，拾翠尋芳，歌來舞往，非常熱鬧。其時又當夕陽銜山，一片血色般的晚霞，斜照在草地上……」由此可見張園在當時士大夫階層日常活動中的重要性。

　　不過相對於官商士紳，張園更是青樓佳麗的集聚之地，是以晚清一些描寫妓女生活的豔情小說，無不將此作為重要背景。比如張春帆最著名的小說《九尾龜》，此書又名《四大金剛外傳》，主要描寫妓院情況與嫖客的狎妓生活，曾被胡適稱之為「嫖界指南」。在十二集一百九十二回的鴻篇巨制裡，作者以酣暢淋漓的筆墨，描寫了妓女、流氓、幫閒、腐吏、商賈、戲子等形形色

色的人物，形象刻畫了中國近代都市生活的眾生相。而光從此書的目錄看來，與張園相關的章節就不少，比如第二十一回「鬧張園醋海起風潮　苦勸和金剛舊修好」、第九十四回「陳海秋痛恨范彩霞　章秋谷重遊安塏第」、第一百三回「味蒓園遇舊感前遊　金小寶尋春逢浪子」、第一百七回「遊張園初看髦兒戲　訪蕭郎又遇意中人」、第一百五十九回「范彩霞歇夏觀盛里　陸麗娟獨遊味蒓園」等等。而對一些發生在張園的盛會，比如萬國賽珍會，也有濃墨重彩的描寫。在作者看來，賽珍會的起因——江淮水災並非天災，而是人禍，主要因為近代海運的發達，許多漕米改走海路造成漕運減少，運河的重要性降低。漸漸河無人浚、堤岸失修，尤其淮、揚以北，河床淤塞、堤岸坍塌的情況非常嚴重，一旦遇著暴雨，東、西湖的水便一股腦兒流入運河，且無處洩洪，是以倒灌下游，水災頻發。至於賽珍會的舉辦情況，隆重倒是頗為隆重，由慈善家山西候補道孫伯義發起，請來了商約大臣陳宮保挑頭，並通過工部局聯絡了13國領事，議定了幹事長、章程和二十幾個辦事人員，在張園裡分頭忙得不亦樂乎。而在開幕當天，則有泰西士女兜攬、13國領事夫人分別掌櫃、婦女「天足會」義賣等等情節。然而，在作者眼中，這一切不過是場面熱鬧，看似為嗷嗷待哺的饑民籌集了萬千善款，實

則卻是一般曠男怨女藉以幽會的大好時機，甚至有人罵好好的賽珍會變成了個「大台基」。當然，因為是小說，作者的描述未免誇張，還有不少自我臆斷的成分在內，不過，從這裡也可以看出當時民眾對賽珍會的另一種看法。

另一部與《九尾龜》齊名的倡優小說《海上繁華夢》，當時影響也很大，該書由《大世界報》編輯孫家振撰寫，以妓院、賭館為中心，描寫了十里洋場中燈紅酒綠、紙醉金迷的生活。書中同樣多次出現張園，並在《海上繁花夢・續夢》第三回中，講述了張園召開「上海出品協會」時的情景，如與當時寫實類的新聞報導互為參看，亦頗為有趣。

除了萬國賽珍會、上海出品協會外，另有一些在張園發生的重要事件亦被作家寫入小說中，比如吳趼人的《新石頭記》裡面，就寫到了1903年在張園召開的兩次拒俄大會。吳趼人為晚清著名報人、作家，先後主持了《字林滬報》、《采風報》、《奇新報》、《寓言報》等報刊，發表了《痛史》、《二十年目睹之怪現狀》、《九命奇冤》等小說。在他的所有小說中，《新石頭記》這部作品較少引起關注，其實頗為特別，講述了賈寶玉在1901年復活，到上海、南京、北京、武漢等地遊歷的故事，並用大量筆墨描繪了火車、輪船、電燈、潛

水艇等新事物，具有強烈的科幻色彩。在本書的第十七回，賈寶玉還參加了在張園舉辦的聲勢浩大的拒俄大會，聽了不少人慷慨激昂的陳詞。其實，吳趼人本人即參加了此次拒俄大會，還發表過演說，這裡的描繪應該有許多親歷體驗雜糅在內，是這場大會頗為難得的文獻補充。

霍元甲的張園擂臺賽也是當時鬧得沸沸揚揚的新聞事件，自然也會有人留意，作家陸士諤便將其寫入了自己的小說《十尾龜》中。陸士諤為當時上海十大名醫之一，行醫之餘，便以驚人的速度寫小說，一生創作了百餘部小說，並在其小說《新中國》中神奇地預言了上海世博會的舉辦。《十尾龜》應是受張春帆《九尾龜》影響而寫就，同樣描寫妓界風月，只是不同與張春帆在官話中夾雜蘇白，全部用普通話寫成，且多用第一人稱，讀來樸實自然。書中人物聽說張園擺開中西擂臺賽，特意趕來觀看，最終卻抱憾而歸，雖沒有正面描寫比賽情形，但對當日車水馬龍、門庭若市之景倒是描繪得頗為充分。

詩詞、小說皆屬文學作品，可讀性雖強，難免有不盡實之處，好在當時也有如日記、遊記、旅遊指南等非虛構作品，同樣記載了大量有關張園的描述，皆是時人親身經歷、親筆寫就，可靠性較強，是重構張園歷史

不可或缺的文獻資料。其中，如《忘山廬日記》和《鄭孝胥日記》這樣的日記作品前文已有詳細分析，不再贅述。此處專門談談遊記、旅遊指南類作品中的張園。

　　上海自開埠以來，租界發展日新月異，繁華景象日盛一日，往來遊客亦是絡繹不絕，於是一些描繪近代上海的奇景異致，指點初涉上海而心迷目眩者的文字便應運而生，葛元煦的《滬遊雜記》就是最早出現的較成系統的一部著作。此書寫於1876年，其時，葛氏寓居上海租界已十五年，稱得上是個「老租界」了，對各類新興事物都頗為熟稔，信手拈來便彙集成書。全書共分四卷，卷一、卷二為雜記，以條目的方式介紹上海著名景點和特色風俗，卷三集滬上竹枝詞，卷四則附錄了當時上海各類行棧字號、主要洋行及一些會館公所和客棧的地址。此書雖名為《滬遊雜記》，卻不似傳統遊記，而更像一本旅遊指南，其時前往上海的遊客莫不爭相索購，惜其出版時間尚早，張園還未建成，書中自是沒有記述。不過1887年，因十數年間上海面貌又有改觀，原書已不敷使用，坊間要求出新版者甚多，但原作者已棄文從醫，無暇修改，於是倉山舊主袁祖志便越俎代庖，接過了重修任務，在原稿基礎上增添了不少新內容，作《重修滬遊雜記》付梓出版。其中就有《張家花園》一條：

園本西人格農所築，在斜橋之西。嗣為張君叔和
構居，近年廣收遊資，裙屐往來，殆無虛日。園
中一片平蕪，尤稱曠適，所植外國花卉甚多，冬
則藏諸玻璃室中。常於夜間燃電氣燈，照耀如同
白晝，或定期演放焰火，一時集而觀者，男女奚
止千人。園外柴扉題曰煙波小築，門外古樹上題
曰味蒓園，皆倉山舊主筆也。

　這可能也是除了新聞報導外，對張園最早的比較
完整的介紹了。其後，又有浙人池志澂作《滬遊夢影記
錄》一書，歷數滬上戲館、書場、酒樓、茶室、煙間、
堂子、馬車、花園、跑馬場、影戲場、雜技場之享有盛
名者，奇談掌故，多有涉獵。大約作於1893年，在論及
滬上花園時對張園也有所提及：

張園在斜橋之西，為遊愚園者必遊之路，故遊愚
園者率先遊張園。園本西人所築，嗣為無錫張
君叔和購為養母之區，不收遊資，故裙屐爭往來
焉。園中一望平蕪，尤稱曠適。有荷池廣數百
畝，隔池有紅梅數百本，兩花盛開，遊人到此，
彷彿置身於西湖孤山、三潭印月之間，亦熱鬧中

一清涼境也。所植外國花卉甚多，冬則藏諸玻璃
室中，園中柴扉題曰「煙波小築」，又曰味蒓
園，隸書古雅，不知誰氏筆也。

不過，嚴格說來，這些都還只是具有指南作用的
筆記，是以體例編排比較隨意，文字也較花哨，脫不開
一絲文人氣。真正意義上的旅遊指南則要到1909年才由
商務印書館推出，該年5月，商務印書館發行《上海指
南》一書，此為上海歷史上第一本中文旅遊指南，共九
卷，分為總綱、地勢戶口、地方行政、公益團體、工商
各業、交通、金融機關、遊覽食宿、雜錄，並附有各省
旅行須知、上海城廂租界地名表，資料詳實、數據可
靠。其後，商務每隔一段時間還會根據實時變化對內容
進行更新，出版新增訂的《上海指南》。就現在所看到
的，1919年之前，就有1909、1910、1912、1914、1916
五個年份的版本。這五個版本，都在遊覽食宿卷的園林
一欄收有味蒓園詞條，且都置於第一條，可見味蒓園當
時確實冠蓋滬上各園。詞條的文字內容也是大同小異，
不過從一些小異中也可以感受到張園的變化。比如，在
1909年的初版本中是這樣介紹的：

公共租界靜安寺路之味蒓園，係無錫張叔和氏別

業，故世人又稱之為張園。中有廣座曰安愷第，中央平坦，四角有樓，上下可容千人，故開會演說，恒在於斯。樓東北端複架望樓一，拾級而登，縱覽全滬風景，隱約可指。安愷第之西南，曰海天勝處，幽雅之致，亦自可人。東北隅有西式旅館，旅館之南，有曲沼一，紅橋三兩，架於其間，沼心小嶼，雜蒔松竹，橋西垂楊與四圍雜樹，搖曳生姿，春秋佳日，士女如雲，滬上園林，當推此為巨擘雲。

1910年的版本，在「有樓曰海天勝處」之後，多了一段：「中國品物陳列所即設於此，入覽費五分。其旁為光華照相館，東南為彈子房，東北為老洋房。」與中國品物陳列所1909年11月遷至張園相呼應。而到了1914年，則在「為無錫張叔和別業」後，又加了一句「今已屢易其主，屋宇不多，惟擅林木之勝」。雖非貶義，但已非一片讚揚，可見張園此時地位的下降。另外不見了「中國品物陳列所」的說法，多了「園內有桐古軒，陳設書畫古玩，另取入覽費五分」一句，應是品物陳列所的名目有了變化。1916年與1914年的條目幾乎完全一樣，而在1919年的版本中則已完全不見了張園蹤影。

從1909到1919，《上海指南》可以說見證了張園最

後十年的變遷，不僅為當時往來上海的遊客指點迷津，更是今人回溯這段歷史時難得的第一手資料。這些文字，同描寫張園的詩詞、小說一起，從另一方面豐富了回看張園的視角，雖是一鱗半爪，卻補上了文字記錄的重要一環。張園的歷史終將永遠地停駐於1919年，然而正是憑藉著前人有意或無意間的書寫，張園的傳奇才可能穿越一個多世紀，從故紙中翩然而出，在新的時代煥發出歷久彌新的光彩。

| 1887年《重修滬遊雜記》書影1。

序

是編刊於丙子年迄今已逾十稔時移物換小有
滄桑然四方人士來游茲土者依然索購不已嚼
園主人近年兼農業而專醫術雜坊友屢以重修
為請而百忙中竟無此閒眼因囑余代為刪修亦
即畧為增纂其中仍不無掛一漏萬之處向祈閱
者鑒之
光緒戊子季夏倉山舊主識

重修滬游雜記　序

1887年《重修滬遊雜記》書影2。

丙午仲春
刊版發行



海上繁華夢後集新書

上海笑林報館校刊

古滬警夢痴仙戲墨



海上繁華夢後集新書

古滬警夢痴仙戲墨

海上繁華夢後集新書　目錄

笑林報館刊印

1906年版《海上繁華夢》書影。

GUIDE TO SHANGHAI.

上海指南

附 錄

各省旅行須知

上海城廂租界地名表

宣統元年五月初版九月三版

商務印書館發行

翻印必究

The Commercial Press, Ltd., Shanghai

Third Edition.

November, 1909

1909年版《上海指南》書影。

1917年版《九尾龜》書影。

附錄

張園詩詞選

〈遊張園和朋雲社兄〉

　　　　林園風物最幽清，多少亭台巧作成。
　　　　薄暖好花舒豔色，和風嬌鳥弄柔聲。
　　　　蘭橈桂楫蕩流水，寶馬香車碾落英。
　　　　擬拔金釵沽美酒，狂吟醉倒月三更。

〈張園和友〉

　　　　茅亭突兀水中央，怪石靈籠垂綠楊。
　　　　彷彿瀟湘仙境裡，微風吹送白蓮香。

〈同人集張氏味蒓園賞荷惜月黑夜昏不能騁懷遊目感而
有作〉

　　　　夜色昏黃辨不清，池荷開處水盈盈。
　　　　素娥似妒紅妝豔，不向銀塘放月明。

　　　　聞道張園荷盛開，三人攜酒到亭台。
　　　　名花不負詩人意，暗送香風拂拂來。
　　　　——曹讓之　以上刊《萬國公報》1893年第54冊

〈季春偕蓉城陳詩傑遊滬西張園拙擬呈政並乞諸相知
點政〉

　　　　幾角閒亭幾曲溪，柳絲兩岸綠陰齊。
　　　　攜朋散步深林裡，野樹春濃鳥恰啼。

　　　　亭台處處傍桃溪，芳草池塘翠色齊。
　　　　林外歌樓絲竹脆，越詞巴調和鶯啼。

　　　　楊柳絲絲護碧溪，游魚可數六鱗齊。
　　　　流鶯似識遊人面，不住枝頭百囀啼。

　　　　盤桓好景過前溪，萬象春光一望齊。
　　　　亭下徘徊人小坐，倚欄且聽杜鵑啼。

　　　　畫樓傑閣柳橋東，似霧如煙幕欲蒙。
　　　　試馬暢遊新石路，鞭捎萬紫與千紅。

　　　　桃花搖落舞西東，絳雨頹雲豔發蒙。
　　　　路繞清溪溪繞路，枝頭鳥語夕陽紅。

　　　　不厭流連西複東，輕煙微雨躍鴻蒙。

春深三月花紛落，鬥定殘妍滿地紅。

青簾斜掛竹籬東，酒舍幽開煙樹蒙。
對影同斟欄畔坐，樽盈蟻綠與浮紅。

紛紛車馬亂西東，晚色沉沉匝野蒙。
遊遍勝園歸騎去，斜陽殘處暮天紅。

——滬濱陳瑰寶

以上刊《益聞錄》1893年第1277期

〈味蒓園看焰火〉

涼蟾如水露華清，士女駢闐笑語盈。
絕勝鼇山新氣象，不愁烽火滿東京。

——佩忍（陳去病）

以上刊《二十世紀大舞臺》1904年年第一期

〈雪後遊張園〉

一夜雪花舞，瓊瑤天宇深。
美人駕車馬，邀我過園林。
火影紅爐撥，冰痕綠酒斟。

寒梅最清絕，花下拂鳴琴。

<div align="right">——枚子（鄧實）</div>

<div align="right">以上刊《政藝通報》1904年3卷15期</div>

〈卜算子　張園有感〉

　　車馬渺天涯，滿園蒼苔靜。立遍空庭不見
人，只見孤鴻影。

　　細雨又黃昏，舊夢何曾醒。剩有寒花數朵
開，寂寞秋容冷。

〈暗香　張園見梅花〉

　　舊遊如昔，剩數株老樹。橫斜籬側，歲歲花
開，應有玉人弄瑤笛。只恐清寒難受，銷損了冰
肌玉骨。待摘取空翠歸來，竹外又明月。

　　故國惟陳跡，正寂寂湖山一片殘碧。天寒遠
別，獨自攀條空歎息。轉瞬冷香飄盡，誰伴我淒
涼吟魄。縱異日重到也，何曾認得。

<div align="right">——枚子（鄧實）</div>

<div align="right">以上刊《國粹學報》1905年1卷5期</div>

〈張園〉

　　　　燈火惱人意，驅車叢薄間。
　　　　張園終自好，萬態複相還。
　　　　草樹縈香吹，星河見酒顏。
　　　　循廊同閱世，飛蝶故閒閒。

　　　　　　　　　　　　　　　　——伯嚴
　　　　　　　以上刊《國粹學報》1906年2卷6期

〈雨後同蛻庵張園步月〉

　　　　入夜亭園暑氣微，虛廊人跡往來稀。
　　　　掛林新月未全上，逐雨孤雲亦懶飛。
　　　　對影中宵成獨晤，拂衣浮世竟何歸。
　　　　孤生且戀江湖樂，與子行行歌采薇。

　　　　　　　　　　　　　　　　——若海
　　　　　　　以上刊《政藝通報》1906年5卷11期

〈晚至張園遊人盡散啜茗虛廊悄然成詠〉

　　　　日沉車馬散歸鴉，獨踞風廊撥揀芽。
　　　　密樹成帷宿星斗，疏燈羅石伏龜蛇。

道心欲合無窮世，夜氣扶余解語花。

攜手勝流今略盡，閒看傭保數年華。

——伯嚴

以上刊《政藝通報》1906年5卷13期

〈七月九日夜至味蒓園〉（二首）

此間飛不到塵埃，趁月招涼坐幾回。

數點明燈映水遠，一聲短笛渡林來。

人懷老杜悲秋興，池瀋昆明動刼灰。

濃綠滿園多歲月，未知誰氏手親栽。

評茶獨坐向閒階，如此風情淡壯懷。

拳石籠煙剛露髻，松林落月卻橫釵。

驚人唳聽九臯鶴，惱我聲喧兩部蛙。

世事棋枰爭下子，何堪狐擪複狐埋。

——覺我

以上刊《小說林》1907年第5期

〈張園梅花〉

張家園裡數株梅，歲歲相逢總盛開。

花上盈盈歌一闋，風前豔豔酒千杯。
芳波照影知誰見，斜日攀條卻獨來。
眼底風光渾不是，一回思念一回灰。

<div align="right">

——林旭

以上刊《國粹學報》1908年4卷4期
</div>

〈前調　張園秋晚草木變衰昭倚扶病來遊感話近事仍和石帚〉

　　倦侶哀時，長愁送日，坐支羸力。病裡登臺，霜林媚紅碧。當唇注酒，持一笑、剛腸從客。喧寂。涼雨雁聲，識殊方棲息。

　　明鐙廣陌，盈匊狂塵，蒼波蕩愁藉。湛盧迸淚去國，海西北。斷得故山歸思，何地釣遊尋曆。酹晚英無語，知是誰家秋色。

<div align="right">

——朱祖謀

以上刊《國粹學報》1908年4卷5期
</div>

〈味蒓園茗席〉

　　茗席清秋索畫圖，高欄小坐對平蕪。
　　穿街馬滑蹄流鐵，隔樹星明葉綴珠。

蓬島仙人殊窈窕，蓮塘花事異榮枯。

世間南望還成北，未必行雲肯與俱。

<div style="text-align: right">

———夏敬觀

以上刊《國粹學報》1909年5卷1期

</div>

〈開春四日雪後獨遊張園〉

笙歌四沸春聲裡，物外園林晚更幽。

遲日亭台明積雪，惜春懷抱強登樓。

未應落落終難合，坐對茫茫始欲愁。

立雪門前行跡斷，十年心折此淹留。

<div style="text-align: right">

———蛻庵（陳蛻）

以上刊《國風報》1910年1卷22期

</div>

〈同友人過味蒓園〉

夾道林光受雨多，高雲不動互天河。

明明釵朵當鬟見，一一車燈銜尾過。

難忘臨筵歌定子，莫妨歸笑語黎渦。

虛廊燭暗還吟嘯，其奈清宵百感何。

<div style="text-align: right">

———諸宗元

以上刊《甲寅雜誌》1914年第1卷第2號

</div>

〈遊張園得風入松二闋〉

　　　薄寒輕暖嫩晴天，日日訪張園。畫堂叙影紛
無數，鬥娉婷巧笑爭妍。熀燦黃金約臂，重重皓
腕牢栓。

　　　舞風楊柳態翩躚，三起又三眠。絲長難縮濃
春住，望香車去已如煙。河上遊人目斷，堤邊芳
草芊綿。

　　　朱輪華轂跬紛紛，十里盡香塵。漫漫淺草平
沙地，有嬌鶯雛燕嬉春。飛絮白黏素面，落花紅
襯湘裙。

　　　芳園點綴四時新，遊賞趁良辰。遙聞一派笙
簫裡，和清歌響過行雲。沉醉東風歸去，六街燈
火黃昏。

　　　——渭生　以上刊《民權素》1914年第1期

〈乙卯上巳隨庵招同人在味蒓園修禊晚集六孃粧閣分韻
為詩觴政之苟翻同金谷拈得群字率賦塞責〉

　　春陰黯黯重三節，群屐風流總軼群。
　　今昔不殊郗許客，卷舒同學會稽雲。

息機獨悟撘床樂，忘分應讖誓墓文。
歇恨氐胡氛正惡，座中寧有謝將軍。

———— 龐樹典鮦隱

〈味蒓園修禊拈得峻字〉

永和風已歇，春光有餘閏。
微雨洗亭皐，林木俯千紉。
裙屐何翩躚，流光只一瞬。
清談思江左，蘭亭企前晉。
博帶複峨冠，詞源瀉玉潤。
瑤尊傾佳釀，畫燭飄金燼。
荖尾開山茶，倚霞詢雲鬢。
離亂越多年，烽煙慫鋒刃。
海濱乾淨土，謑嗟來田畯。
桑者亦閒閒，詩書懷美瑾。
抱璞久不渝，守此尾生信。
擊楫在中流，揖讓愧前進。
何以保令聞，名巍德亦峻。

———— 莊綸儀紉秋

〈海上修禊分韻得蘭字〉

　　光風無複汎崇蘭，庭院陰陰閣莫寒。
　　客裡忍將春禊廢，眼前惟覺酒杯寬。
　　中年絲竹終何補，三月鶯花略已殘。
　　醉墨分題在行卷，江山橫涕幾人看。

　　　　　　　　　　　　——龐樹柏檗子

〈隨庵社長兄集同志海上修禊拈得陰字〉

　　無端愁緒入孤吟，上巳風流倘可尋。
　　絮絮么弦紅有淚，匆匆芳訊綠成陰。
　　此生屢負看花約，未死難消擊築心。
　　惆悵蘭亭人不見，河山破碎又而今。

　　　　　　　　　　　　——高旭鈍劍

〈佛士侄在味蒓園修禊分韻代拈得有字寄書索詩走筆
成此〉

　　陽和蕩天地，盛會繼癸醜。
　　煙花滿江城，詩人杯在手。
　　淞濱我舊遊，往跡一回首。

春光入戎馬，佳節閉戶牖。

絲竹雜鼓鼙，哀亂得未有。

雞犬接穹廬，幽賞斯文醜。

今得阿咸書，名園有詩酒。

清流錯裙屐，觴詠亦豈偶。

亂定值良辰，憂樂誰先受。

同景異所懷，今昔何薄厚。

益思江南春，覊羈京洛久。

斯遊千里合，為我慰桃柳。

曲江改十三，我詩未為後。

唐文宗開成元年兩公主出降有司供帳事繁又逼曲
江宴京兆尹奏請改期上巳去年取十九日為重陽今
以十三日為上巳

——楊鑒瑩雲史

〈乙卯上巳修禊分韻得竹字〉

靈秀鍾虞山，楊子尤淵穆。

乙卯莫春初，修禊集滬瀆。

貽我尺素書，勝地許追逐。

風雅愧群賢，高談憂儉腹。

望風不敢前，索居耐幽獨。

身世感滄桑，時艱正蒿目。
紅粟飽侏儒，遠謀讓食肉。
公等付達觀，我亦籌之熟。
何以娛良辰，點綴資花木。
何以樂嘉賓，觴詠更絲竹。
憶昔遊蘭亭，山客淨如沐。
扶醉壁題詩，翠墨淋漓讀。
回首十八年，風塵苦僕僕。
老大只自傷，日月那可複。
行樂能及時，何須慕爵祿。
韻事續永和，贈君圖一幅。

——孫肇圻頌陀

〈佛士修禊海上代拈得此字韻索補〉

去年三月三，觴詠南海子。
今年十剎海，蕙事聊複爾。
京邑浣緇塵，睇茲一勺水。
笑倒弄潮兒，海水不盈咫。
舊侶在江鄉，勝遊百倍此。
深情不遺遠，千里函素紙。
淞浦渺可接，令我懷芳沚。

暝想味菰園，采采盛桃李。
繡閾藉欄楯，文石當階陛。
芳草寄遐心，修竹稱佳士。
薄暮來軒車，裙屐紛紈綺。
雖無管與弦，幽情至可企。
及時暢襟抱，山川猶昔似。
伊余方索居，好懷委棲杘。
疏散抗朝卿，蕭條依椽史。
玄髮不盈顛，塵垢乃積體。
誰能久京洛，空流染絲涕。
藉詩一祓除，下悼明素履。
詰朝驛使南，悵望吳山趾。
江介故人多，詩成已有幾。

<p align="right">——楊天驥繭廬</p>

〈點絳唇上巳修禊佛士招領惜春粧閣分韻得在字〉

　　為惜春歸，看花擷取芳蘭佩。曲江飛蓋，花
事今宵最。

　　一院鶯聲，喚起春如海。春無賴，薄粧蛾
黛，贏得春愁在。

<p align="right">——王蘊章蓴農</p>
<p align="right">以上刊《雙星》1915年第3期</p>

〈張園晚坐〉

園亭斜日好，久坐欲忘歸。
月沼秋香澀，風廊夜色微。
馬跊猶得得，蝶影故依依。
別有遊塵至，無端惜素衣。

——檗子（龐樹柏）
以上刊《南社》1915年第14集

〈月華清　張園聽秋〉

淡月依窗，微霜戀瓦，一燈搖夢紅暝。多事秋
聲，作出者般悽哽。算天涯情味郎當，又付與西
風催醒。誰省。有幾家客子，傷心同聽。
不怨殘宵偏永，怨落木無端，欺人愁病。水遠山
長，回首祇成銷凝。盡殼伊響到明朝，可念我和
衣閒等。休更。想寒砧咽處，轆轤金井。

——邵瑞朋次公
以上刊《南社》1916年第16集

〈丙辰人日後一日與張君純敬劉君宣閣兄弟同遊張園後
有詩紀遊餘未及知也今年新正過張君齋始出以相示亟濡
筆和之〉

勝概俄陳跡，新詩詠隔年。
園林冰雪古，梅柳早春妍。
豪氣銷金粉，珠樓自管弦。
獨尋溪水漲，依舊碧於煙。

————瞿宣穎
以上刊《約翰聲》1917年第28卷第1期

〈張園慈善遊覽會賦〉

涉斜橋而西望兮，訝燈火之爭輝。何冷落之張園
兮，今車馬之如飛。客告餘曰：「此慈善遊覽
會也。當夫開幕數日，雨師灑道以迎賓，風伯揚
塵而拒客。其景象可謂岑寂矣。今者天朗氣清，
星稀月白，子果有意於遊，以永今夕乎？」余應
之曰：「諾。」於是攜手偕行，聯袂而進。入其
門，見夫裙屐雜遝，管弦悠揚。人誇墮馬之髻，
世門愁眉之妝。樹轉華燈而如畫，風吹羅襦以生
香。嗟酣歌恒舞之不可久兮，何舉國人皆若狂

也。登飛塔以西望兮，厥高疑乎井幹。攀危欄而愕眙兮，摘星辰其何難。乘雲梯而下降兮，喜片刻之能安。圖名八陣而盤旋兮，師武侯之遺制。人似蟻以穿珠兮，嗅宛轉之巧計。若夫離宮別館，列肆分廛，或飛觴於瑤席，或坐花於瓊筵。所謂入五都之市，而煙雲相連也。爾乃鐃鼓嘲轟，高管嗷噪。韓娥曼聲，何戡（是晚有孫菊仙）雅操，既《激楚》而《結風》，複長歌而短嘯。流連絲竹，謝太傅之深情；顧盼清歌，周公瑾之宿好。至於魚龍曼庭之屬，山車巨象之奇，觀者莫不驚心而動魄，舞色而飛眉。犁靬之幻人，不足以比其技；端門之雜戲，未足以窺其籬。洵足以集耳目之大觀，而令人神駭精移也。迨夫舞袖郎當，歌喉歇絕，餘與客既乘興而來，亦興盡而別。蛙鳴乍大而乍細，螢火忽明而忽滅。綠楊蔭裡，車水馬龍之盛，猶恍惚如隔日也。

——宣閣（劉麟生）
以上刊《餘興》1917年第29期

〈過味蒓園遺址（有序）〉

　　味蒓園，原在上海靜安寺路，本為西人格龍氏別墅。清光緒八年，為無錫張鴻祿購得，題曰味蒓園，又稱張園。初建時，僅二十餘畝，歷年展拓至七十餘畝。有廣廈一所，曰安塏第，頗宏敞，具饌可容千人。西南隅有高樓，可望遠。自光緒十一年開放，任人遊覽，約歷三十年而廢。今靜安寺路麥特赫斯脫路間，為其遺址。已改建市房及住宅矣。

　　千人曾記試芳尊，一客重來踏路塵。
　　空負味蒓名字好，可憐不識太湖蒓。

<div align="right">──胡懷琛
以上刊《學術世界》1937年第2卷第3期</div>

張園相關小說節選

《九尾龜》第九十四回

　　……秋谷在家過了一夜，直到明日十點多鐘方才起來。這個時候正是四月初的天氣，春歸南浦，

綠滿林皋。大家都換了單羅夾紗的衣服，秋谷便
對陳文仙說道：「今天禮拜六，我也懶得出去，
我們雇一輛馬車到張園裡看看如何？」文仙聽
了，便也點一點頭。吃過了飯，秋谷早叫人到善
鐘馬房去雇了一輛橡皮亨斯美快車來，放在門
首。秋谷換了衣服，看著陳文仙裝飾好了，穿一
件白羅夾襖，戴一頭翡翠簪環，淡淡蛾眉，彎如
新月；盈盈媚眼，靜若澄波。慢慢的移步出來，
同著秋谷一同坐上車去。秋谷拔出鞭子，理順絲
韁，只把右手的鞭子一揚，左手的絲韁一抖，那
馬早放開四蹄，潑喇喇的向前跑去。新馬路到張
園，本來沒有多少路，風和日麗，草軟沙平，秋
谷的馬車一路如飛跑去。到了張園，秋谷循著囊
例，把馬加上一鞭，搶到安墻第門前停住。秋谷
在車上輕輕的一躍而下，陳文仙也跟著下來。秋
谷站在安墻第門首，抬起頭來，四面一望，只見
綠陰遍地，碧草如茵，一陣白蘭花的香氣，夾著
晚風，直送到鼻管裡來。

《九尾龜》第九十五回

章秋谷同著陳文仙到了張園，兩個人一同走進安
墻第去，四周看了一看，見那些男男女女來吃茶

的人，倒也狠多，男的一個個都是畫扇輕衫，女的一個個都是纖腰皓腕，來來往往的十分熱鬧。秋谷同著陳文仙揀一張桌子坐下，泡卜碗茶，坐了一回，覺得沒有趣味，便招呼堂倌把茶留下。那幾個堂倌本來都認得秋谷的，便諾諾連聲的答應，秋谷便同著陳文仙走出來四面閒逛。到了外面，覺得空氣清新，神氣為之一爽。秋谷因為自己半年不到這個地方，便抬起頭來細細的四面觀看，只見還是那幾處的亭臺樓閣，花木池塘，並沒有添出什麼來。秋谷同著陳文仙一面講話，一面慢慢的向前走去，只見板橋幾曲，流水一彎，樹底殘紅，春魂狼藉，枝頭新綠，生意扶疏，已經換了一派初夏的景候。各處走了一回，陳文仙只累得香汗淋漓，微微嬌喘，秋谷見陳文仙有些走不動，便攙著他的手一路走回來。已經日色西沉，歸鴉噪晚，安塏第門外，卻馬龍車水的擁擠非常，都是那些堂子裡頭的倌人，一個個敷粉塗脂，爭嬌鬥豔。那天上斜陽的光線，一絲一縷的直射過來，颭著這些倌人頭上的珠翠，便覺得光華飛舞，耀得人眼睛都有些花花綠綠的看不清楚。

《十尾龜》第二十二回

　　……這日靜齋太太就率著女兒登門拜訪，並喊了四部橡皮輪馬車，專請費太太等遊張園。說：「太太來的也巧，張園今日齊巧有擂臺大會，這是上海從未有過的盛事，我們陪著太太也去開開眼界。」馬小姐道：「媽，這是靠費家伯母的福氣，伯母堪堪到，就有這椿盛事，好似這座擂臺專打給費家伯母瞧似的，我們都不過做個陪客。」費太太聽了，十分高興。四部馬車，同到張園。這日張園遊人比平日多，車子接接連連，停得幾乎沒處停放。轎車、皮篷車、船式車、汽油車都有，中間的路竟像窄巷一般，兩邊都是車子。眾人下車，由馬太太引路，走進安塏第，見裡頭人已是不少。費太太道：「上海地方人究竟來得多，花園是幽雅所在，怎麼也這般的嘈雜。」馬太太道：「閒常不會這樣盛的，今天就為打擂臺，大家都沒有見過，所以哄攏了這許多人。」新姨太道：「聽說外國人和中國人比較本領呢，不知確不確。」馬小姐道：「怎麼不確，不見擂臺已經搭好了麼。」費太太回頭，果見草地上搭著一座擂臺，約有一人也似高，上面

空落落，並沒有什麼陳節。此時堂倌已過來應酬。八個人分兩雙檯子坐了，泡茶喝著閒話。馬太太、費太太、大姨太、二姨太坐一桌，馬小姐、費大小姐、費二小姐、新姨太坐一桌。馬小姐談風甚好，講講這樣，說說那樣，費家兩位小姐年紀又正差不多，氣味相投，所以雖屬新交，竟然宛如舊識。隔桌上馬太太又是交際場中老手，張羅得四路俱到，應酬得八面風光。費太太、費姨太、費小姐頓覺著馬太太母女十分有趣，卻然相見恨晚起來。兩桌人正講的熱鬧，忽見玻璃門開處，走進三個女子來。珠光寶氣，異常耀眼。八個人眼光，不覺一齊停住。……

……費太太心想：「上海的人，都這樣和氣，初碰面就親熱得要不的。」馬太太道：「我們各處去走走，瞧瞧張園的景致。」於是先就安垲第內，樓上樓下兜了個圈子。然後從前門出去，彈子房、老洋房、光華樓通遊了一遍。這日遊人很多，到處人聲嘈雜，人氣蒸騰，熱鬧得不堪名狀。……

馬太太、費太太等一干人，才從光華樓出來，劈面碰見了費春泉、馬靜齋。靜齋道：「今天擂臺不打了。」馬太太道：「為甚緣故不

打？」靜齋道：「聽說外國人中國人講不通呢。外國人只許動手，不許動腳。中國人不答應，所以不打了。」馬太太道：「打擂臺也會滑頭的，上他當的人倒不少呢。」馬小沮道：「既然不打擂臺，我們呆坐在這裡做什麼，還是兜兜圈子爽氣的多。」馬太太道：「費太太不知可喜歡外頭去兜兜？」費太太道：「我是隨便的。」於是馬小姐做主，叫馬夫駕車，八個人陸續上車。馬太太、費太太作先鋒，馬小姐新姨太作殿後，費家兩位小姐兩位姨太作了中軍，四部馬車一齊出發。出了張園，馬夫把鞭只一揮，拍踢拍踢四部車子排成一字長蛇陣，滔滔滾滾，飛一般望東卷將來。……

《海上繁花夢　續夢》第三回

……誰知懷策已到張園去了。再去尋找圖仲，家中回說有病不能見客，跑了個空。沒奈何只好回家，仍與醉月樓商議。醉月樓道：「姓胡的既然生病，找到他也是無益。姓蕭的現在張園，我們正好前去。本來今天出品協會開幕，何等熱鬧，不去也是可惜。我昨夜已諸事端整，倘你沒有工夫，一個人也要前往。如今吃過了飯，大家同

去甚好。到了裡面之後，你去找到姓蕭的與他講話，我在園中頑耍等你。」祖詒說如此甚好，遂催廚子開飯。吃畢，雙雙的同到張園。見園門口縈著一個冬青柏枝的高大牌坊，牌坊上把電氣燈裝成「上海出品協會」六個大字。牌坊左右的甬道上，掛著無數五色紙燈，甚是好看。馬車到了園門不能再進，即便停下，二人至賣票處，拿出八角洋錢，買了兩張入場券入內。但見園中草地之上，蓋成許多草房；那草房裡開著亨達利、興呂祥等洋貨鐘錶各店，柏德洋行留聲機器，威麟電燈公司，及大慶樓酒館、萬家春番菜、小花園茶館等各店。並有一班消防隊，預防火燭，頗甚嚴肅。二人暫且不至草房，先到安壋地去。見門口高扯著兩面龍旗，臨風招颭，彷彿是導人進觀。入門便見樓上樓下陳列著無數出品，俱由松江府屬各縣送來，凡天產、農業、工藝、美術、教育等品，不下數百餘種，一時真個觀之不盡。祖詒一心要尋找懷策，哪裡在他眼內。醉月樓是個婦女，乃是要瞧熱鬧來的，那出品怎去細看著它，反恨屋子內的桌子一張張擺得只有進路、沒有出路，進去了必須將各處跑完方能出外，甚是費事。內中卻有五六個人在那裡，把這陳列東西

逐件研究，並說：這個出品協會雖只松屬一府，那出品已有一萬四千餘件之多，將來南京開勸業會，彙集各省出品，不知更有多少。中國誰說沒有東西，那商業不發達的緣故，只因無人提倡，不知比較，以期精益求精所致。如今有此盛舉，日後必有效果可收。聽他們講究得真甚津津有味，這班人祖詒和醉月樓看了，覺得俱甚面熟，不過叫不出他們名字，他們卻認得祖詒的甚多，乃謝幼安、杜少牧、甄敏士、平戟蘭、鳳鳴岐諸人。大家一頭談論，一頭款步而行。祖詒兜了一個圈子，心中很不耐煩，醉月樓也覺沒甚趣味，因說：「我們還是尋個地方，泡茶略坐一刻再說。倘然懷策也在那裡，你們可以彼此晤面。」祖詒連聲道好，遂出了安塏地，向草房一帶走去。忽聽得風裡頭卷過來一陣鑼鼓之聲，乃音樂部中女班唱戲。醉月樓便想去看，且慢吃茶。祖詒哪有不依之理。剛走過一個賣福引券的地方，瞥見懷策正在那裡買券開看，一角錢，買到了一隻鬧鐘，甚是得意。祖詒上前叫了一聲，問他買的什麼東西。懷策道：「這叫做福引券，兩角洋錢一張，張張都有彩物寫在裡面，最小的是一支呂宋煙或一匣派律脫香煙。一朵鈕頭花之類，大

的卻有香水、金表、衣料，並一輛橡皮包車在
內，靠著各人的手色去買。」醉月樓一聽大喜，
摸出一塊洋錢，買了五張票子，開看時，得的乃
是一包三炮臺煙、一匣鐵筒香水、十冊環球社圖
書日報、一瓶中法藥房檸檬糖汁、一方洋巾。祖
詒瞧著手癢，也買了一塊洋錢。、開看時乃呂宋
煙三支、鈕頭絹花一朵、明信片一張，俱是並不
值錢之物，不及懷策與醉月樓；心中有些不信，
再要買五張一試。醉月樓要緊想去看戲，對祖詒
道：「你們買好了票，可在那裡吃茶等我，我看
了兩三出戲便來。」祖詒被她這一句話提醒，他
心中有事，怎在這裡耽擱工夫，因問懷策：「這
會場上可有茶館？我要與你談一會天。」懷策將
手一指道：「那邊小花園內便是，你有什麼說
話，可買好了福引券同去。」祖詒搖頭道：「這
話說來很長，福引券不要買了，我們快去。」又
回頭對醉月樓說：「你看了戲，一準可到小花園
來。」

《新石頭記》第十七回

　　……伯惠道：「你來得正好！今日兩點鐘張
園議事，我們可以同去看看。」寶玉道：「議什

麼事？」伯惠道：「聽說中國和俄羅斯訂了個密約，有割棄東三省的意思。大家就議這個事，時候已經差不多了，我們去吧。」於是同上馬車，徑奔張園，只見為時尚早，兩人就在老洋房廊下泡茶。坐了有一點多鐘時候，只見議事的人陸續到了，約莫也有二三十人，聚在一間屋子裡，當中擺著一張大菜桌子，先有一個人站到當中去。寶玉定睛看他時，只見他生得雙眉緊皺，兩目無神，臉上似黑非黑，似青非青，身上說肥不肥，說瘦不瘦，天生成的愁眉苦目，又裝出那喪氣垂頭，只聽他說道。「今日難得諸公到此，具見一片熱心。近來聽說政府和俄國訂立密約。這密約不必說，總是大有關係的了。諸公到此，務望商量一個辦法，怎生阻止得住才好。」說罷，退了幾步，眾人又你推我讓的，讓了半天，才又是一個人站到當中去。這個人卻是生的黃黃的臉兒，年紀不過二十來歲，頭上的頭髮，卻長的很長，就和在熱喪裡似的，站定了說道：「政府和俄國立了密約，這是國家大事，像我這種人，還上來演說嗎？算什麼呢！不過依我想來，大家同是中國人，凡是中國的事，都與我們有關係的。這回的約，既是密約，可見這約內的話，政府是不肯

叫我們知道的了。但是拳匪之後，慶王和李中堂在京議和，俄國卻要把去年壽山在黑龍江啟釁的事，另外提議，可見這密約是一定關係東三省的了。諸公，去年俄人在黑龍江虐待華人，把數千華人，都趕到黑龍江邊，逼著他們跳下水去，一時華人死屍塞江而下。諸公莫以為東三省的事與我們無涉呢！我們只管醉生夢死的過去，黑龍江便是揚子江的前車。」說到這裡，有幾個人連連拍手，那人便退下去了。眾人又是你推我讓的一番，還是頭回那愁眉苦目的人，站上來說道：「我們今日務要商量一個辦法，或者擬定幾個電稿，打給政府和各督撫，竭力阻止。諸公以為如何？」說罷，又有幾個人拍手。那人又道：「今日人少，我們約定了後天再開大會一次，再行決定辦法吧。」於是眾人紛紛散去，伯惠和寶玉也上車而回。

寶玉又約定伯惠，後天再去看看。到了後天再去看時，那局面大不相同了，移到了大洋房裡面。靠裡當中，拼了兩個方桌子，上面又加上了一個桌子，旁邊設了個簽名處，下面一排一排的列著百多張椅子，陸續到的踱來踱去，長籲短歎，搓手頓足。起先一個人站到方桌子上面，說

了一番開會宗旨，以後又一個人上去演說。可奈今番人多，聲音嘈雜，聽不清楚。這個人說過之後，來的人更多了。看官，須知這張園是宴遊之地，人人可來，所以有許多冶遊浪子以及馬夫妓女，都跑了進來，有些人還當是講耶穌呢，笑言雜遝，哪裡還聽得出來。只見一個扮外國裝的，忽的一聲，跳上臺去，揚著手中的木杆兒，大聲說道：「今日這裡是議事，不是談笑，奉勸你們靜點，不要在這個文明會場上，做出那野蠻舉動來。」說罷，忽的一聲，又跳了下去。寶玉細認這個人時，卻就是前回那黃黃臉兒的後生，見了他今天的裝扮，方才知道他頭回並非是在熱喪裡，是要留長了短頭髮，好剪那長頭髮的意思。以後又陸續有人上去說，可奈總聽不清楚。寶玉不耐煩，正想走開，忽然聽得一陣拍掌之聲，連忙抬頭看時，只見臺上站著一個十四五歲的女孩子。寶玉吃了一驚，暗想近來居然有這種女子，真是難得。因側著耳朵去聽，只聽她說道：「一個人生在一個國裡面，就同頭髮生在頭上一般。一個人要辦起一國的大事來，自然辦不到，就如拿著一根頭髮，要提起一個人來，哪裡提得起呢？要是整把頭髮拿在手裡，自然就可以把一個

人提起來了。所以要辦一國的大事，也必得要
合了全國四百兆人同心辦去，哪裡有辦不來的
事？」眾人聽了，一齊拍手。

旅遊指南中的張園條目

《上海指南》1909年版

公共租界靜安寺路之味蒓園，係無錫張叔和氏別
業，故世人又稱之為張園。中有廣座，曰安愷
第，中央平坦，四角有樓，上下可容千人，故開
會演說，恒在於斯。樓東北端複架望樓一，拾級
而登，縱覽全滬風景，隱約可指。安愷第之西
南，曰海天勝處，幽雅之致，亦自可人。東北隅
有西式旅館，旅館之南，有曲沼一，紅橋三兩，
架於其間，沼心小嶼，雜蒔松竹，橋西垂楊與四
圍雜樹，搖曳生姿，春秋佳日，士女如雲，滬上
園林，當推此為巨擘雲。

《上海指南》1910年版

園在靜安寺路一四三號，為無錫張叔和氏別業，
本名味蒓園，擅林木之勝。中有廣廈，曰安愷

第，屋角為望樓，高出林杪，可望見黃浦。西南有樓曰海天勝處，中國品物陳列所即設於此，入覽費五分，其旁為光華照相館，東南為彈子房，東北為老洋房。中央有池，池中有島，雜蒔松竹，蒼翠可人。入門不取遊資，茶資每碗二角，果品每碟一角。

《上海指南》1916年版

俗稱張園。在靜安寺路一四三號，正對麥特赫司脫路，為無錫張叔和氏別業。今已屢易其主，屋宇不多，惟擅林木之勝。中有廣廈，曰安愷第，屋角有樓，高出林杪，可望黃浦，又以西望可見龍華塔，故亦名眺華閣。西南有樓，曰海天勝處，旁為光華照相館，東南為彈子房，東北為老洋房，有時亦賣茶。中央有池，池中有島，雜蒔松竹，蒼翠可人。相近有大草地，可拍毬。入門不取遊資，茶資每碗二角，果餌每碟一角，無小帳。園內有桐古軒，陳設書畫古玩，另取入覽費五分。

代跋 |

從禮查到張園
——電影由西人向華人營業轉向的最初試演

張偉

　　電影是改變人類生活的偉大發明，在近代傳入中國的諸多西洋文明中，它是比較早的一種。關於電影傳入中國的具體時間，自從1963年2月《中國電影發展史》問世以後，「1896年8月11日，上海徐園內的『又一村』放映了『西洋影戲』」的說法，一直成為唯一的定論。近年有學者撰文質疑，認為「電影初到上海的基本史實並非如此」，「徐園放映的『西洋影戲』只是『幻燈』」，「電影初到上海的時間為1897年5月間，首演地點為禮查飯店」。[1]這個觀點現已為學界中很多人認同。那麼，禮查飯店究竟有什麼背景，電影初到上海為何會選擇在那裡放映？禮查飯店那天又具體放了些什麼？為什麼很快又從禮查轉移到了張園放映？這都值得進一步探討。

[1]　黃德泉《電影初到上海考》，刊2007年5月《電影藝術》第3期。

一、

　　禮查飯店是西僑在上海創辦最早的飯店，具體開
業時間今天已很難考證，一般認為在1846年（清道光
二十六年）它已存在，這一年的12月22日，上海租地
外人在禮查飯店召開大會，決定組建「道路碼頭委員
會」（Committee on Roads and Jetties，英租界市政機關
的雛型）的決議就是在這次會議上通過的。禮查飯店
的創始人為Richard，故飯店最初即以Richards Hotel命
名。約1861年（咸豐十一年），飯店被史密斯（Henry
Smith）收購，英文名稱始改為Astor Hotel。禮查飯店
原為二層西洋建築，我們今天所見五層磚木結構英國式
建築，是1906年拆除原有建築後重建的。1949年後禮查
改名為浦江飯店。在禮查飯店建成及以後相當長的一段
時間內，它都是上海最豪華洋派的西式旅店之一，地理
位置尤其優越，很多外國人在上海住宿，禮查飯店都是
他們的首選。由於入住的客人非富即貴，追求奢華時
尚，禮查飯店還是中國最早接受西洋現代文明設施的場
所，如1867年上海開始使用煤氣，1882年上海開始安裝
電燈，1883年上海開始品嘗自來水，禮查飯店都是首先
嘗新試用的地方。有此眾多原因，當外國電影商於1897
年5月攜帶西方發明不久的「機器電光影戲」到達上海

時，將首次放映的地點選在禮查飯店，當然是順理成章之事，毫不為奇。

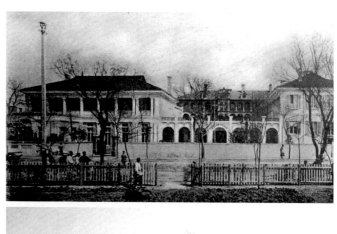

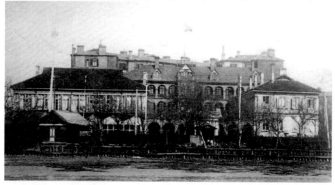

上 ｜ 晚清上海禮查飯店。
下 ｜ 清末上海禮查飯店。

電影在禮查首次放映的具體時間，近年已有學者根據《字林西報》明確考證出，為1897年5月22日週六晚上，放映商是美商哈利・韋爾比－庫克（Harry Welby-Cook），使用的是愛迪生公司的電影機Animatoscope。這之後，在禮查又放映了三次電影，分別為5月25日、5月27日和6月3日。四次票價均為成人1元，兒童和傭人5角，共放映了20條電影短片，內容有火車進站、驚濤拍岸、英國閱兵、沙皇遊巴黎、海德公園騎單車、工人離開朴茨茅斯造船廠等。[2]

　　電影在禮查飯店的四次放映，按照正常推算，在場觀者當在千人左右，可以想像，除了可能的中國傭人，其他必是當時在滬的外國人。事實上，《字林西報》刊登的廣告和簡短觀感也證實了這一點：「週六晚上在禮查飯店，旅居上海的僑民第一次有機會見證了奇妙的電影機。」[3※]意強調了在場觀眾為「旅居上海的僑民」。禮查的這四次放映到底映了些什麼？根據上述所引，我們只知道些大概，所幸，有一個叫慕雅德的英國人，當時也在場觀影，事後並寫有一篇《記觀影戲事》，詳細

[2] 楊擊《電影初到上海再考》，刊2014年8月《新聞大學》第4期。

[3] 〔Animatoscope〕，刊《字林西報》1897年5月24日第4版，參見楊擊《電影初到上海再考》，刊2014年8月《新聞大學》第4期〔Animatoscope〕，刊《字林西報》1897年5月24日第4版，參見楊擊《電影初到上海再考》，刊2014年8月《新聞大學》第4期。

記述了禮查放映電影的具體內容。由於刊登這篇《記觀影戲事》的雜誌比較冷僻，所以為大家所忽視。雖然慕雅德的這篇觀影記有點長，但文獻珍貴，且文中內容和下面所敘張園的電影放映有著密切關係，故全文引述如下：

記觀影戲事

上海形勝，甲於他處，西來之奇技，幾乎無美不備。耳聞之為聲，目遇之成色，舉非一端，如從前之馬戲，皆嘖嘖人口；近如奇園之油畫、西童之歌詠，亦皆新人耳目，足以極視聽之娛。此在外洋固所習見，中土實不易逢，舍此不觀，非遠越重洋，行數萬里不能寓目。故各處開演以來，遊客踵相接，雖取值昂，無或靳焉。近有新來電機影戲，神乎其技，前日於禮查客館，已經試演，西人士女，交口稱之。予愛其技之巧，遂往觀之。時鐘將九下，入室，男女雜坐。在客廳之間，廳之高處，施白布屏，方廣丈餘，廳北設一機一鏡。少頃，自來火收縮，有光射布幔，聞樂聲漸作，滿堂寂然，無敢嘩者。第一為泅水。一水溶溶，有童子年近舞象，傍岸而立，紛紛躍入水中，水波蕩漾，自水而上，自岸而下，循環

非一次。第二為戲法。一人出場，先以椅作旋轉
勢，又以毯作翻覆狀。招一娉婷少女，坐於椅
上，毯覆其首，以手按之，空若無物，揭以示
眾，已成空座。複覆毯於其上，仍揭而視之，
則前之少女，端坐如故。第三為打鐵。匠人環
立，各執鐵錘，先後相擊，循序不紊。但見火光
四射，如流星然。第四為海景。海石嶙峋，風波
撞擊，浪高則石湮，浪低則石露。銀濤如白練，
無異之江觀潮。第五為翔舞。西女白布為裳衣，
長曳至地。手持長裙，上之下之，左之右之，迴
翔跳舞，飛揚不已。花樣翻新，如鯤鵬翅展，孔
雀屏開，使人目光霍霍不能定。第六為船廠。廠
門大開，工人爭先疾出，街衢行人，往來衝突，
猶有童子，雜於林總中，如尋父然。第七為鬧
市。行者、騎者，有乘馬車者，交錯道途，有急
遽倉皇之象。第八為馬兵。佩刀負槍，接駟連
隊，西兵戎服，走演陣式。第九為場師。取芟刈
之草，高堆作圍，燃之以火，煙焰上騰。更有小
車載草，覆於火中，鋤之以穢。場師之妻，抱子
立於側，攜子嬉戲，談笑而去。第十為海濤。海
石橫互，中有洞穴，風波穿入，洶湧澎湃，實足
駭目。第十一為馬車。馬路開拓，車馬馳驅，有

一馬二馬三馬並駕之車，相續不絕；更有腳踏車，廁乎其間。十二為敲門。矮屋低簷，雙扉戶閉，過其門者，皆回首相顧。一童掣門上鈴，一婦出而應門，門啟童逸，再掣再逸。又一小童，較短於前，舉手不及鈴，有一長人抱而使掣之。婦人持棒啟門，童逸而長人遭擊。【原文中無十三】十四為步兵。荷槍列隊，並行有伍，舉步不淆。洋鼓洋號以導之，上海西商團練，不是過也。十五為更衣。草地空曠，置衣箱三，有三人相趨而至，皆啟箱易服，以比疾徐。二人易畢，疾驅而去，一人腔然最後，殊見急趨。至此燈火複明，西樂停奏，座中男女，無不伸頸而望，微笑默歎，以為妙絕也。逾十分鐘，火複闇，樂複奏。十六為腳踏車。旋折如意，追逐若風，有男乘者，有女坐者，今遊行於滬上者，毫無二致。十七為內室。壁置德律風，一西婦側坐，忽聞鈴聲，起而執筒，與人問答。十八為鐵路。下鋪軌道，旁有鐵欄，站夫伺道。火車啣尾而至，男女童稚，紛紛下車，有相逢脫冠者，有隨手掩門者，有客誤遺報紙，行人踐於足下，或足跌成團，為人所拾。十九為晨膳。五、六人相邀同席，或飲或食，但見杯盤狼藉，雜亂無序。二十

為野渡。一水遼闊，苦無長橋，藉一葉扁舟，津渡其處，如櫓聲搖曳。及一停泊，渡客一擁登岸，各相爭先。二十一為誤跌。有少壯與老者，各坐凳之一端，西婦抱小孩，行禮於壯者。適遇兵弁，經有此途，起而行免冠禮。凳即斜傾，老者一跌，怒形於色，及坐既定，又尋失傘，若張皇然。二十二為海浴。泅水蕩波，載沉載浮，游泳自若。此水性不易識，非習於幼稚，長則終屬牽強。況登舟客外，或家居自安，有水之地，所逢輒是，偶墜於水，不至於滅頂，見他人有溺者，亦可緩而拯之。西人見其有益，故書院生徒，皆教之識水，且著有成書，若者便捷，若者輕利，或仰，或側，或覆，皆繪以圖，明如指掌，則所學易進。惜中國不仿效，反視為末務。二十三為鑾駕。俄君幸法京，車馬喧闐，從者如雲，其驅車策馬，往來紛突，觀者如堵，大有昔日英三太子，幸駕上海之情形。二十四為演手法。有一西人，如戲中小丑，取一圓領，折疊成冠，或為神甫之冠，或為朝冠，或為高冠，不一其式，非泛為變化，皆有名目。惟妙惟肖，演畢仍懸於頸下，兩鞠其躬而去。二十五為海波。海中礁石，磷磷如山，海水相激，時而湮沒，時而

高露，波沫濺天。二十六為救火。捕房恢弘，水車策馬直馳，勢如破竹，惟一望朦朧，恐為月夜聞驚，速為微調。忽然電光一滅，自來火齊放，影戲以畢，諸客興盡而散，時已十點半鐘。爰錄其大略如此。[4]

　　慕雅德的這篇觀後感題名《記觀影戲事》，刊登在1897年8月出版的《畫圖新報》第18年第4卷上。《畫圖新報》由美國北長老會教士范約翰（J.M.W.Farnham）創辦於1880年5月（光緒六年四月），上海清心書館出版。該刊初名《花圖新報》，1881年起更名為《畫圖新報》，改由上海中國聖教書會發行。後又改名為《新民報》，至1921年12月停刊。這是本宗教刊物，留存稀少，看過的人不多，逸出當代人的視野並不奇怪。慕雅德（Anhur Evans Moule）是英國聖公會傳教士，為近代著名來華傳教士家族——慕氏家族中重要一員。他的父母都是富有學識和愛心的基督徒，父親慕亨利還是抽水馬桶的發明人，故慕雅德從小就對新的科技發明很感興趣。作為聖公會華東教區的骨幹，慕雅德在逾半個世紀的中國生涯中於各方面都有建樹，同時筆耕不輟，著

[4]　慕雅德稿《記觀影戲事》，載1897年8月《畫圖新報》第18年第4卷。

述頗豐。1897年5月22日，他在禮查飯店看了電影放映以後，能夠「愛其技之巧」，並詳細記錄觀影內容，整理成文公諸於眾，與他獨特的人生經歷是分不開的。這篇觀影記，文長逾1千7百字，非常詳細地對禮查飯店當日所映影片逐一作了介紹，藉此我們可以知道，當時並非如《字林西報》廣告所言放映了「20條電影短片」，而是「26條」；如果再和下文所述張園所映影片作一比較的話，我們將會有更多的發現。

左　｜　清末《畫圖新報》封面。
右　｜　清末《畫圖新報》頁面。

二、

　　1897年6月3日，哈利・韋爾比－庫克在禮查飯店的
第4次放映結束以後，次日即移往張園，開始他的向中
國人展示電影魅力的計畫。事實上，他6月3日即在《字
林西報》上刊出廣告：「Animatoscope將在張叔和花園
展映。」而中文的《新聞報》更早在5月30日就刊出了
張園將放映電影的預告：「新到愛泥每太司穀浦，以前
在禮查演做，今因看客擁擠，擇期五月初五日借張園安
塏地大洋房內演舞，計價每位洋一元，特此布聞。」[5]
並且一連刊登了好幾天。很顯然，電影在禮查飯店放映
時，觀眾是旅居上海的外國人，故廣告刊登在西文《字
林西報》上；而移往張園放映後，觀眾則一變全為中國
人，廣告當然就改登在發行量最大的中文報紙《新聞
報》上了。應該說，哈利・韋爾比－庫克將為中國人放
映電影的場所選在張園，眼光獨到而準確。

　　張園原為英商和記洋行經理格龍於1872－1878年
所闢的花園住宅，1882年8月16日寓滬富商張叔和購得
此園，並將之命名為「張氏味蒓園」，簡稱「張園」。
上海的著名園林，若論歷史之悠久，當然首推豫園；而

[5]　《活小照》，刊1897年5月30日《新聞報》。

到了近代，影響最大的則要數徐園、愚園和張園這三大名園，其中又尤以張園名聲最著。海上老報人陳無我著有一本《老上海三十年見聞錄》，其中「園林風月」一章中寫道：「三十年前，上海有名園三，其最久者為徐園，其次為愚園，其次為張園。張園最後得名，而遊蹤反較兩園為盛。」[6] 陳無我此話確屬事實。晚清民初的上海，張園稱得上是市民最大的公共活動場所，賞花看戲，照相觀影，納涼吃茶，宴客遊樂，演講集會，展覽義賣……幾乎所有的社會公眾活動，張園都敞開大門包容其中，而在當時的眾多報章雜誌和文人墨客的散文遊記中，「張園」二字也是出現頻率奇高的一個詞匯。清末名人孫寶瑄寫有一部《忘山廬日記》，涉及中國近代史上眾多的人、事、物，他在其中就寫道：張園之茶和四馬路之酒，是外地人到上海後一定要吃的，因為當時上海夜晚時分最有名的地方是四馬路，而白天最熱鬧的場所則非張園莫屬，「凡天下四方人過上海者，莫不遊宴其間。故其地非但為上海闔邑人之聚點，實為我國全國人之聚點也」。[7]

張園原本就有「碧雲深處」和「海天勝處」等樓

[6] 陳無我《老上海三十年見聞錄》，上海大東書局1928年4月。
[7] 參見其光緒二十七年七月五日和光緒二十八年十月十日之日記，載《忘山廬日記》，上海古籍出版社1983年4月。

房，是滬上有名的戲劇舞臺，遊園旺季幾乎每晚都有演出，劇種包括昆劇、髦兒戲、北方曲藝、灘簧、早期話劇、雜技、魔術等。同時還有茶點供應，讓人邊吃邊玩，一時間往來遊客日益增多，營業火爆。而二層樓房安愷第的建造，更讓張園的演戲、宴請、展覽、集會等功能趨向完善。安塏第始建於1892年9月12日，由有恆洋行英國工程師景斯美（kingsmill，T. W.）、庵景生（B. Atkinson）二人設計，浙西名匠何祖安承建。

安塏第從設計到建造都頗為用心，兩個設計師甚至日日到現場監督，以求各處細節均與設計稿不差分毫。整整歷時一年，方於1893年10月竣工，英文名Arcadia Hall，意為世外桃源，與「味蒓園」意思相通，中文名則取其諧音「安塏第」，有時也寫作「安愷第」。這個名字起得極有創意，不僅音和，同時「塏第」通「愷弟（悌）」，有和樂平易之意，又與「安」相連，更添平安和美之感。安塏第樓內各景，亦以英文命名，有高覽台、佛藍亭、樸處閣等名目。整幢樓高大巍峨，分上下二層，可容千人同居一室，樓側還有角樓一座，為當時上海最高建築，登高遠望，申城景色盡收眼底。除了這些亭臺樓閣外，安塏第門前還有一片廣闊的大草坪，可容納數千人，是舉行室外大型群眾性集會的最佳場所。

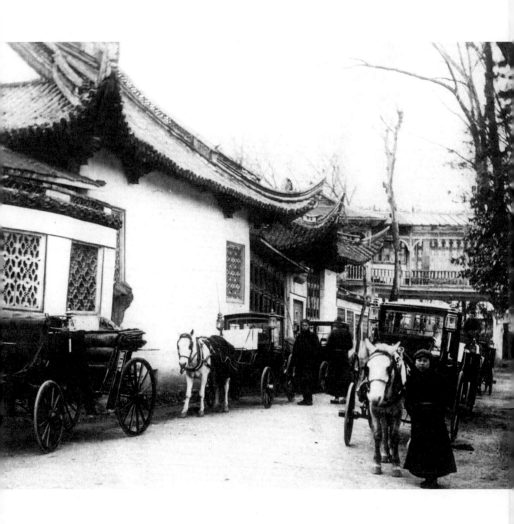

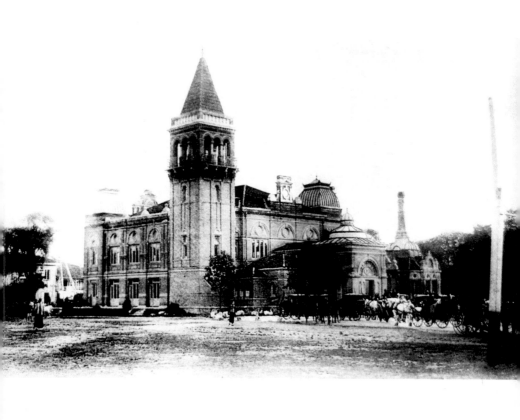

左 ｜ 張園門口車水馬龍。
右 ｜ 1893年建成的張園安愷第。

| 張園觀影價格。《申報》1913年6月26日第9版。

1897年6月4日，哈利‧韋爾比－庫克在張園首次放映電影，地點就選在安塏第的大廳。當晚，晚清文人孫寶瑄在日記中就有觀影記載：「夜，詣味蒓園，覽電光影戲，觀者蟻聚。俄，群燈熄，白布間映車馬人物，變動如生，極奇。能作水塍煙起，使人忘其為幻影。」[8]

[8] 孫寶瑄《忘山廬日記》，上海古籍出版社1983年4月。

現在看來，這短短五十餘字，有時間，有地點，有紀實，有觀感，當是中國人所寫最早的影評文字了。更完整生動的《味蒓園觀影戲記》，刊登在幾天後的《新聞報》上，因文字稍長，分上、下兩次刊登，上篇所記為觀影實錄，下篇所寫為觀影感想。其中第一天所刊文字，竟和慕雅德所寫禮查觀影記有頗多暗和之處，耐人尋味。為有所比較，且將上篇抄錄如下：

味蒓園觀影戲記

上海繁勝甲天下　西來之奇技淫巧幾於無美不備
　僕以風萍浪跡往來二十餘年亦　凡耳聽之而為
聲　目過之而為成色者　舉非一端　如從前之車
裡尼馬戲　其尤膾炙人口者也　近如奇園　張園
之油畫　圓明園路之西劇　威利臣之馬戲　亦皆
新人耳目　足以極視聽之娛　此在外洋故為習見
　而中土實不易之遭也　舍此不觀非越洋數萬
里不能一飽眼福　故各處開演以來　遊者踵趾相
接　雖取值較昂　莫之或靳焉　西友裝禮思為言
　新來電機影戲神乎其技　日前試演於禮查寓館
　西人十猶交口稱之　近假張園安塏地接演　迢
迢長夜　蓋往觀乎　星期多暇　爰拉李君和軒
賀君少泉　命車同往　二君蓋精於西法照相　籍

以資考鏡也　時則風露侵衣　弦月初上　驅車入
園　園之四隅　車馬停歇已無隙地　解囊購票
各給一紙　搴幃而入　報時鐘剛九擊　男女雜坐
於廳事之間　自來火收縮如豆　非復平日之通明
激亮者　座客約百數十人　撲朔迷離不可辨認
樓之南向　施白布屏幃　方廣丈余　樓北設一機
一鏡　如照相架然　少頃　演影戲西人登場作法
　電光直射布幔間　樂聲鳴鳴然　機聲蘇蘇然
滿堂寂然　無敢譁者　但見第一為鬧市行者　騎
者　提筐而負物者　交錯於道　有眉摩轂擊氣象
　第二為陸操　西兵一隊　擎槍鵠立　忽魚貫成
排　屈單膝裝藥　作舉放狀　第三為鐵路　下鋪
軌道上護鐵欄　站夫執旗伺道　左火車啣尾而至
　男女童稚紛紛下車　有相逢脫帽者　隨手掩門
者　第四為大餐　賓客團坐既定　一婦出行酒
幾下有犬俛首帖耳立焉　第五為馬路　叢樹夾道
　車馬馳驟其間　有一馬二馬三馬並架之車　車
頂並載行李箱籠重物　第六為雨景　諸童嬉戲水
邊　風生浪激　以手向空承接舞蹈　不可言狀
第七為海岸　驚濤駭浪　波沫濺天　如置身重洋
中　令人目悸心駭　第八為內室　壁安德律風
一西婦側坐　聞鈴聲起而持筒與人問答　第九為

酒店　一人過門　買醉當壚　黃髮陪座侑觴　突
一婦掩入以傘擊飲者　飲者抱頭竄　以意測之
殆即所謂河東獅子也　第十為腳踏車　旋折如意
　追逐如風　觀至此　燈火復明　西樂停奏　座
中男女無不伸頸側目　微笑默歎而以為妙覺也
逾十分鐘　火復闇　樂復作　電光復射　座客復
屏息正坐　第一為小輪　沖風破浪　駛近岸側
停泊已定　搭客爭先登岸　無男無女無老無少莫
名一狀　第二為街衢　低簷矮屋　雙扉烏閉　過
其門者皆交頭接耳　指而目之　一童掣門上鈴
一婦出應門門　啟而童逸　再掣再啟再逸　又一
小童　短於前　舉手不及鈴　一長人　抱而使掣
之　婦執杵啟門　小童逸而長人遭擊　第三為走
陣　西兵戎服佩刀　走演陣式　錯綜變化不可捉
摸　第四為手法　一西人　如戲中小丑狀　以圓
領一事折疊成帽　隨手變化罔不惟妙惟肖　第五
為駿隊　以馬架炮曳之行　洋鼓洋號導之　滬上
西商團練不是過也　第六為野渡　長橋如虹　渡
船經過其下　櫓聲搖曳中　大有秋水才添野航恰
受詩意　第七亦為手法　西女白布為裳衣　以手
曳長裙　迴翔跳舞　如鶼鵬展翅　如孔雀開屏
使人眼光霍霍不定　第八為跑馬　結駟連騎　往

來衝突　其霜蹄雪耳　回顧起落處　無一雷同第九為兵輪　彷彿徵調時光景　諸兵忽忽下輪或持軍械　或負輜重　倉皇奔走　不成行伍　第十為戲法　一人出場　先以一椅作旋轉勢　又以一毯作翻覆勢　招一垂髫少女坐椅上　毯覆其首以手按之　空若無物　複以一花架覆毯其上揭視之　則前之少女端坐如故　忽然電光一滅自來火齊放而影戲以畢　報時鐘已十點三刻矣於是座中男女無不變色離席　奪袖出臂　口講指畫而以為妙絕也[9]

　　這篇《味蒓園觀影戲記》起首過目，第一印象就是眼熟，再一對照，它和慕雅德的《記觀影戲事》實在太相像了：禮查是晚9點開始放映，張園放映時間是剛9點；禮查結束時是10點半鐘，張園是10點3刻；禮查有現場配樂，張園同樣有；禮查有中場休息，張園也同樣。唯一不同，禮查放映了26節短片，張園放映的是20節短片，而且片目也略有不同，禮查放映的汹水、打鐵、翔舞、船廠等片，張園未映，而張園放映的大餐、雨景、酒店等片，則禮查未映。這些都還正常，奇怪的

[9]　刊1897年6月11日《新聞報》。

《味蒓園電光影戲》廣告，刊《新聞報》1897年6月1-4日。

《味蒓園觀影戲記上》，刊《新聞報》1897年6月11日。

是兩者的文字也基本一樣：禮查文開篇「上海形勝，甲於他處，西來之奇技，幾乎無美不備。」張園文起首「上海繁勝甲天下，西來之奇技淫巧幾於無美不備。」禮查文結尾「忽然電光一滅，自來火齊放，影戲以畢，諸客興盡而散，時已十點半鐘。」張園文收束「忽然電光一滅，自來火齊放而影戲以畢，報時鐘已十點三刻矣。」是不是太過一樣？文中敘述影片情節的文字也幾乎如出一轍：張園的第5節「馬路」和禮查的第11節「馬車」，張園的12節「街衢」和禮查的第12節「敲門」，張園的第14節「手法」和禮查的第24節「演手法」，張園的第20節「戲法」和禮查的第2節「戲法」等等，文字幾乎一模一樣，這不可能是「行文偶然雷同」可以解釋的吧？難道《味蓴園觀影戲記》中的「西友裴禮思」就是慕雅德？從時間上來說，《味蓴園觀影戲記》刊登時間是6月11日，發表在前，而慕雅德《記觀影戲事》刊登時間是8月，發表在後。但雜誌出版有時間週期，況且《畫圖新報》的出版經常不準時，這兩個月的時間差很難說明問題。這實在是個難解的謎！

　　哈利・庫克在張園的開場戲唱得不錯，而且開了一個好頭。綜合黃德泉《電影初到上海考》和楊擊《電影初到上海再考》兩文的考證，哈利・庫克攜Animatoscope移師張園開映電影，至少上映了5次，

《新聞報》在6月11日還在刊登廣告；而且票價和禮查放映時一樣，都是成人1元，兒童和傭人5角，這顯示了在哈利‧庫克眼裡，安愷第和禮查飯店同樣尊貴。更重要的是，哈利‧庫克在張園的放映成功，證明了中國人對電影這一西方發明的新奇事物的接受，這鼓舞了接踵而來的後繼者。1897年7月，莫里斯‧查維特帶著盧米埃爾兄弟公司的電影機Cinematographe來到上海，他聯手禮查飯店的主管劉易斯‧約翰遜，掀起了上海電影放映的第二波浪潮。約翰遜和查維特的營銷策略很清楚，針對中國觀眾，放映場地選擇在相對大眾化的茶園，票價要比庫克6月份在張園放映時要低一半以上。他們更加廣泛深入地將電影帶到了中國百姓的文化生活當中，輪番、交替在上海的天華茶園、奇園、同慶茶園等三個茶園裡展映。這股熱潮一直持續到1897年10月上旬。至此，電影在中國人心裡生下了根。

大概在1897年的8月和9月，哈利‧庫克和莫裡斯‧查維特分別在報上刊登出售他們放映設備的廣告，作為外國商人，他們在上海賺了一筆；而接盤者不管是外國人還是中國人，他們也將繼續在上海將電影放映這條路走下去。張園作為晚清民初上海面積最大的對外開放園林，以率先展示眾多新奇事物成為當時的時尚之源，而電影放映也始終是張園招徠遊客的一張王牌，如果細心

翻檢一下當時的報紙，我們不時就能發現包括張園在內的各個茶園放映電影的廣告。清末有人遊張園，曾仿金聖歎批《西廂記》，羅列快事，演為十則，其中一則即為：「夜間看電影，正苦目光短視，而眼鏡忘未攜帶，忽友人以千里鏡相借，得以縱觀，豈不快哉！」這是老報人陳無我寫的《遊張園十快說》，收在《老上海三十年見聞錄》一書中。書出版於1928年，其所寫情景當發生於清末。這正說明了當年在張園看電影已成為一件尋常事。在1908年上海正規影院建造之前，張園等各公園、茶園始終是放映電影的主要場所。

至此，我們可以得出結論：1897年5月22日，美商哈利・韋爾比－庫克用愛迪生公司的電影機Animatoscope在禮查飯店放映了26條電影短片，這是有確鑿證據證明的上海的第一次電影放映活動，觀眾主要是旅居上海的外國僑民。當天在禮查觀看電影的英國聖公會傳教士慕雅德寫下了詳細的觀影記錄，三個月後發表在宗教刊物《畫圖新報》上，這當是外國人在上海所寫最早的影評；同年6月4日，哈利・韋爾比－庫克移往張園，繼續他的放映活動，而這是電影在上海第一次向中國人展示它的無窮魅力，這天晚上，晚清文人孫寶瑄在日記中記錄了此事，這可以視為中國人所寫最早的觀影感想。一周以後，一篇由中國人撰寫的《味蒓園觀影

戲記》分兩次刊發在《新聞報》上，文章有寫實記錄，
也有理性觀感，長逾3千字，這是中國人撰寫的第一篇
正式影評。而張園，有幸成為電影由西人向華人營業轉
向的首個場所，值得我們後人深深銘記！

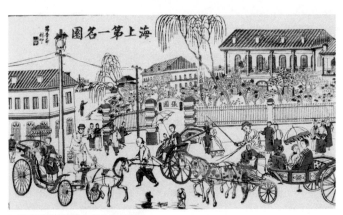

| 清末描繪張園的上海小校場年畫。

史地傳記類　PC0747　讀歷史83

海上張園：
近代中國第一座公共空間

作　　　者／張　偉、嚴潔瓊
責任編輯／洪仕翰
圖文排版／周妤靜
封面設計／楊廣榕

發 行 人／宋政坤
法律顧問／毛國樑　律師
出版發行／秀威資訊科技股份有限公司
　　　　　114台北市內湖區瑞光路76巷65號1樓
　　　　　電話：+886-2-2796-3638　傳真：+886-2-2796-1377
　　　　　http://www.showwe.com.tw
劃撥帳號／19563868　戶名：秀威資訊科技股份有限公司
　　　　　讀者服務信箱：service@showwe.com.tw
展售門市／國家書店（松江門市）
　　　　　104台北市中山區松江路209號1樓
　　　　　電話：+886-2-2518-0207　傳真：+886-2-2518-0778
網路訂購／秀威網路書店：https://store.showwe.tw
　　　　　國家網路書店：https://www.govbooks.com.tw

2018年11月　BOD一版
定價：310元
版權所有　翻印必究
本書如有缺頁、破損或裝訂錯誤，請寄回更換

國家圖書館出版品預行編目

海上張園：近代中國的第一座公共空間 / 張偉
著. -- 一版. -- 臺北市：秀威資訊科技，
2018.11
　　面；　公分. -- (讀歷史；83)
　BOD版
　ISBN 978-986-326-609-9(平裝)

　1.庭園 2.上海市

929.9221　　　　　　　　　107016538

讀者回函卡

感謝您購買本書,為提升服務品質,請填妥以下資料,將讀者回函卡直接寄回或傳真本公司,收到您的寶貴意見後,我們會收藏記錄及檢討,謝謝!如您需要了解本公司最新出版書目、購書優惠或企劃活動,歡迎您上網查詢或下載相關資料:http:// www.showwe.com.tw

您購買的書名:_____

出生日期:_____年_____月_____日

學歷:□高中 (含) 以下　　□大專　　□研究所 (含) 以上

職業:□製造業　□金融業　□資訊業　□軍警　□傳播業　□自由業
　　　□服務業　□公務員　□教職　　□學生　□家管　　□其它_____

購書地點:□網路書店　□實體書店　□書展　□郵購　□贈閱　□其他

您從何得知本書的消息?

　□網路書店　□實體書店　□網路搜尋　□電子報　□書訊　□雜誌

　□傳播媒體　□親友推薦　□網站推薦　□部落格　□其他_____

您對本書的評價:(請填代號　1.非常滿意　2.滿意　3.尚可　4.再改進)

　封面設計____　版面編排____　內容____　文/譯筆____　價格____

讀完書後您覺得:

　□很有收穫　□有收穫　□收穫不多　□沒收穫

對我們的建議:_____

11466
台北市內湖區瑞光路 76 巷 65 號 1 樓
秀威資訊科技股份有限公司　　　　收
BOD 數位出版事業部

--

（請沿線對折寄回，謝謝！）

姓　　名：＿＿＿＿＿＿＿＿＿　年齡：＿＿＿＿　性別：□女　□男

郵遞區號：□□□□□

地　　址：＿＿＿＿＿＿＿＿＿＿＿＿＿＿＿＿＿＿＿＿

聯絡電話：(日) ＿＿＿＿＿＿＿＿＿＿　(夜) ＿＿＿＿＿＿＿＿＿＿

E-mail：＿＿＿＿＿＿＿＿＿＿＿＿＿＿＿＿＿＿＿＿